三度 sandu

外卖品牌

全球创意品牌策划与设计

沈 婷 编著

北京出版集团公司

北京美术摄影出版社

图书在版编目（CIP）数据

外卖品牌：全球创意品牌策划与设计 / 沈婷编著. —
北京：北京美术摄影出版社，2017.3

ISBN 978-7-5592-0004-4

Ⅰ．①外… Ⅱ．①沈… Ⅲ．①饮食业—品牌—产品形
象—设计 Ⅳ．①J524.4

中国版本图书馆 CIP 数据核字 (2017) 第 065014 号

责 任 编 辑　　董维东
执 行 编 辑　　杨　洁
责 任 印 制　　彭军芳

外卖品牌
全球创意品牌策划与设计
WAIMAI PINPAI
沈　婷　编著

出　　　版　　北京出版集团公司
　　　　　　　北京美术摄影出版社
地　　　址　　北京北三环中路 6 号
邮　　　编　　100120
网　　　址　　www.bph.com.cn
总 发 行　　北京出版集团公司
发　　　行　　京版北美（北京）文化艺术传媒有限公司
经　　　销　　新华书店
印　　　刷　　北京汇瑞嘉合文化发展有限公司
版　　　次　　2017 年 3 月第 1 版第 1 次印刷
开　　　本　　787 毫米 × 1092 毫米　1/16
字　　　数　　100 千字
印　　　张　　14
书　　　号　　ISBN 978-7-5592-0004-4
定　　　价　　99.00 元

如有印装质量问题，由本社负责调换
质量监督电话 010-58572393

曙光初起，你一手拍掉把你从睡梦中吵醒的闹钟，睡眼蒙眬地爬出被窝。匆忙迈出公寓的半只脚仍停留在空中，另外半个身子还在公寓内往外拽衣服和公文包。对匆忙的你来说，早餐从不是问题，因为你从来都吃不到。至于上一次在工作前呷一口咖啡是什么时候，你也已经记不起了。"不如买杯咖啡再去上班吧。"你一路上嘀嘀咕咕。这样的念想，在这城市的清晨，多半也在擦身而过的千千万万个同路人心中一闪而过吧。

提供外卖服务的餐厅和小店都在积极地争取顾客。特别是在大都会中心，行人每秒都在疲于奔忙，以至于无暇休闲散步，吃一顿悠长的午餐，又或者细品一杯咖啡。餐厅和小店需要为这种类型的顾客提供别出心裁的品牌设计方案，来适应激烈的竞争，并且需要和这个截然不同的消费群体进行沟通。品牌设计的选项并不囿于标识设计和菜单设计。一个品牌要在这喧嚣与骚动中脱颖而出吸引消费者，需要长久地与这些活在匆忙都市里的生命连接在一起。

外卖产品的包装设计也非常重要。外卖餐厅的品牌设计并不像传统的餐厅一样，围绕一个特定的主题而展开。为了吸引顾客，提供外卖服务的品牌要求更独特的设计，而且不能过于呆板，毕竟消费者经常会直接拿着包装袋食用。

人是感性的生物，我们每天都需要寻找新的感觉和体验，尽管这种需求并不像对填饱肚子的需求那么迫切。因此设计师在品牌塑造中提供情感体验，与顾客互动的做法越来越流行。每当我们选择外带食物和饮料时，我们做出的决定通常是无意识的，仅仅是通过感性来决定。

寻找食物也是人的生存本能。在我们的大脑中，处理与食物有关信息的经验已经长达百万年之久。大脑首先会分析食物的气味是好是坏。"然而究竟有多坏呢？"你问。这时你的大脑中有一个储存了上百万年经验的部分会信誓旦旦地说，"不知道，不过可以打包票绝对不好吃"，于是你就会放弃尝鲜，因为你知道好奇会害死猫。而且你也深信，经过上百万年的锻炼，你的大脑有足够的经验分辨出美味的食物。因此，每当设计师接手与食物有关的设计委托，从包装设计到餐饮品牌的塑造都意味着巨大的挑战。在消费者的大脑中，平面的视觉味道也会被分析，来判定是否值得一试。因此也就很容易理解，

在关于食品的设计中，商家会要求设计师为结果负责。任何错误的尝试，或者概念的偏差，都会导致商业的失败。打个比方，把一个面包的标签从红色改成绿色，很有可能导致一品牌的倒闭。因为绿色的面包给我们一种印象，就是这东西看起来像发霉了，千万不能吃。所以不用等到这个设计过时，消费者在内心已经无数次把它判了死刑。

所以，当我们设计外卖品牌时，设计团队不仅需要了解竞争激烈的市场，更重要的是，要了解大脑如何判断食物：什么颜色看起来色香味俱全，什么材料是自然有机让人放心食用的，消费者是怎样跟产品产生互动的，什么外形和图像让人跃跃欲试，又有什么是会让人避之不及的。

除了这样普遍的设计法则，设计师还需要考虑当地文化。一个图像、一个名字在一个地方被认为是愉快、美味的，在另一个地方的反馈却可能南辕北辙。调查文化背景是非常必要的。

功能性是外卖平面设计中极其重要的因素。一个品牌可能提供外卖包装，但事实上是否适合呢？一个咖啡罐，会不会因为盖子太紧而让消费者把咖啡洒了一地？一个袋子，会不会因为材料原因，而让消费者费了很大力气才能打开？把包装放到桌子上，能否立起来？纸皮的包装是否潮湿，在微波炉中加热是否变形，又是否可以分解？

全球无数跟食品包装打交道的设计师每天都受到这些问题的困扰，而这只是九牛一毛。本书通过介绍全球的外卖包装设计，让你了解设计师面临的挑战和他们的创意解决方案。

好了，说了大半天，我是时候拿出早餐大快朵颐了。

丹尼尔·斯尼特科
Punk You Brands 品牌设计公司艺术总监

目录 Contents

第一部分

综 述

外卖品牌策划

形象设计是外卖品牌的灵魂

外卖品牌：一个崭新的品类

　　品牌的内涵和外延总是伴随着社会经济、科学技术的进步而不断发展变化，但品牌的核心本质从未改变。品牌经济学家帕特利斯·巴维斯（Patrick Barwise）曾在《品牌与品牌设计》（Brands and Branding）[1] 一书前言中为品牌做出三重彼此独立又相互关联的定义：第一，通常意义中所指代的某种产品或服务；第二，特定场景下所指的一个商标；第三，从消费者角度，则意味着对于某种产品或服务提供者的信任与期待。或可称为品牌资产。

　　显然，这三个定义从表象到本质对品牌做出了准确的描述。由此可以看出，品牌设计工作的核心，即对于如何呈现商家承诺并建立独特的消费者感官印象的思考与实践。

　　外卖（Takeaway/Takeout）作为一种独特的营销方式，最初是为满足不在店内消费的顾客的特殊需求而提供的一种食品打包或外带服务。中国对外卖食品较早的文献记录出现在宋朝，孟元老的《东京梦华录·饮食果子》[2] 中如此描述："诸般蜜煎香药……更外卖软羊诸色包子，猪羊荷包。"

　　如今，在全世界范围内，与城市规模扩张及网络交易发展同步，外卖成为食品、餐饮品牌等商品的重要销售渠道，形成一种崭新的商业形态。网络信息技术在近年的快速更新，促进了网络商贸的蓬勃发展，也促使外卖品牌向更加成熟的市场形态发展。消费者在选择外卖食品时，更加关注借由品牌形象设计、食品包装设计所传递的关于品牌承诺与产品品质的联系。

　　外卖品牌（Takeaways & Restaurants Brand）特指为了适应都市生活节奏及城市规模的迅速扩张，以都市白领为主要消费人群，结合所崇尚的健康概念"轻饮食、快营养"，迅速崛起的一类提供外卖食品与餐饮服务的品牌。外卖品牌以简单、营养、快速、便捷为特征，最初以咖啡西点餐厅、茶餐厅为发源，逐渐蔓延到烘焙、甜点、拉面、便当等各式欧亚餐饮领域。因时效性、便携性、成本控制、环保等多方面的要求，外卖品牌逐渐形成一个崭新的品类，在包装设计与餐饮形象设计上具有其独特的属性和视觉特征。

[1] Rita Clifton, *Brands and Branding*, Bloomberg Press, 2009。
[2] [宋] 孟元老著，《东京梦华录》，中州古籍出版社，2010。

外卖食品及餐饮品牌的设计，结合了品牌视觉形象设计、食品包装设计与便携环保设计的不同要求。通常具有以下特征：

（1）品牌形象简洁美观，辨识度高，节奏明快；

（2）品牌理念以便捷、美味为基础，融合特色主题特征，通过统一协调的外卖包装与店铺形象传播经营者对品牌的定位与营销理念；

（3）食品包装设计从食品形态出发，与消费使用、外卖便携、餐饮环境等紧密结合在一起；

（4）外卖包装的系统性设计，成为品牌形象塑造与传播的有效途径；

（5）对于实体店铺，除了具备上述特征外，还会考虑整体营业环境的轻松、舒适感，通过店铺空间细节与每一个消费者的接触点，传达品牌经营理念。

外卖品牌店铺大致可分为两类：实体店铺（Entity Store）和网络店铺（Network Shop）。实体店铺，顾名思义是具有固定营业场所或实体售卖经营空间的店铺，包括各类经营外卖业务的时尚快餐厅、食品饮品点心店；网络店铺，是指专注于网络渠道销售，缺乏固定、专门的商业经营场所的外卖品牌。在商业设立之初，各类店铺均会应工商注册及经营之需筹划一套基本的品牌形象要素，包括店铺名称、商标、地理位置、售卖空间，以及食品包装、餐具物料等。

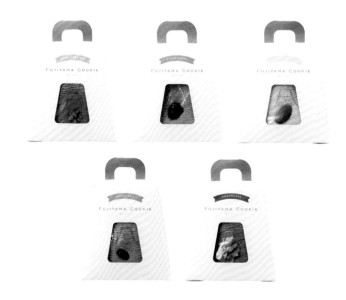

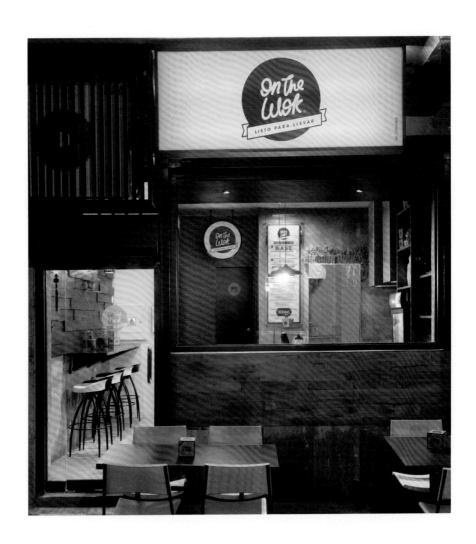

　　相对而言，网络外卖店铺因缺乏实体售卖空间，而缺少了品牌形象的展示空间，以及与消费者面对面沟通、现场宣传的机会。因此，食品包装就成为网络外卖品牌与消费者沟通的重要介质和渠道，也因此受到经营者的特别关注。除了必要的食品外包装，附加在商品中的问候卡、附赠的礼品包装袋、产品质量反馈卡、具有品牌形象与商业理念的宣传卡册等，甚至包括外卖快递员的服饰、语言与体态，都被纳入到外卖品牌形象元素中，成为与消费者沟通的重要方式。

🍕 外卖品牌食品包装设计要素

　　产品包装（Packaging）常常被称为"沉默的推销员"。在很多消费者心目中，产品包装的品质就代表了产品的品质，而外卖食品的包装甚至是产品的重要识别要素之一。当消费者看到包装时，就会立刻联想到关于食品的色、香、味等特征，以及品牌商家关于产品的承诺与品质保证。

　　研究发现，漂亮的外观会诱使消费者进行购买，但不会提高消费者对产品的满意程度。因此，精致或美丽的外观必不可少，但是安全、方便、信息清晰、成本可控等因素也是创意设计工作的关键。理想的包装应该是形式与功能的完美结合。因此，在做外卖包装设计前，通常会考虑以下几个影响包装形态的重要因素：

（1）这种产品是什么？
（2）这种产品有怎样的物理特征？
（3）产品加工制作方法与打包方式有怎样的关系？
（4）产品对保鲜、保质的要求如何？
（5）产品运输或配送方式是怎样的？
（6）销售展示空间环境与产品的关系如何？
（7）消费者使用产品的状态与方式是怎样的？
（8）产品包装成本方面的限制如何？

　　此外，与营销相关的策略性思考也是必要的，包装设计已经成为表达经营者营销理念的一种方式。如：产品的卖点是什么？即独特的销售主张（Unique Sales Point，USP）是什么？产品及经营方式上有没有特别之处？市场上同类产品的包装形态如何？目标消费者的生活形态是怎样的？购买与消费习惯如何？以及其他各种各样的问题。

　　外卖食品与普通超市货架销售食品在包装上的要求有具体的差异。这与外卖食品的即时保鲜、打包方便、运输安全、轻巧便携、低成本、生态环保等因素紧密关联。包装材质的选择有纸、木、塑胶、玻璃、金属、高科技综合材料等，商家需要结合具体食品的特点与各种材料的优缺点，以及成本、环保的适用性等来做出适当的选择。

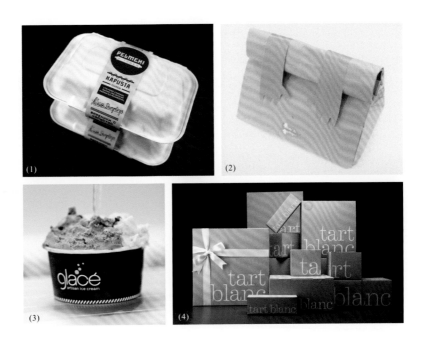

（1）直接使用通用标准化的外卖包装盒，无附加品牌符号；

（2）采购通用外卖食品包装盒，附加个性化品牌形象标贴；

（3）使用标准化包装，设定个性化品牌形象系统；

（4）设计定制专有的，具有识别性的品牌包装系统。

　　选择第一类食品包装的外卖品牌店铺，多是完全依靠价格优势、商铺地理位置和产品口碑经营的快餐类食品店。

　　选择第二类与第三类的包装形态，是目前外卖品牌比较通用的方法。使用这两类的包装能够兼顾品牌传播与成本控制两方面的要求。

　　选择第四类包装，通常涉及非标准的包装盒设计、定制与生产，大部分情况下，成本相对同类而言较高。然而，独特的包装形态增加了消费者对这一外卖品牌的感官认知，有利于形成对这一品牌的独特印象。优秀的包装设计有时甚至会被消费者收藏或反复使用，都在客观上达到了品牌沟通与传播的功效。同时，与特殊结构功能结合的专属、专利包装设计，从使用需求角度出发，更易于获得消费者的喜爱。

外卖品牌创意设计要点

越来越多的商家意识到，日益多样的媒体传播渠道使信息呈现重叠、交叉，甚至轰炸的效应，商品与消费者的沟通并没有因此变得更加简单，反而阻力重重。想让消费者对某一品牌产生深刻印象，对接触点的关注不容忽视。视觉形象、产品包装、消费环境体验等，都已成为商家向消费者宣传品牌的有力工具。具体到外卖品牌创意设计，基本内容包括：品牌定位、品牌命名、品牌标志（Logo）设计、字体设计、食品包装设计、餐具设计、餐饮消费及售卖空间设计等。

首先，通过调查获得对外卖这一行业的完整认识，确立符合经营发展目标的品牌定位至关重要。外卖品牌设计，与食品企业品牌形象设计或普通商场超市渠道食品包装设计要考虑的要素有所不同。关注点不能仅仅局限于商标及平面宣传设计，而必须基于对文化潮流、生活方式、观念趋势的洞察和目标消费者心理行为的分析，在视觉上最大限度地调动其消费的欲望。同时，创作设计需要考虑外卖配送或携带方式等使用因素，在外卖系统这一完整链条中提供良好的消费体验。

其次，外卖品牌设计需要通过图形、颜色、文字、介质等，整合、系统地呈现产品特征、品牌承诺，并暗示品牌的独特个性。有时，甚至需要直接通过文字信息传达店主的经营理念，或达成与消费者的对话。在消费行为发生前后，与消费者建立情感上的联系。出色的形象设计，是打造成功外卖品牌的关键一环。

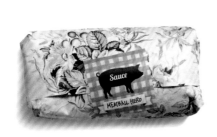 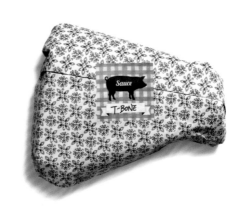

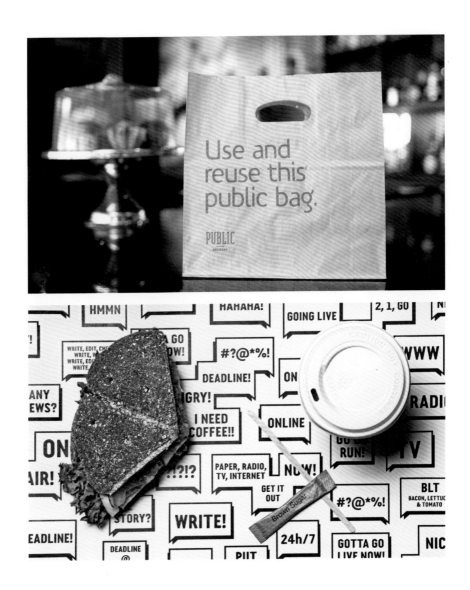

　　最后，设计工作通常会从独特的食品、餐饮环境和特定的使用需求出发，并结合经营者的理念，赋予品牌特色。但是，从品牌文化、品牌运营的长远发展出发，结合新材料、新技术、生态环保、生活方式变化趋势的思考，也是必不可少的。

第二部分

外卖品牌创意设计

美食话题

色香味的平面生长

就视觉感知的顺序而言，

人的大脑首先把握的是形状，

然后是色彩，

接下来才是内容。

从食品本身的特色出发进行设计，

毫无疑问是外卖食品品牌形象最常见的特点。

🍕 美食图形

如果食物本身就是外卖品牌最大的特色，那么没必要遮掩，大胆地呈现出来。最常用的表现手法是插画。不论是精美的绘画、充满童真的信手涂鸦，还是幽默的卡通漫画，与美食相关的插画对不同的消费者都有感染力。

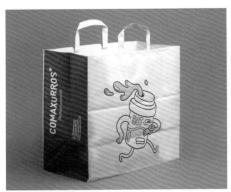 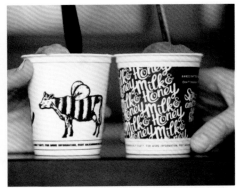

🍕 美食色彩

食物的色彩最能调动味蕾，诱发消费的欲望。色彩能够唤醒情感，触发记忆，带来感动，也能够表达个性，激发联想，带来快乐。因此，在外卖品牌形象设计中，有效地使用颜色配合图形、文字信息，可以获得独具魅力的视觉设计。

同时，需注意色系的设定。与食物本身颜色相近的色系，带给人温馨质感。跳跃、对比强烈的色系则具有独特的视觉张力，令人印象深刻。

◢ 美食对话

　　面对美食，人们的心情似乎都会好些，再加上几句轻松、安慰的话语就更好了！在店铺形象、美食包装上，不再用图形来渲染气氛，而是用语言文字来传递信息。每一位消费者，在品味美食的同时，也是在聆听美食与店主、美食与自己的故事。或者就是给自己打气，用几句话，传递店主的乐趣、幽默与自信吧。

　　如果品牌名称很特别，那么设计师可以拿名字来大做文章。"快跑，甜甜圈"这个品牌正是如此。店名拆分开来正是"要发疯了！"之意。因此，设计师用两种不同的颜色、字体引导消费者"误读"品牌名称。同时，利用这一误读引申出不同的广告宣传用语，把它们应用在所有的平面介质上，包括包装。赢得消费者会心一笑。

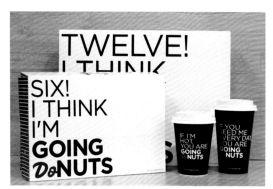 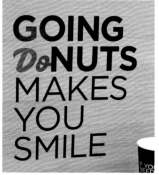

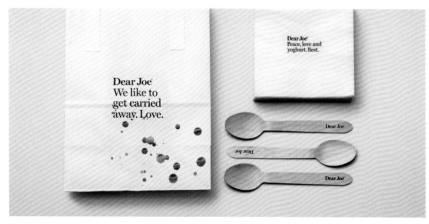

◢ 营销话题

设定一个与美食有关的话题性活动，让所有的视觉设计围绕话题展开，不论这个话题是虚构的还是真实的，都同样能够增加品牌的关注度。

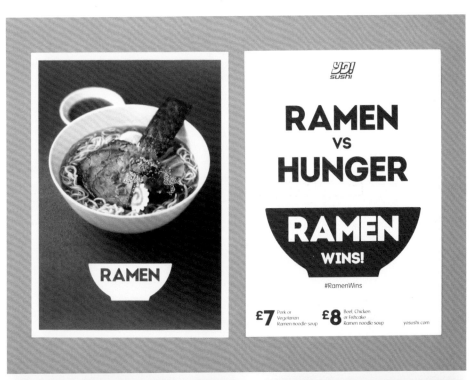

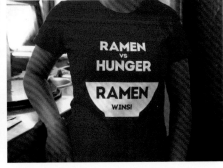

YO！寿司店

设计公司: 肯特里昂斯设计公司（KentLyons）‖ **品牌:** YO! 寿司店（YO! Sushi）

　　YO！寿司店委托肯特里昂斯设计公司为他们新一系列的大碗拉面策划宣传活动。肯特里昂斯设计公司为此组织发布了一个全方位的宣传活动，包括电视和网页广告、店内品牌宣传、外卖包装设计、T恤设计、户外及报纸广告、菜单设计以及一系列宣传视频，主要内容是超大分量的超大碗拉面外带罐引发的骚动。宣传活动成功让 YO！寿司店在四周时间内卖出了 10 万碗拉面。

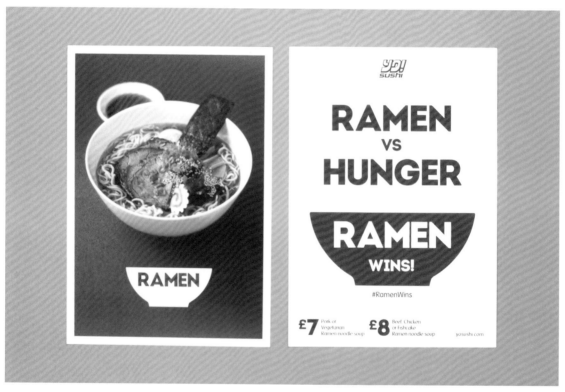

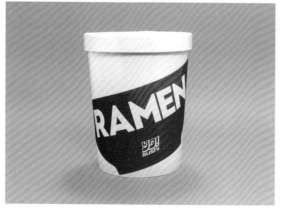

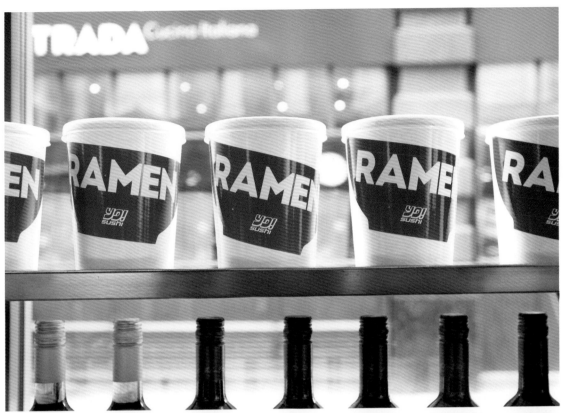

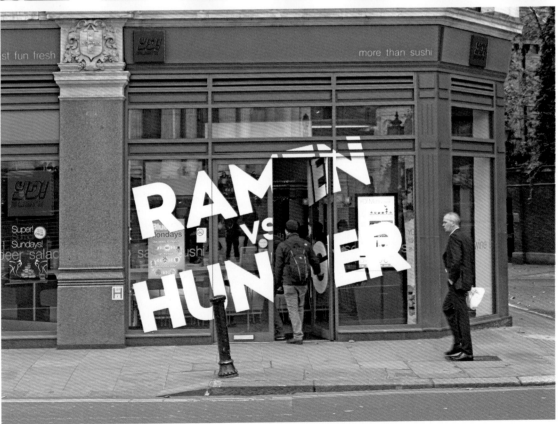

俄国饺子厨房

设计师: 马格达莱纳·科斯扎克 (Magdalena Ksiezak) ‖ **品牌:** 俄国饺子厨房 (Pelmeni Kitchen)

　　俄国饺子厨房是一辆现代俄罗斯美食车,专门做热气腾腾的俄罗斯饺子,也可以速冻起来做外卖。包装设计可用于不同口味的饺子,本身是一项具有成本效益的解决方案,还可以满足未来更加丰富的菜单。

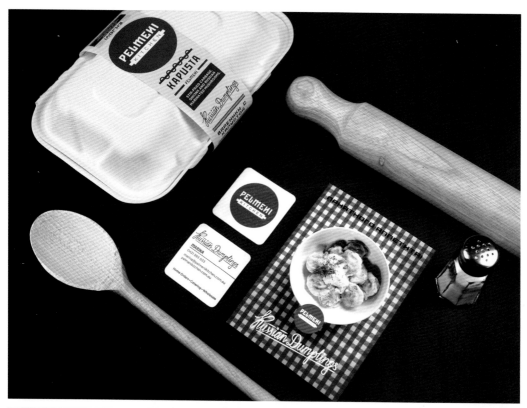

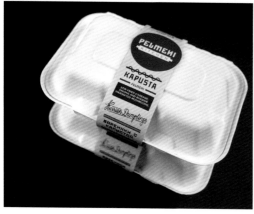

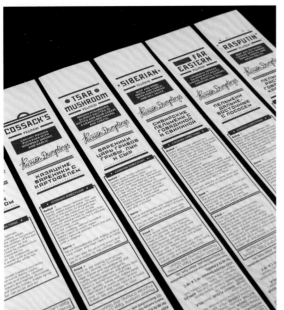

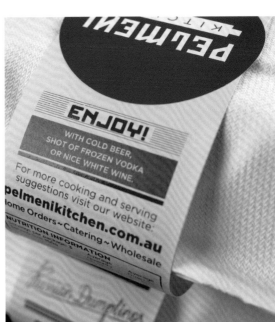

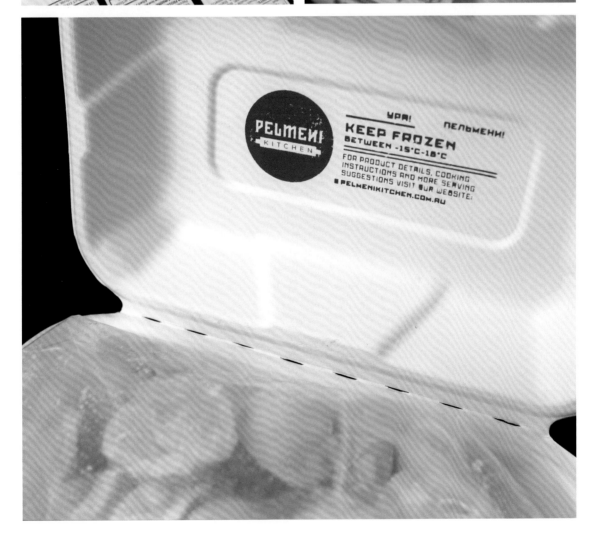

"快跑，甜甜圈"店

设计公司: 农垦设计集团（Farmgroup）‖ **摄影:** 布阿卡·斯梅尔克亚（Buakaew C. Simmelkjaer）‖
品牌: "快跑，甜甜圈"店（Going Donut）

　　农垦设计集团的设计师发现"快跑，甜甜圈"这个店铺名字很有意思，个性十足且起到了一语双关的作用。于是他们把店名作为设计的核心理念，其他设计围绕这个思路展开，创建了整个标识和品牌体系。该团队希望能表达出真正的幽默和乐趣，把它做得诙谐、简单、有趣、好玩。

　　"快跑，甜甜圈"这个品牌源自美国，这家店铺位于丹麦，品牌设计则交由泰国的设计团队负责——农垦设计集团认为这种合作关系非常有趣，因此，他们向客户提议的第一件事，就是在墙面上用大字写上"美国人要疯了"（来自美国的甜甜圈），外加一句横跨墙面的"斯堪的纳维亚人要疯了"（来自北欧的甜甜圈）。客户觉得太过大胆，所以设计团队最终还是写了"您好！如果你要疯了也没关系"。言外之意是：如果你要甜甜圈（发疯了）那就对了！

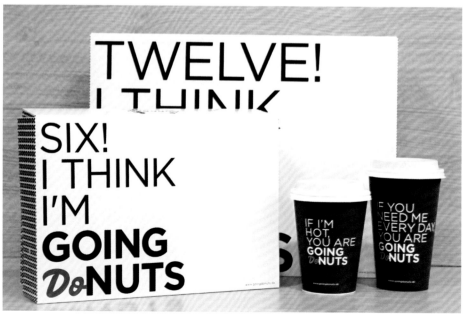

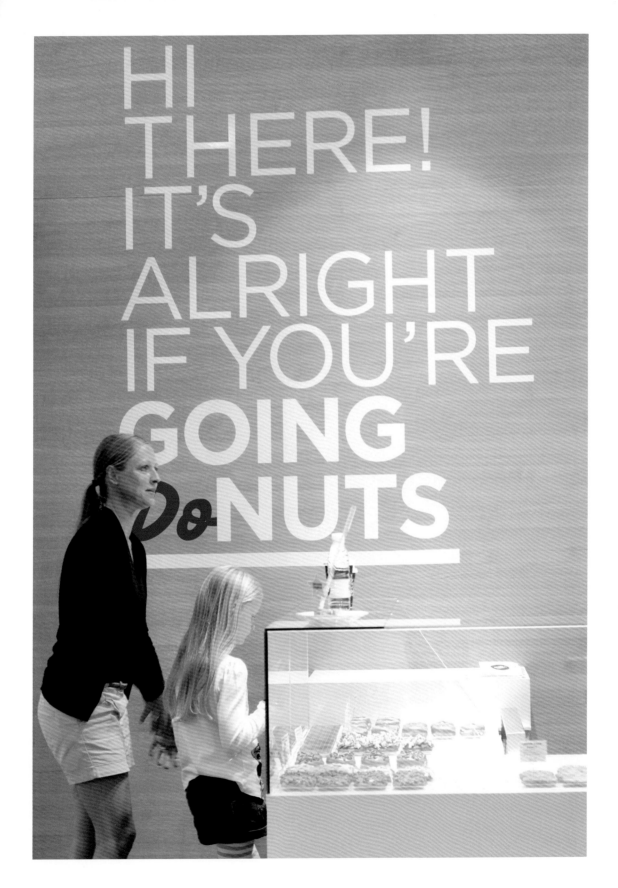

烘焙师的十二个作品

设计师: 恩纳夫·托默 (Enav Tomer) ‖ 说明: 努里特·康尼亚克 (Nurit Koniak)
品牌: 烘焙师的十二个作品 (Baker's 12)

　　"烘焙师的十二个作品"是以色列申卡学院工程和设计专业的学生项目。烘焙师的十二个作品是一家都市糕点店,该设计风格轻松明快,插图设计极具童趣并且非常干净,将特色美食插图直接提炼出来,应用于食品外包装上,同时配以店家口语式的产品介绍文案。

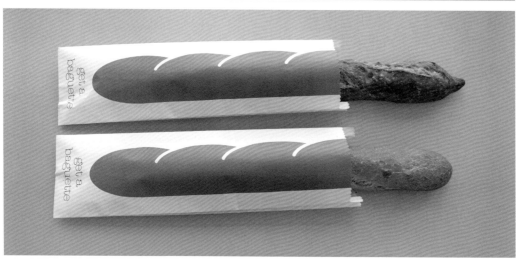

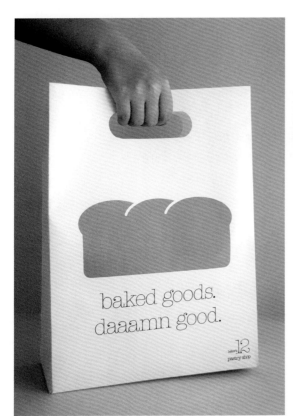

baked goods.
daaamn good.

baker's 12 pastry shop

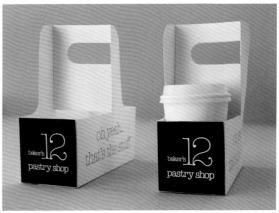

oh yeah...
that's the stuff

baker's 12 pastry shop

baker's 12 pastry shop

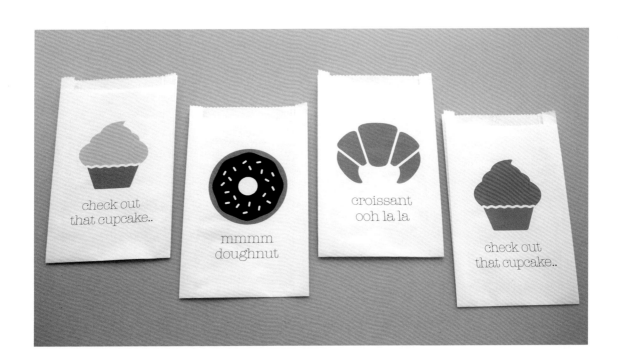

check out
that cupcake..

mmmm
doughnut

croissant
ooh la la

check out
that cupcake..

恩布蒂克食品公司

设计公司: DUCXE 设计工作室 ‖ **艺术指导:** 哈维尔·奥甘多 (Xabier Ogando)、比阿特丽斯·佩索托 (Beatriz Peixoto)
品牌: 恩布蒂克食品公司 (Embutique)

　　这是为一家伦敦的西班牙食品公司恩布蒂克创作的品牌设计和外卖包装设计。该设计融合了传统西班牙产品和时尚伦敦风格。字体设计和插图设计均代表了品牌与众不同的形象。

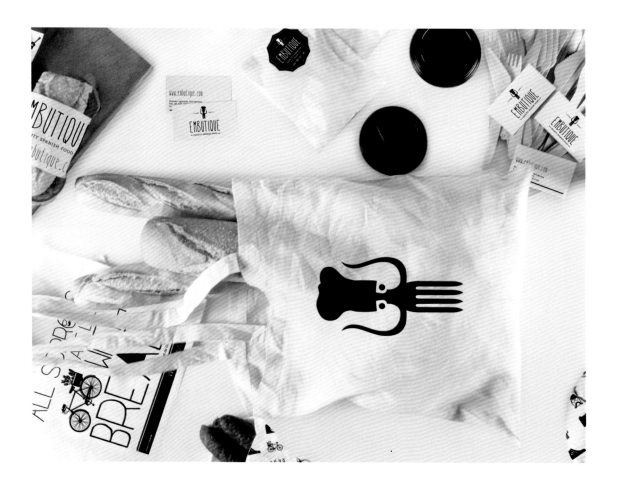

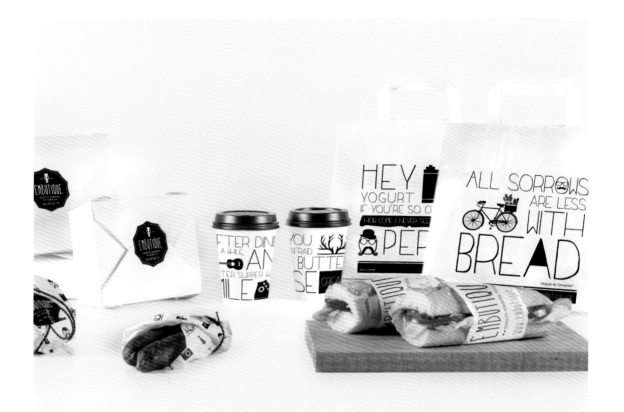

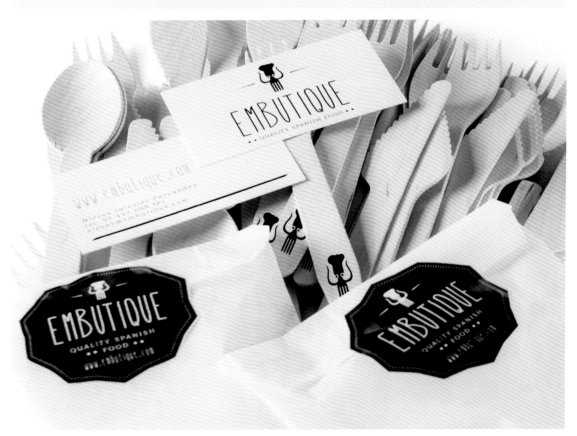

三明治店

设计师: 菲尔·罗布森 (Phil Robson)‖**品牌:** 三明治店 (The Sandwich Shop)

　　这是菲尔·罗布森为悉尼一家三明治店提供的品牌设计。该设计遵循了简单做事、干净简洁的原则，使用了巧妙的平面设计语言和配色来向过去致敬。

THE SANDWICH SHOP

THE SANDWICH SHOP

THE SANDWICH SHOP

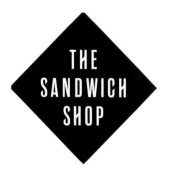

PEACE +LOAF

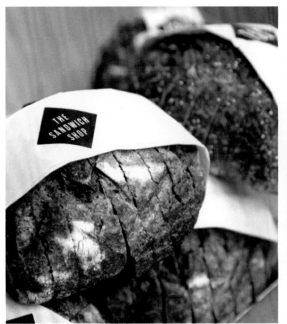

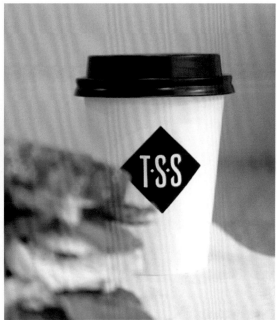

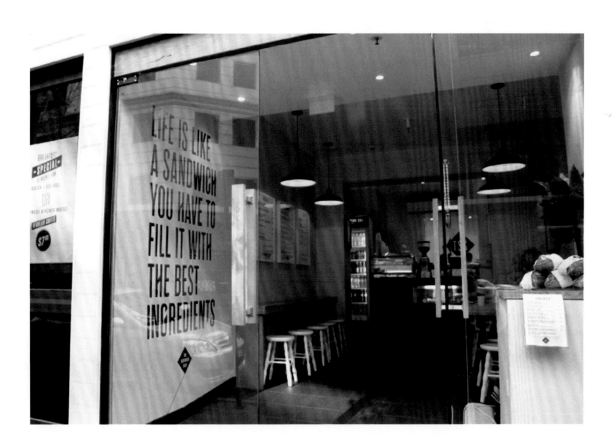

福瑞冷冻酸奶

设计公司: 植物设计工作室 (The Plant) ‖ **品牌:** 福瑞冷冻酸奶 (Frae Frozen Yogurt)

　　所有原材料都来自威尔士的一个农场,福瑞冷冻酸奶在产品品质方面领先了一步。植物设计工作室的任务是把这个优质的产品变成一个伟大的品牌。他们为福瑞冷冻酸奶设定了风格,把乐趣、幽默和自信融入该品牌。设计师建立了一个灵活的系统,为品牌发展和自我表达留出了空间。从过去老式乳品图形和字体的设计,蜕变为结合了美丽、自然的摄影图片的品牌形象。

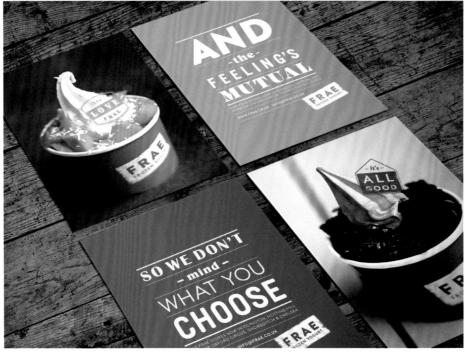

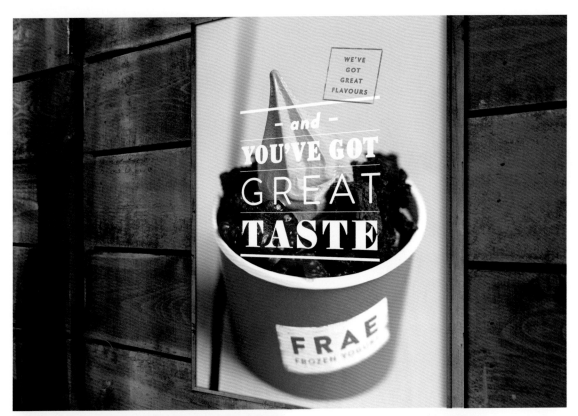

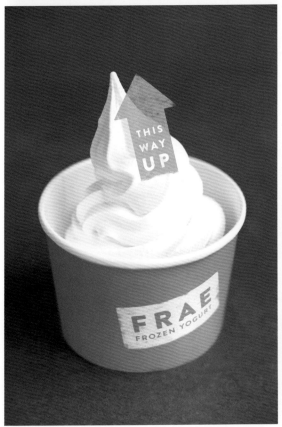

纸杯

设计师: 夏洛特·弗斯戴克 (Charlotte Fosdike) ‖ **品牌:** 纸杯 (Paper Cup)

　　"纸杯"是一项大胆而令人兴奋的项目。客户想要一个前卫而且色彩丰富的品牌形象,还想要一个提高用户黏着度的咖啡杯设计。通过使用鲜艳的色彩、简单的图案和有趣的字体,夏洛特·弗斯戴克成功创建了一个品牌,充分展现了该品牌的商业价值。

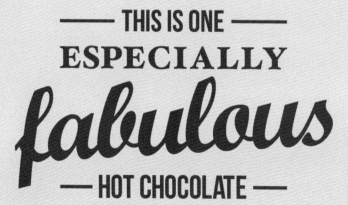

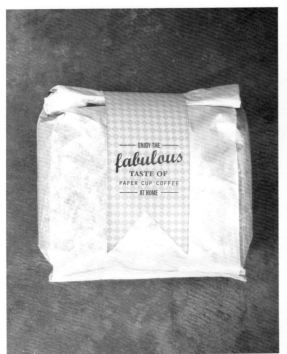

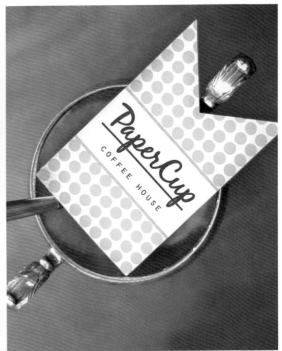

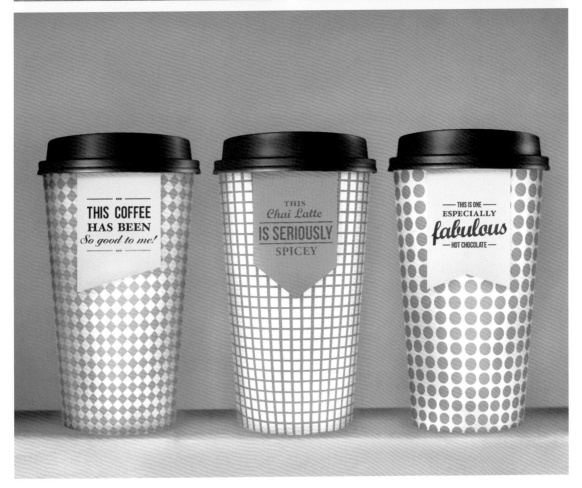

亲爱的乔

设计公司: 加贝里斯设计工作室 (Garbergs) ‖ **设计师:** 卡林·阿尔格伦 (Karin Ahlgren)
品牌: 亲爱的乔 (Dear Joe)

该名称和视觉形象为一款新的冷冻酸奶品牌"亲爱的乔"而设计。

白色背景、经典的文字设计加上飞溅的色彩表达了不同的"口味"。这一视觉形象像一张专门传到顾客手里的信笺,描绘了一款健康自然、真材实料的冷冻酸奶。加上酸奶顶部那颗樱桃,这款酸奶已被评为瑞典最美味的冷冻酸奶。

"亲爱的乔,该起床了,咖啡正好。— 你的挚爱"

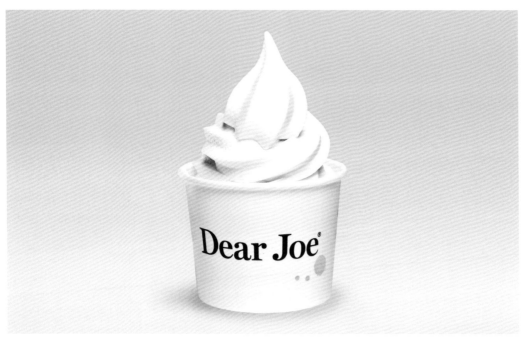

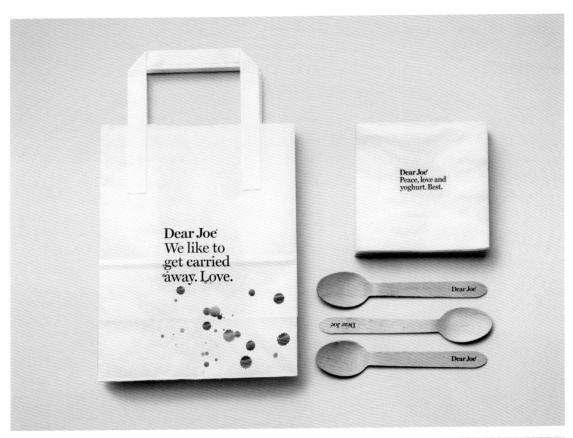

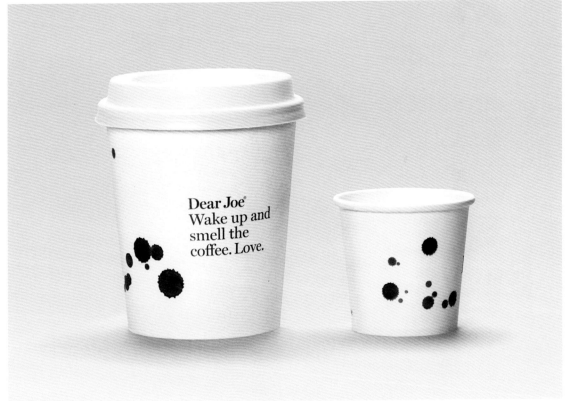

叶琳娜的面包店

设计公司: The Birthdays™ 设计工作室 ‖ **品牌:** 叶琳娜的面包店 (Elina's Bakery）

　　叶琳娜的面包店是一家自制糖果面包店。 该品牌的标识和周边设计旨在表达面包房手工自制这一最本质的特征，并为品牌未来拓展业务保留足够的空间。该设计包括各种周边设计，如外卖盒、纸袋、海报、徽章、贴纸、包装纸和食谱等。

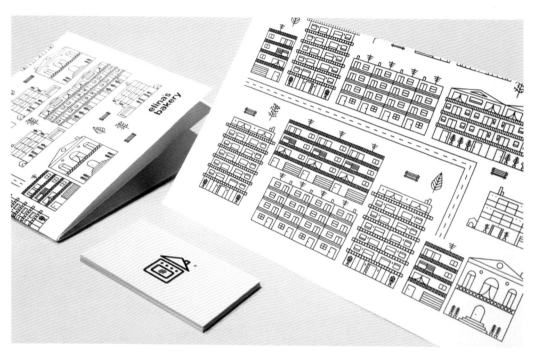

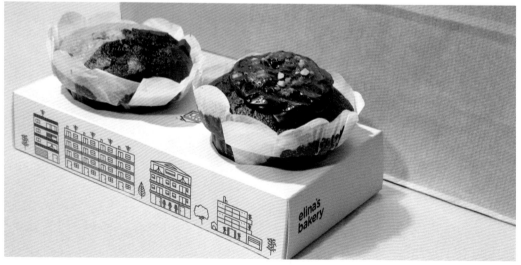

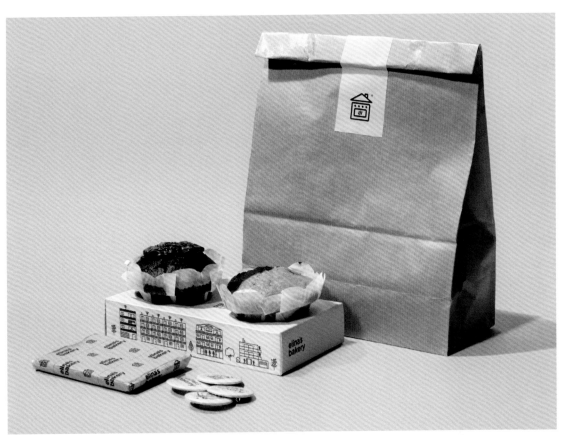

纳豆村

设计公司: Punk You Brands 品牌设计公司 ‖ **品牌:** 纳豆村 (Nadomura)

　　该品牌的形象设计对消费者来说具有极高的辨识度，也表达了关键信息——纳豆村家的日本食品特别新鲜，像活的一样。毕竟，让品牌从竞争中脱颖而出，主要的优势在于包装上的创新。寿司密封打包并以原来的形式——也是最新鲜的形式——送到消费者手中。从印在包装上的章鱼来看，新鲜得简直就像活的那样。

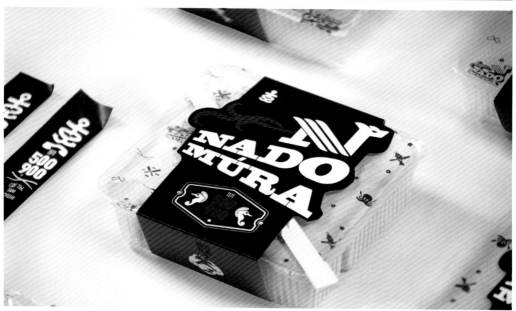

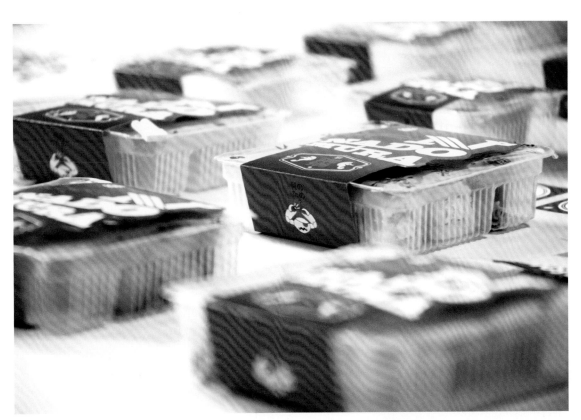

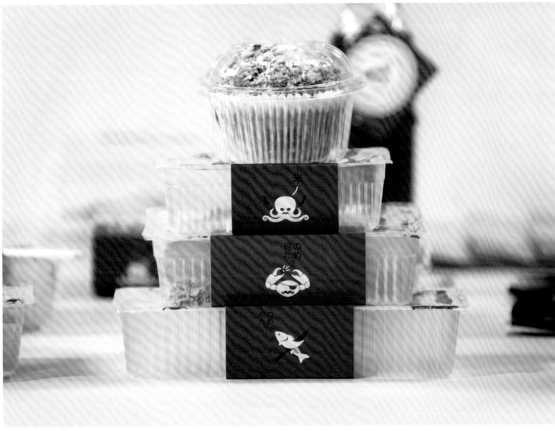

牛奶及蜂蜜

设计公司: SeeMe 设计公司 ‖ **品牌:** 牛奶及蜂蜜（Milk & Honey）

　　牛奶及蜂蜜是田纳西州查塔努加当地的小店，供应早餐、午餐、手工咖啡和意式冰激凌。高品质、手工制作，最重要的是使用真材实料。牛奶及蜂蜜各方面的设计都十分贴近生活：从小店标识、印刷材料，到内饰造型、标牌、咖啡杯套乃至墙上的菜单、壁画、标签、包装、冷冻包装纸、冰激凌推车和服装等，每个角落都体现了智慧和温暖。定制设计、多种媒体的应用以及插图和字体的结合创造出亲近、友好的感觉。品牌形象设计的目标，是创造一个一走进门就能感到幸福满溢的空间。

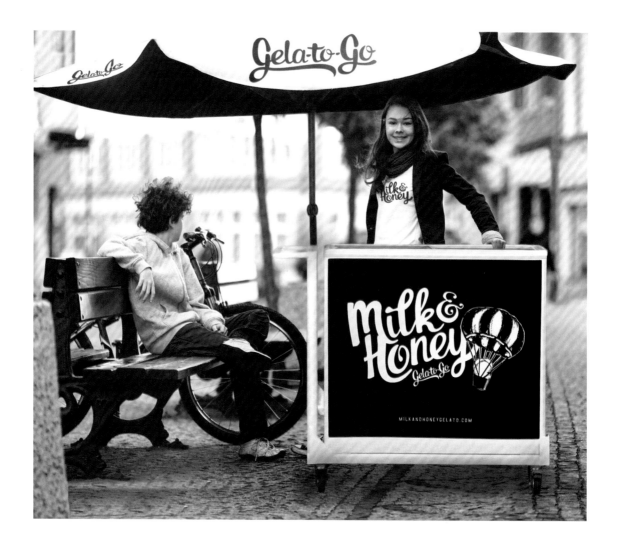

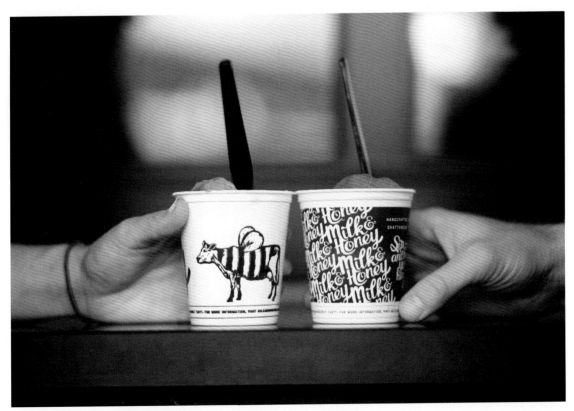

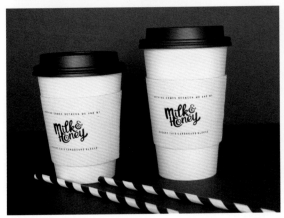

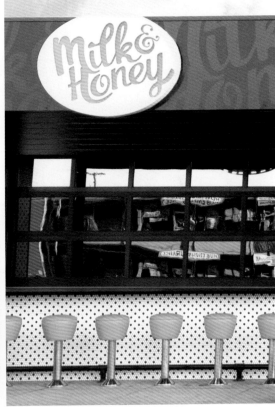

卷物－桑寿司店

设计公司: 新加坡动力设计公司 (Kinetic Singapore) ‖ **创意总监:** 林潘 (Pann Lim)
设计师: 高伊瑟 (Esther Goh)，埃斯特里·诺瑟琳 (Astri Nursalim)，吉安·乔纳森 (Gian Jonathan)，
谭杰克 (Jack Tan) ‖ **品牌:** 卷物－桑寿司店 (Maki-San)

　　一家寿司店想在新加坡开设首家完全私人定制的寿司店，于是委托新加坡动力设计公司负责视觉
形象设计。该寿司店提供许多新鲜食材，顾客可随意挑选自己喜欢的食材做卷物。新加坡动力设计公
司把该店命名为"卷物－桑"出于一个简单的原因：日语里的san大致可以翻译为"先生"或"太太"，
所以利用这个后缀，每个卷物都是独一无二的个体。这种做法也可以延伸到操作层面：客户可以命名
自己制作的卷物。寿司店的标志是以日本流行文化中常用的表情符号设计的。

　　新加坡动力设计公司使用蘑菇、牛油果、黄瓜等食材的手绘插图，设计了一系列图案作为"卷物－
桑寿司店"的主要视觉形象。这些主题图案在客户的消费体验中无处不在，连包装上都有，为顾客提
供了无数有趣的选择。

西班牙油条

设计公司: 洛桑托设计工作室 (Lo Siento) ‖ **插图:** Brosmind ‖ **品牌:** 西班牙油条 (Comaxurros)

　　Comaxurros 是西班牙一种类似油条的食物，有时也称为西班牙甜甜圈，是一种油炸面团糕点，类似于泡芙一样的小吃。长条状的西班牙油条，与慌张奔跑的杯子、吃惊的纸袋形成搞笑的漫画故事场景。

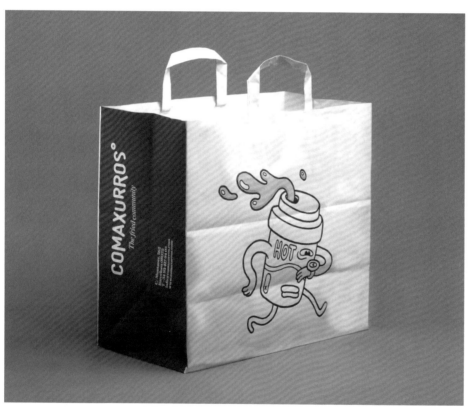

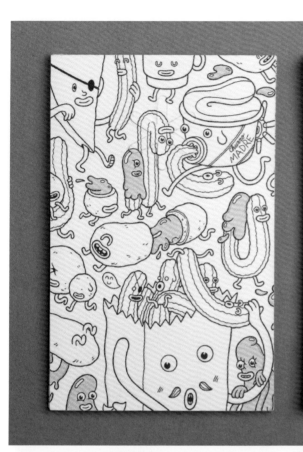

COMAXURROS°

The fried community

C/ Muntaner, 562
Barcelona 08022
+34 93 417 94 05
info@comaxurros.com
www.comaxurros.com

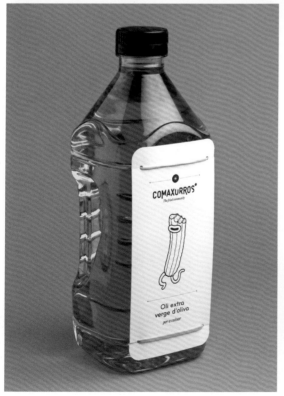

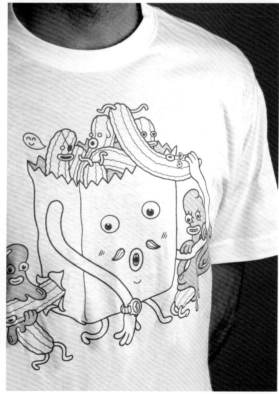

苏西面包店

设计公司: Para Todo Hay Fans ® ‖ **摄影:** 哈妮·伊丽莎白 (Jani Elizabeth)，兰赫尔·卢切罗 (Rangel Lucero) ‖
品牌: 苏西面包店 (Susy's Bakery)

　　苏西面包店由罗梅罗·卡马雷纳 (Azucena Romero Camarena) 于 1976 年在墨西哥瓜达拉哈拉建立，是一家优质面包和食品零售店。企业形象设计直接表达了品牌背景：一家烘烤招牌美味饼干、蛋糕、杯子蛋糕、馅饼和泡芙的小店，自称是该地区最优秀的家庭烘焙。苏西面包店的包装非常简单，在各方面应用起来都非常容易。Para Todo Hay Fans ® 使用羊皮纸包裹不同的产品，上面印有专门为该品牌设计的象形图案。贴纸胶带上也印有象形图案，可以粘住层压包装。此外，他们把丰富的食品、烘焙专用的相关用具提炼出来，作为图形元素，在再生纸袋上印制不同的设计图案，小袋和大袋各有区分，呈现专业而多样性的美食选择。

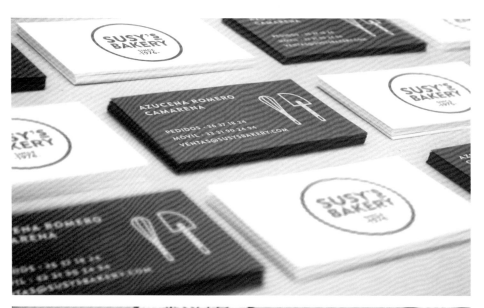

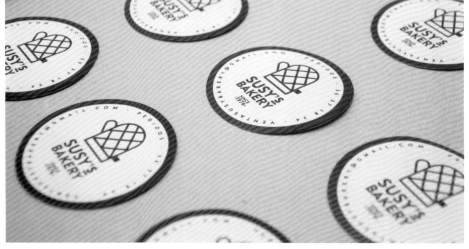

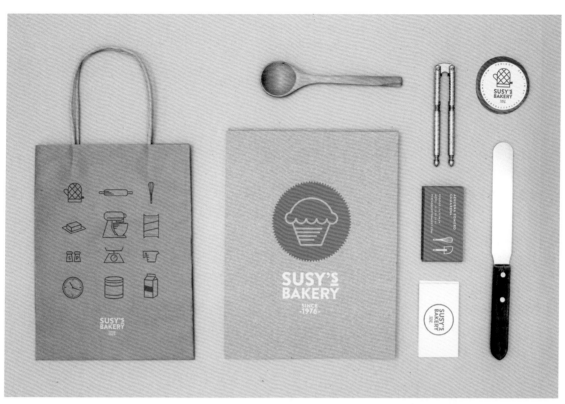

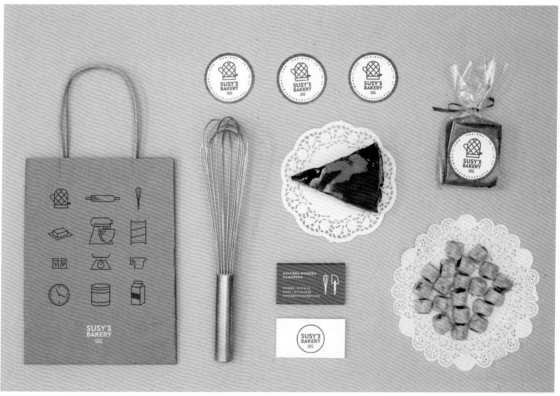

咖啡小屋

设计公司: EL ESTUDIO™ ‖ **摄影:** 玛丽亚·劳拉·贝纳文特（María Laura Benavente）‖
品牌: 咖啡小屋（La Casita Café）

咖啡小屋位于加那利群岛的特内里费，是一间舒适的咖啡馆餐厅。 该品牌崇尚清新、舒适、温馨
和个性，希望顾客拥有难忘的体验。EL ESTUDIO™ 使用茶壶、茶杯、锅、砂锅等厨房设备的手绘插
图设计了许多图案，构成了咖啡小屋的主视觉形象。 这些主题图案在客户的消费体验中无处不在，为
顾客提供了无数有趣的选择。

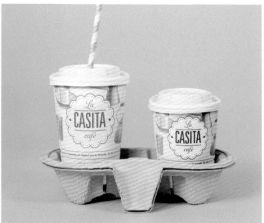

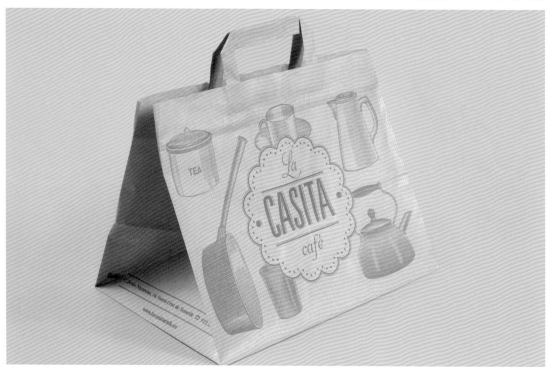

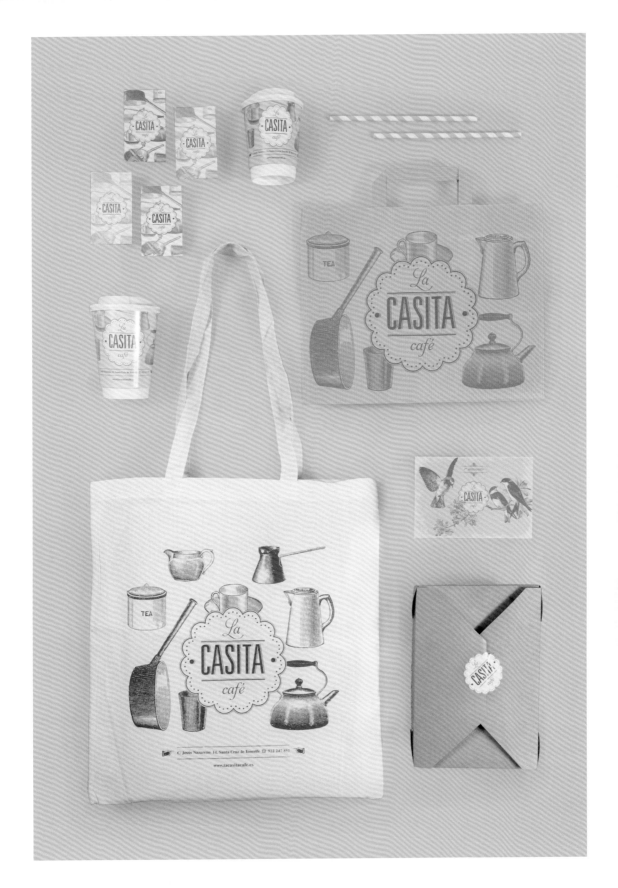

Baker & More

设计公司: 第八奇迹设计公司 (WonderEight) ‖ **设计师:** 卡里姆·阿布里兹 (Karim Abourizk) ‖ **品牌:** Baker & More

　　客户委托第八奇迹设计公司打造一家都市咖啡店的形象，店里售卖美味的包子、招牌咖啡、茶、杏仁饼，还有早餐。希望通过品牌升级让 Baker & More 吸引更高阶层的消费者，并在市场竞争中脱颖而出。

　　设计最终呈现了一家内涵时尚并外观优雅的咖啡店。在这个设计中，设计师将重点放在材质而非平面元素上，他们使用黄麻袋子和好看的木质餐具塑造出一家独一无二、诚意十足的咖啡馆。

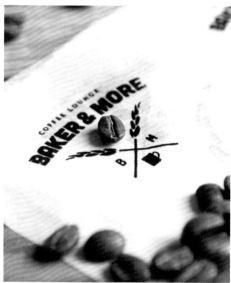

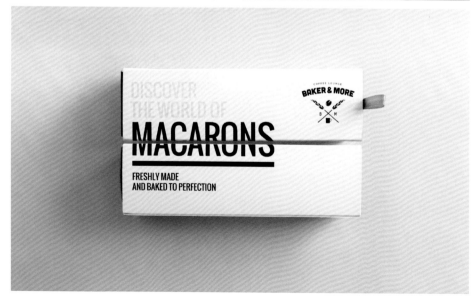

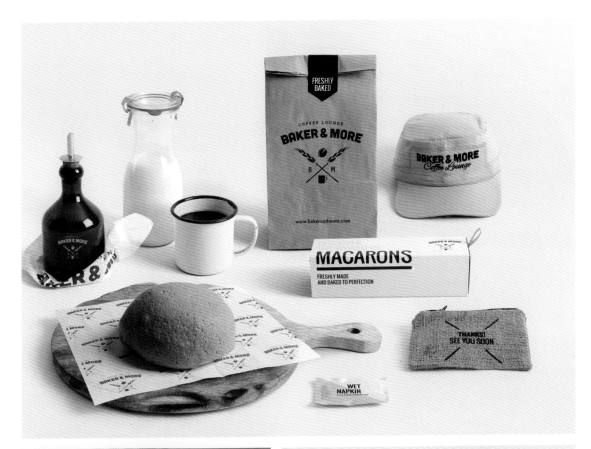

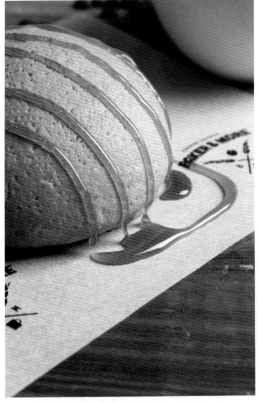

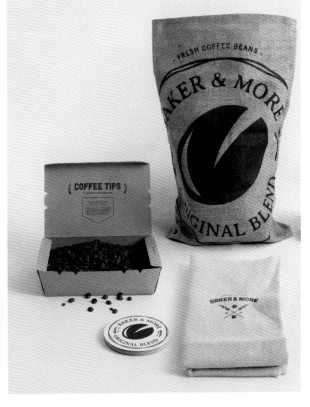

地域故事

位置决定优势

外卖品牌因打包外带或配送专卖的

独特销售形式，

为地理位置或地域文化

所具有的独特性带来传播价值。

这为品牌形象设计带来丰富的创意灵感来源，

也为品牌形象传播带来更多的机会。

◈ 地理位置灵感（具象形态）

地理位置会为一些品牌带来优越性。因为地理本身就有独一无二、不可复制的特性。包括它所在的经度、纬度，在地图上的地形、地貌，所属国家和区域，以及与此关联的独有的动植物、人种、民族、风俗、服饰等特征。

食品本身就与地域有着极强的地缘关系。包括食品材料的原产地、形态，特定区域民族的特定食品种类，独特的食品烹饪方法、程序、烹饪工具，特有的食物成品形态等。

这些都为品牌形象设计者提供了大量的素材来源。任何一个切入点都可能形成一个独有的、排他性的象征性图形符号，并由此带来独特的视觉体验。

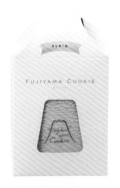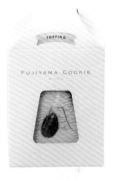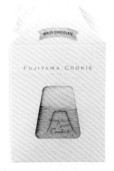

📐 地域文化联想（抽象形态）

在人类几千年的文明历史中，饮食在全世界不同国家、区域积累了形式多样、异彩纷呈的文化形态。包括语言文字、神话故事、民族纹样，以及神秘的色彩、符号、图形组合等。它们不仅对本国、本民族的人具有吸引力，更对其他国家、其他民族的人形成异域文化的魅力。

美食文化是重要的文化内容之一。包括不同的餐饮内容、礼仪风俗等。亚洲、欧洲、非洲、美洲不同区域国家的美食都各具特色。民族文化、地域文化与美食文化同宗同源，融合在一起，为不同国家区域的特色美食品牌提供了丰富的设计素材。

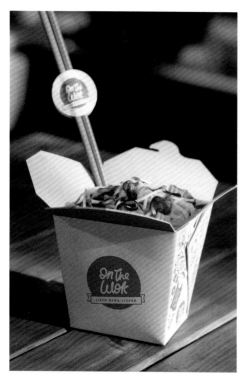
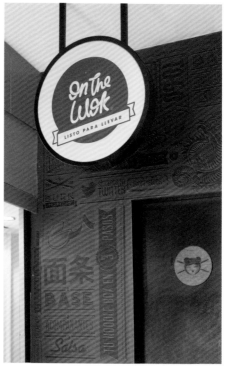

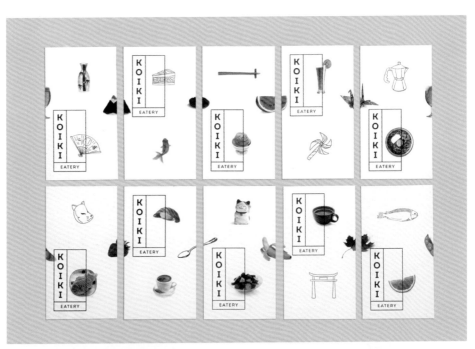

哈比比斯酒馆

设计公司: Anagrama 设计公司　　**摄影:** 卡洛加（Caroga）　　**品牌:** 哈比比斯酒馆（Habibis）

　　位于圣佩德罗加尔萨加西亚的哈比比斯酒馆，是一家阿拉伯与墨西哥混合风格的酒馆。该城因第三代阿拉伯移民的烹饪手艺而声名远扬。哈比比斯酒馆之前只是一个不起眼的墨西哥玉米饼小站，因此邀请 Anagrama 设计公司帮忙打造一个品牌：这个品牌要能够传达食物的混血背景和特别风味，同时表现它的街头亲民气质和休闲风度。

　　Anagrama 设计公司提议，结合阿拉伯经典书法和墨西哥典型街头背景进行品牌设计，再搭配霓虹色以及使用手工制纸袋那样并不昂贵的材料。为了完成该设计，设计师深入调查，仔细研究阿拉伯字母，采用书法笔和特殊的刷子，用阿拉伯语和拉丁语两种语言设计出各种文字和标志。定制字体加上 Gotham 温和中性的印刷字体，让精心定制的标志脱颖而出。图案参考了传统的阿拉伯头巾（一种老式中东方型头巾）及其华丽的马赛克图案设计。

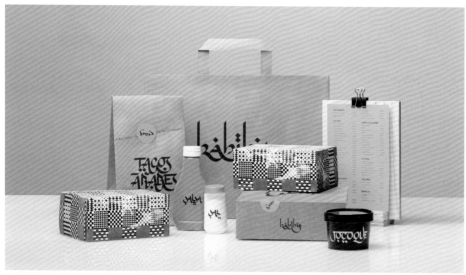

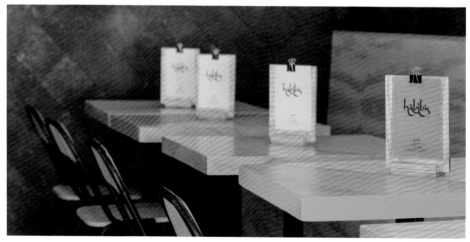

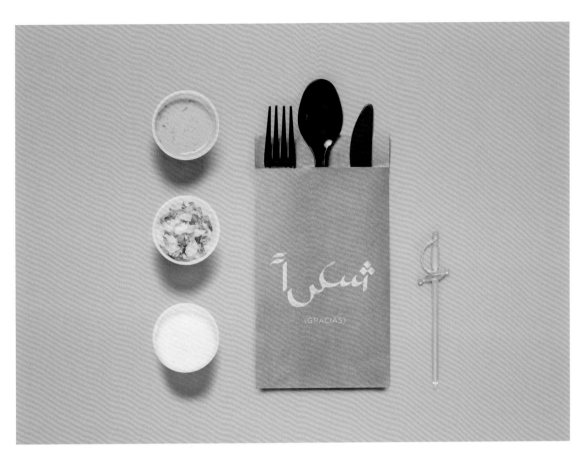

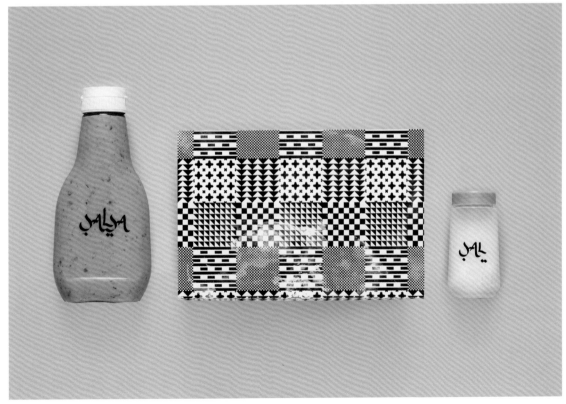

Xoclad

设计公司: Anagrama 设计公司 ‖ **品牌:** Xoclad

　　Xoclad 位于玛雅海滨,是一家高档糕点糖果店。该地旅游活动热闹非凡,Xoclad 要优雅地传达该地区盛行的玛雅文化,就绝不能传递出过时或俗气的形象。

　　首先,Xoclad 这个名字从视觉和语音上散发出古老的气息,这种气息也由店铺的主要产品——巧克力传达出来。然后,他们设计了一款迷宫图案,让人联想起古老的玛雅艺术和建筑装饰。配色为品牌设计增添了清爽、干净的感觉,让它看起来既甜蜜又现代。

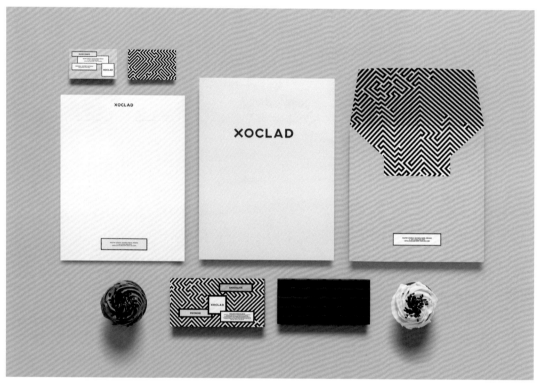

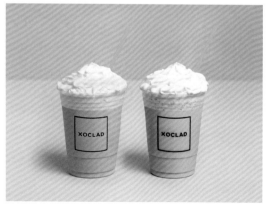

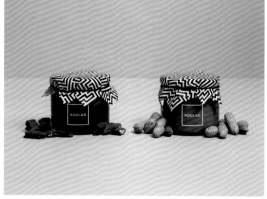

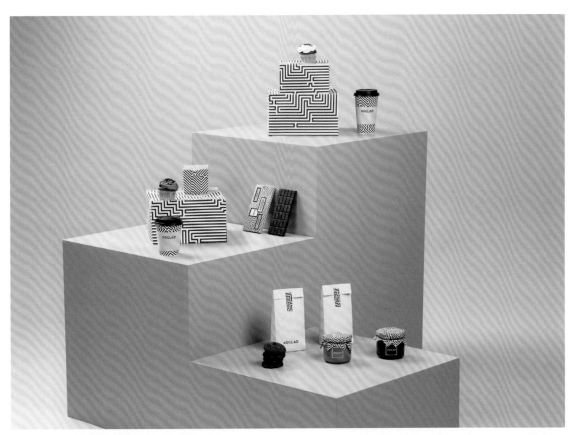

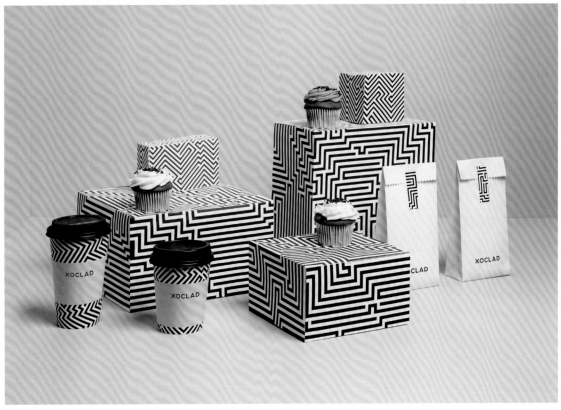

美味在锅里

艺术指导 / 设计师: 奥斯卡·巴斯蒂达斯 (Oscar Bastidas) ‖ **插图:** 奥斯卡·巴斯蒂达斯 ‖
摄影: 阿尔瓦罗·卡马乔 (Alvaro Camacho) ‖ **品牌:** 美味在锅里 (On the Wok)

　　美味在锅里是位于委内瑞拉加拉加斯的一家概念餐厅，主营亚洲快餐，专做面条外卖生意。餐厅
视觉概念的所有灵感源于亚洲图标和西方图样的融合：仅仅用黄色、红色和木棕色三种颜色奠定餐厅
的气氛。

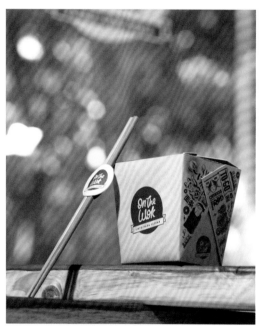
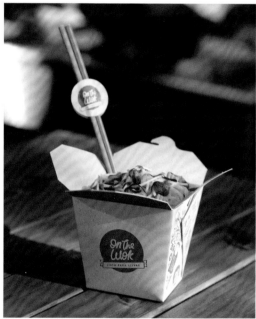
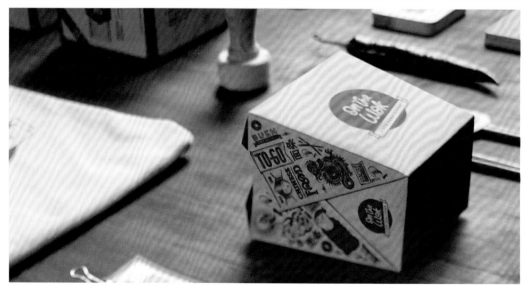

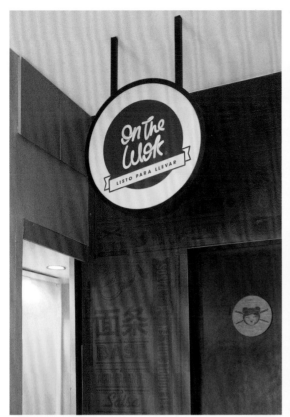
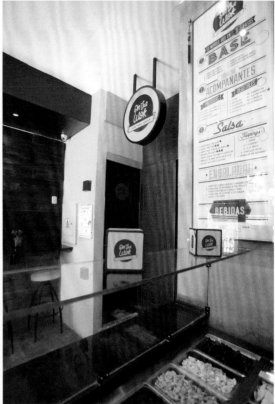
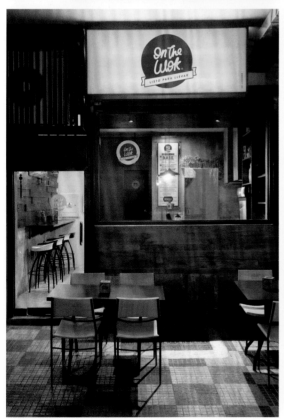

酱餐厅

设计公司: 马蒂·怀斯和朋友们(Marty Weiss and Friends)‖ **创意指导:** 马蒂·怀斯(Marty Weiss)‖
设计师: 安吉亚·达奎诺(Andrea D'Aquino), 李友莉(Eulie Lee)‖ **品牌:** 酱餐厅(Sauce Restaurant)

　　酱餐厅是厨师弗兰克·普利斯阿诺(Frank Prisinzano)的第四家餐厅,前三家分别叫"弗兰克""里尔·弗兰基"和"晚餐"。跟弗兰克的其他餐馆一样,酱餐厅温暖、实在,美感自然流露且不着痕迹。马蒂·怀斯和朋友们设计的墙纸颇有祖母家的味道,上面绘制了罐头、猪、牛的插画,把马蒂·怀斯系列餐厅的老式风格跟合伙人罗博·德·福罗瑞欧(Rob De Florio)结合起来,增添了奇异的现代风。餐厅正面朝向艾伦街,不仅是杂货店和肉店的入口,也是餐厅的入口。

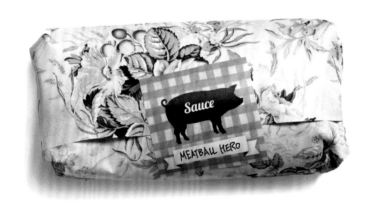

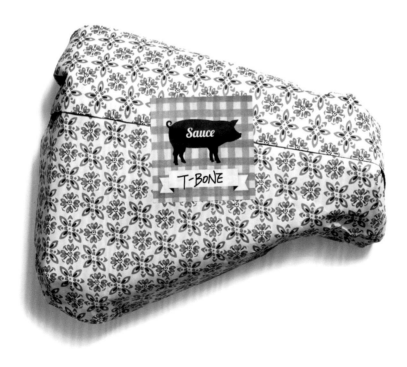

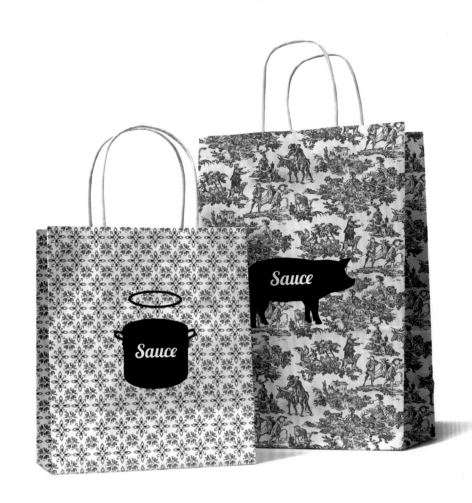

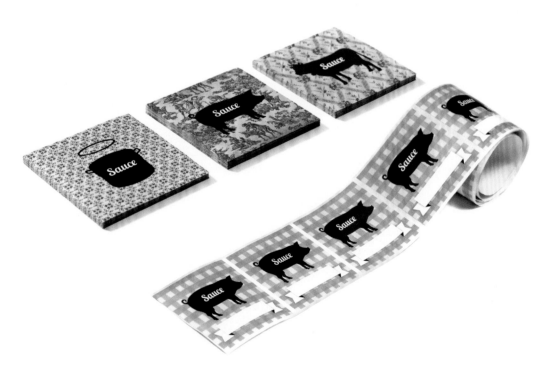

维苏威火山比萨店

设计师: 安吉莉卡·拜尼 (Angelica Baini) ‖ **品牌:** 维苏威火山比萨店 (Vesuvio Pizzeria)

　　这是一所大学的项目。维苏威火山是一座位于意大利那不勒斯的活火山。安吉莉卡假设自己是为一家火山下的比萨店进行设计,这家店使用长在维苏威一带的西红柿,因此食物相当美味。利用湿拓法形成的大理石花纹,她描绘出自己对熔岩和比萨的构想。比萨店标志及包装本身的创作灵感正是通过这些事物得以展现的。

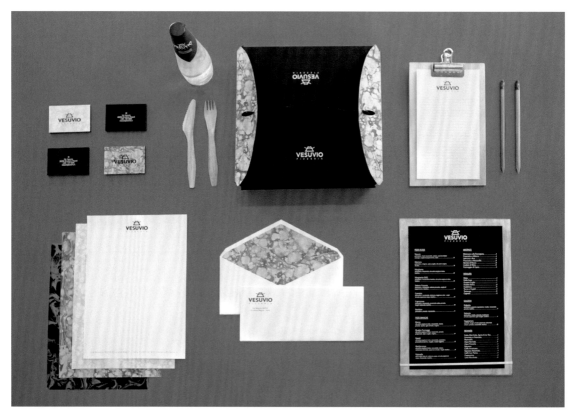

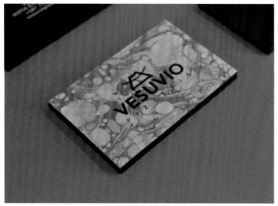

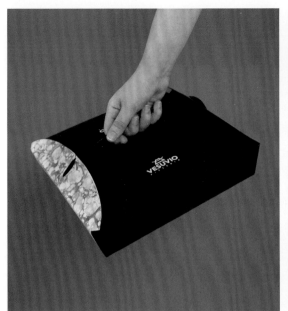
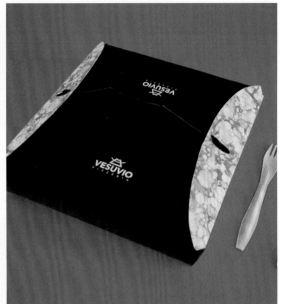
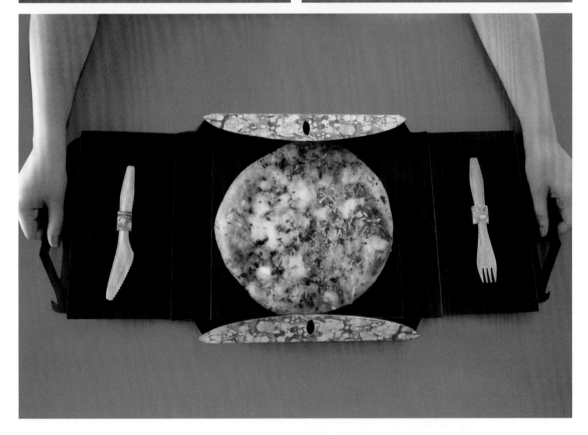

966 小区

设计公司: 第八奇迹设计公司 ‖ **设计师:** 莱亚·哈什米（Lea Heshme）‖ **摄影:** 卡里姆·阿布里兹 ‖
品牌: 966 小区（966 Uptown）

　　客户委托第八奇迹设计公司在沙特阿拉伯的一个明星区域打造一个新的餐饮理念。这个区域过去曾有一间非常出名的餐厅，因此客户的期望值很高。基于过去的成功理念，设计师创作了一种全新的体验，让客人似乎在过去的餐厅里用餐，但感觉又有所不同。

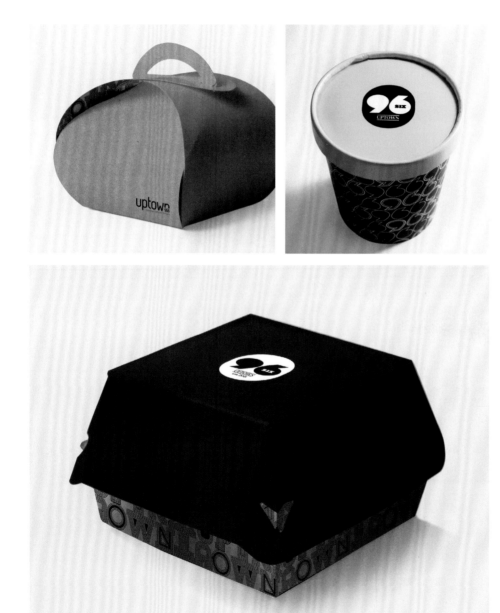

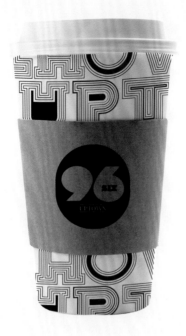
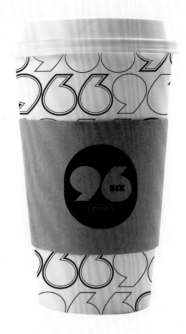
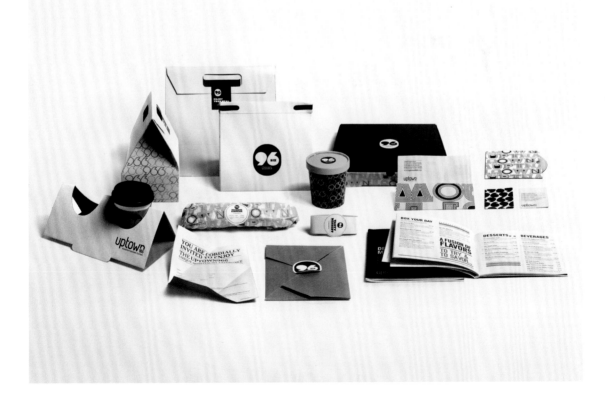

莱肖的玩意

设计公司: 外交政策设计集团 (Foreign Policy Design Group) ‖ **设计师:** 余雅琳 (Yah-Leng Yu) ‖
品牌: 莱肖的玩意 (Loysel's Toy)

　　该设计的外观和手感均受到传统的夫妻杂货店、农产品店以及农贸市场的启发。这些地方提供的农产品是最新鲜，或许也是最环保的，因为这些农产品都是当地农民亲自收割、手工制作的。因为是土生土长的，所以它们的样子并不花哨，真诚而实用——这些都和莱肖的玩意的设计理念以及设计理想很好地联系在一起。设计师巧妙地使用了一个词组——咖啡工匠——来称呼他们。这一名号当之无愧。

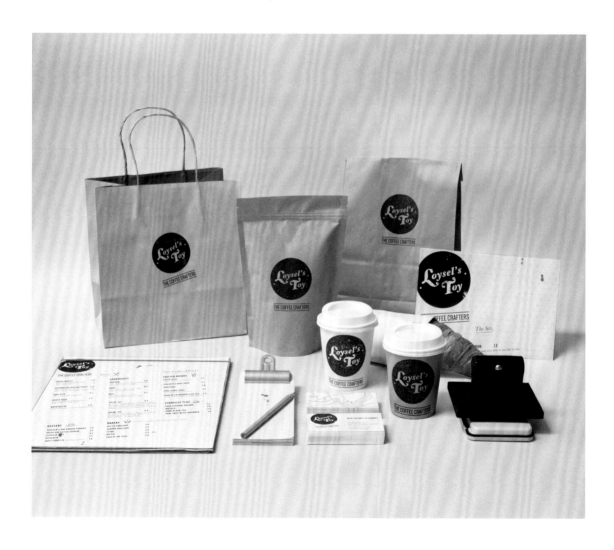

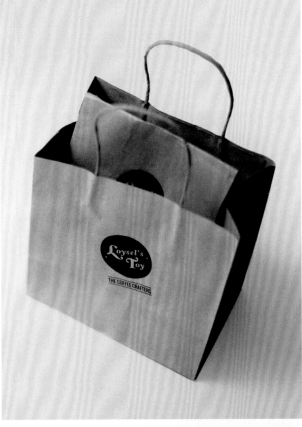

富士山饼干

设计公司: 来自平面设计工作室 (From Graphic) ‖ **摄影:** 真野敦 (Atsushi Maya)，　池田佳史 (Yoshifumi Ikeda) ‖
品牌: 富士山饼干 (Fujiyama Cookie)

　　富士山饼干是一家曲奇店，坐落在富士山脚下，靠近河口湖。来自平面设计工作室融合日式笔刷画法和西式书法，设计出一款字体，利用这款新字体设计了曲奇店独特的标志：以富士山的形状作为基础，设计了不同的富士山形状，整个视觉看起来像是一张脸。为了吸引人品尝新鲜出炉的饼干，所有的包装都是透明的，这样能让顾客在打开包装之前就看到曲奇的样子。

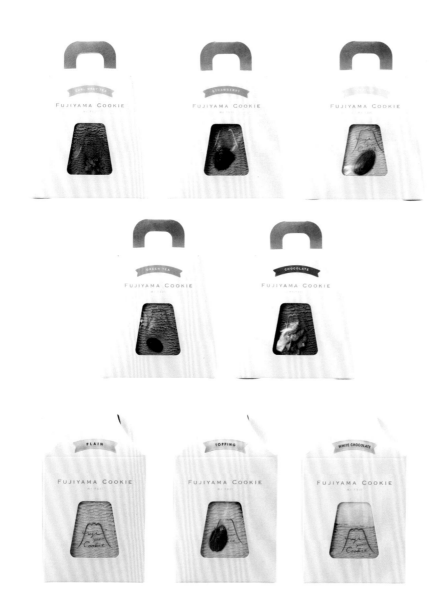

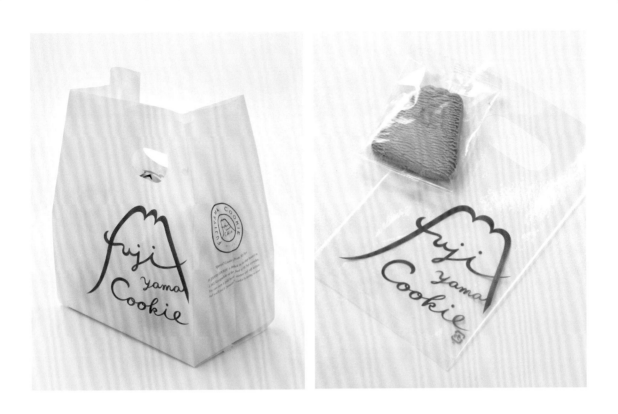

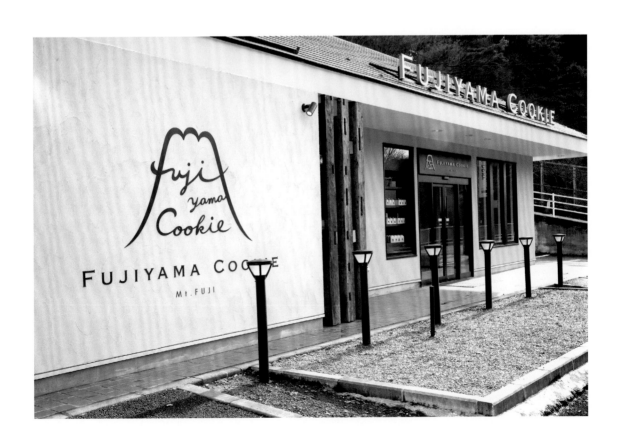

《2x50 和 5 辆餐车》

设计师: 安娜·卢西亚·蒙特斯 (Ana Lucía Montes)，娜塔莉亚·门德斯 (Natalia Méndez)，
路易莎·阿拉贡 (Luisa Aragón)，蒙特塞拉特·查韦斯 (Montserrat Chávez) ‖
品牌: 2x50 和 5 辆餐车 (DOS Cincuenta & Cinco Foodtruck)

　　《2x50 和 5 辆餐车》是蒙特雷大学平面设计学院的一个论文调研项目，这个项目需要为一辆餐车创作平面设计，消费者定位是墨西哥 18～35 岁的青壮年。

　　这个设计以 20 世纪 50 年代的游乐场作为背景，消费者可以在这里体验别样的美食。这辆餐车跟平时在游乐场上的食物餐车不太一样：这辆餐车并不只是提供食物，设计师还通过精心设计的外卖盒提供一份丰富的美食给顾客。同时，他们邀请顾客评价并分享自己的美食新体验。这样，餐车与客户之间的关系就会变得非常密切。

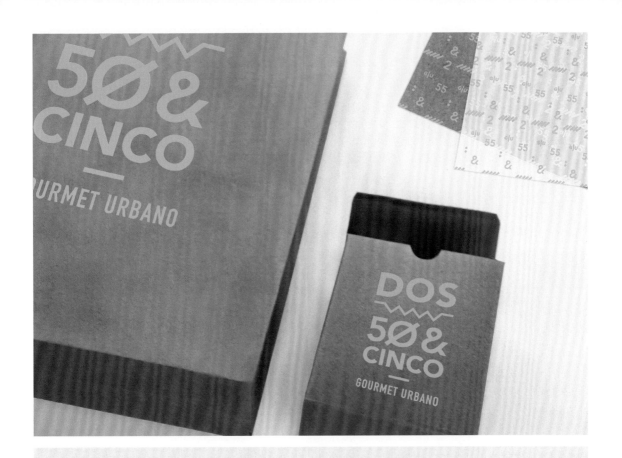

饮食小站

设计公司: 外交政策设计集团 ‖ **设计师:** 余雅琳 ‖ **品牌:** 饮食小站 (Provisions)

　　饮食小站位于一片住宅小区内，毗邻两家餐馆，主要负责这两家餐馆的零售和打包外带食物服务。这其实是一家夫妻店，综合了熟食店和杂物店的功能，灵感来自过去澳大利亚的牛奶屋和杂货店。那时的交通工具还是马拉的马车，铁路也许刚刚出现。那时的邮件、货物和生活必需品都要去前哨或者车厂才拿得到，食品供给都装在镀锌罐或最普通的棕色袋、包装箱和麻袋里运送过来。

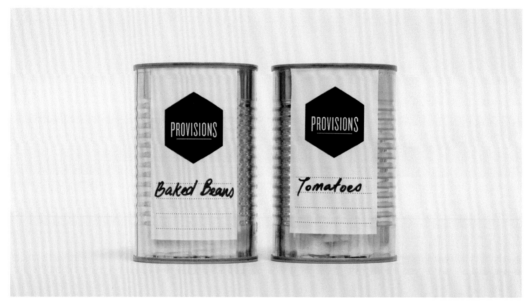

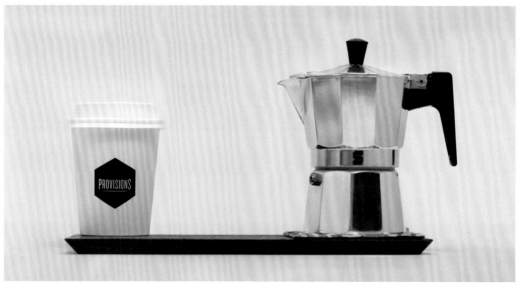

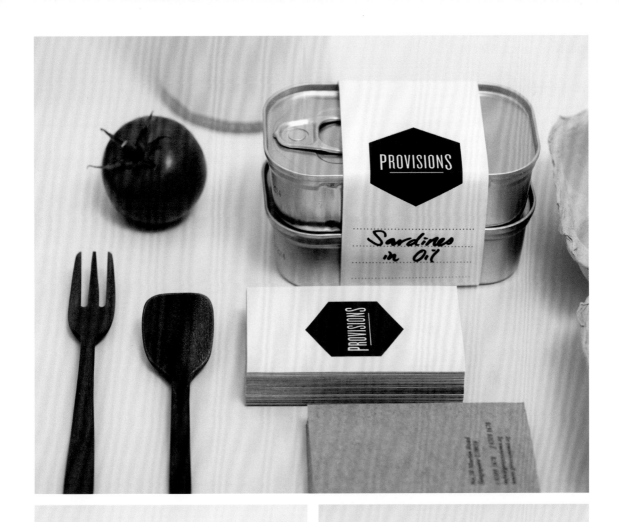

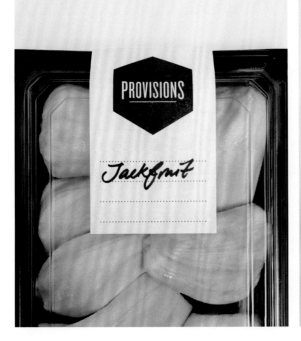

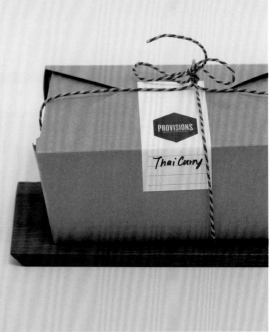

皮肯小餐馆

设计师: 麦瑜静 (Mak Yu Jing)、高文怡 (Eudora Koh Wen Yi)、杰拉丁·帕克 (Geraldine Peck)、
王珺伊 (Wong Jun Yi) ‖ **品牌:** 皮肯小餐馆 (Pikken Bistro & Bakery)

　　皮肯小餐馆坐落在新加坡一个阳光明媚的海岛上，风格清新明快。早晨在此稍作停留，喝一杯醒神的茶；中午安静地吃一顿丰富的午餐；晚上有乐队现场演奏，星空下可尽情享受美妙的音乐。四位设计师才华横溢，不仅对艺术和设计有着狂热追求，对美食也有浓厚的兴趣。他们的想法相互碰撞，谱写出美妙的四重奏。设计旨在以上乘的食物和优质的服务，营造温馨的氛围。如果想跟一两个朋友小聚一下、喝杯咖啡，去皮肯坐坐绝对不会让你失望。

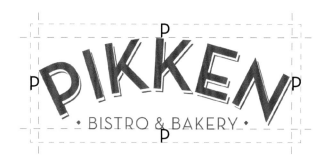

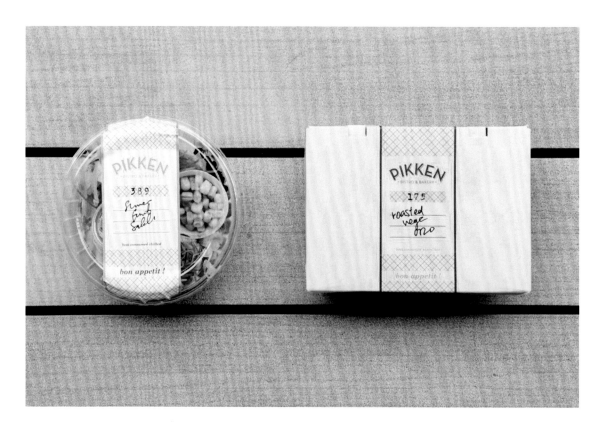

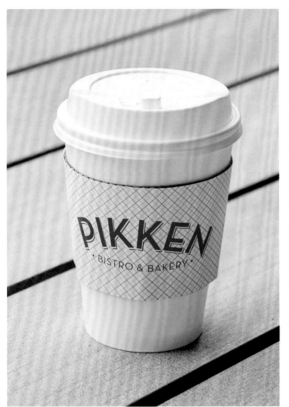

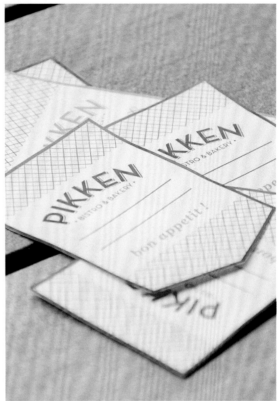

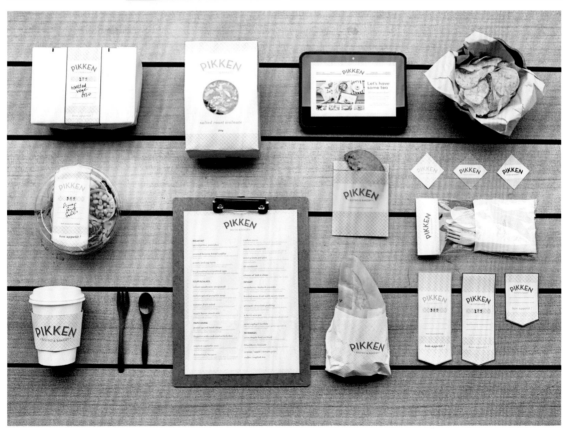

北京八

设计公司: 加贝里斯设计工作室 (Garbergs) ‖ **品牌:** 北京八

　　这是一套完整的视觉形象设计，从标识、室内设计到外卖包装、衣物等都有涉及。加贝里斯设计工作室把斯堪的纳维亚年轻人的生活环境和可持续发展的价值观与中国古代饮食文化结合起来，同时反映了"慢快餐"理念。 设计融合了丰富多彩的中国风格和简约的北欧风格。他们使用了朴实、自然的再生材料，用色彩鲜艳的小细节点缀其间，实现了风格融合。手工制作以及各种细节设计体现了食品质量。 为了让设计与时俱进，他们按中国农历新年的更替和不同的生肖设计了工作人员的 T 恤。

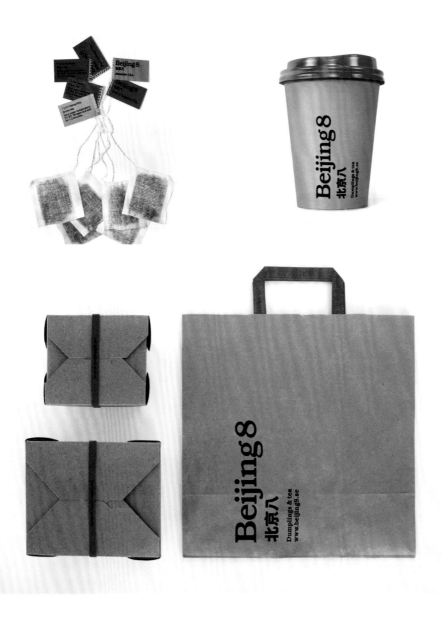

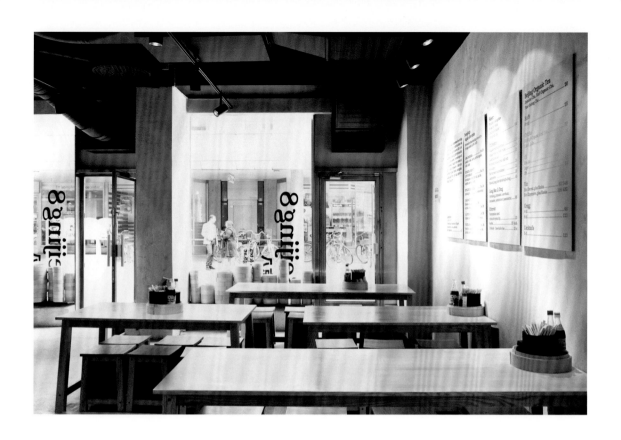

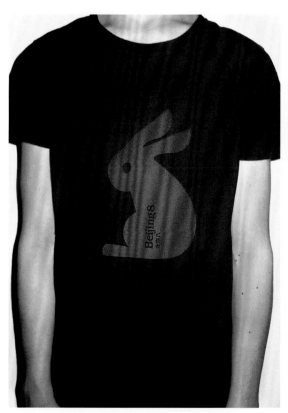

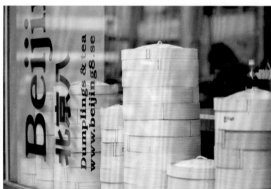

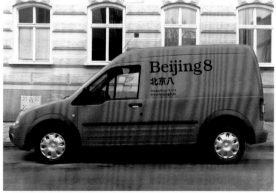

轻奢小店

设计公司: 布朗·福克斯设计工作室(Brown Fox Studio) ‖ **创意总监:** 菲姬·谈(Fergie Tan) ‖
设计师: 阿梅利亚·奥古斯丁(Amelia Agustine) ‖ **品牌:** 轻奢小店(Koiki)

　　轻奢小店是一家日本餐馆,专注烹调具有现代气息的日常料理。围绕这一点,布朗·福克斯设计工作室的任务是打造一个既现代又轻松随意的品牌。

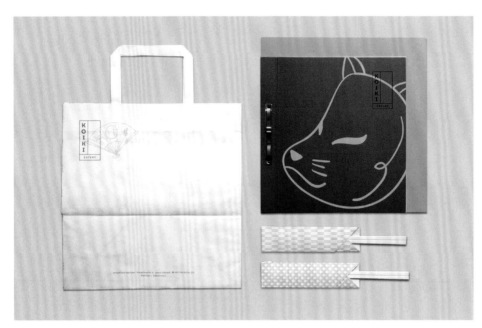

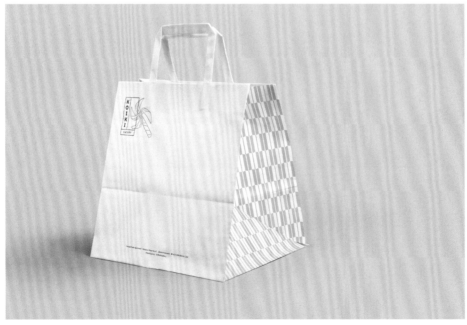

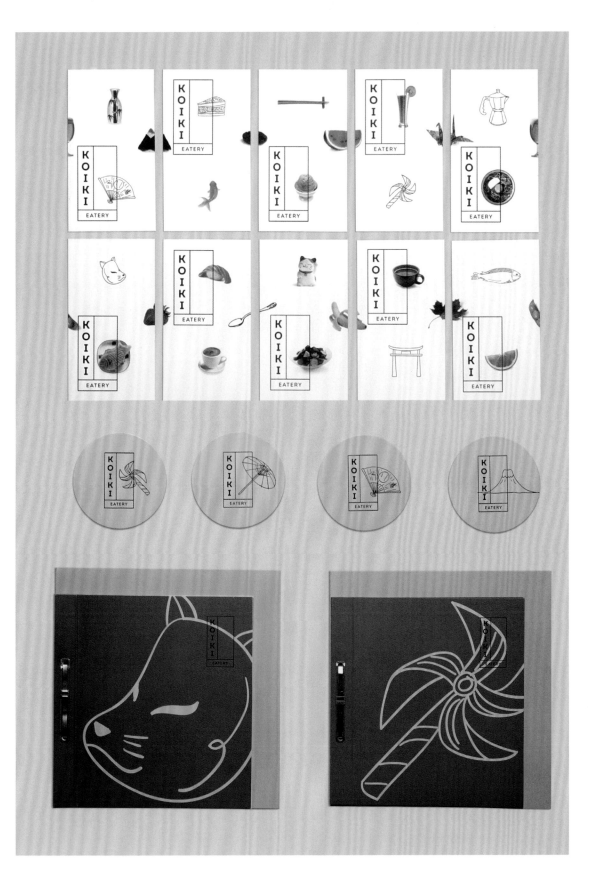

梅尔克兰帕餐厅

设计公司: 斯堪的纳维亚设计集团 (Scandinavian Design Group)、INNE 设计工作室 (INNE Design) ‖
摄影: 斯堪的纳维亚设计集团、蒙娜·冈德森 (Mona Gundersen) ‖ **品牌:** 梅尔克兰帕餐厅 (Melkerampa)

　　梅尔克兰帕餐厅是挪威乳制品生产商、分销商以及出口商 TINE 在奥斯陆食品市场新开的一家餐厅，其视觉形象和室内设计展现了传统与现代的共生。 梅尔克兰帕餐厅既可以选择店内食用也可以选择外带，内饰设计充分利用了视觉形象里的元素，显得丰满而生动。 长桌作为商店的核心，能吸引顾客前来稍作休息，或者还能跟他们的同桌聊聊天。设计师设计该品牌的形象时，把过去 130 年的时间里 TINE 在乳品行业建立的令人深刻的企业印象用现代的方式表达出来。 梅尔克兰帕餐厅这个名字让人想起了社交聚会这一悠久传统的种种图像。

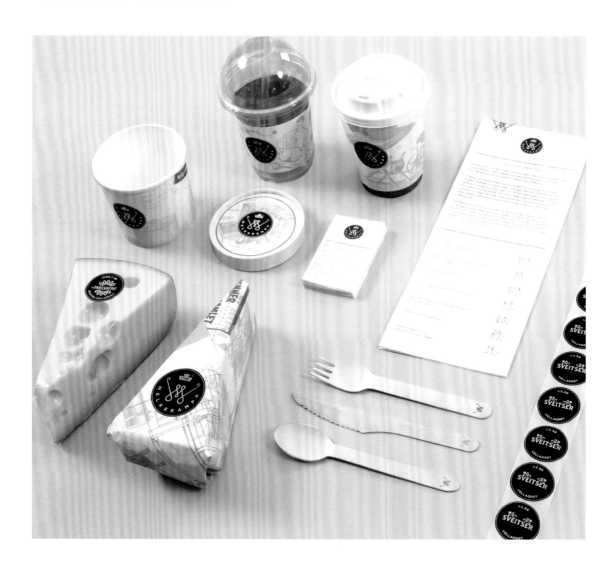

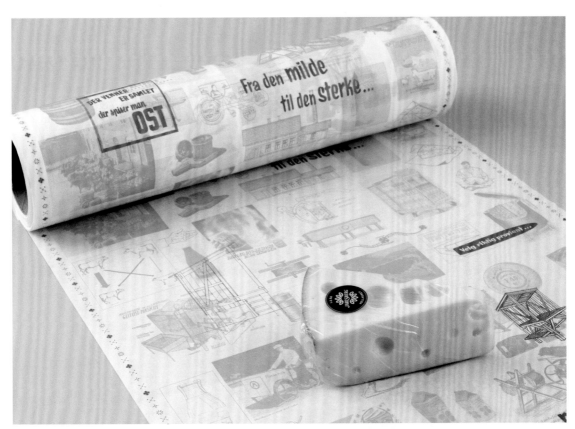

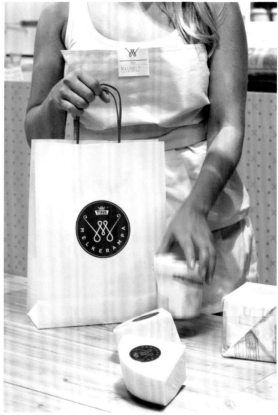

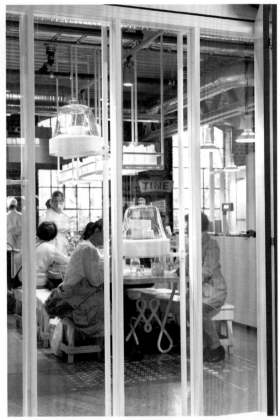
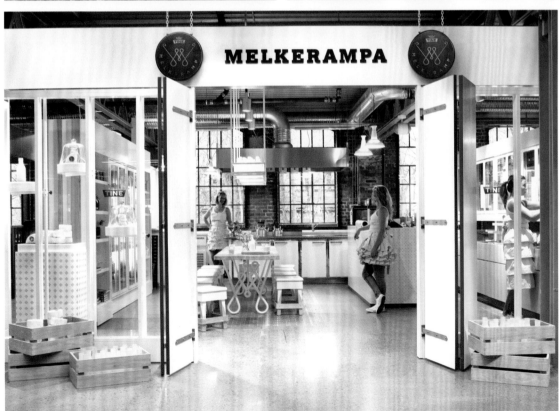

特色主题

神形兼具的文化

如果外卖品牌没有独特的美食，也没有特色的名称，

或是突出的经营理念，那么还可以考虑设定一个特定的主题。

不论是一次多样文化混杂的视觉冒险，

还是一次快乐的飞行体验，抑或是实验室般冷漠的理性精致，

通过系统并统一的主题性形象元素，

把人们带入特定场景中，

仿佛走进了一场精心准备的假想派对。

这无疑是紧张而枯燥的现代生活必需的调剂品！

神形兼具的主题形象设计，解救了外卖品牌缺乏特色的难题，

还在客观上增加了品牌的符号化视觉特征。

◈ 主题图形元素提取

特色主题通常来自店主的个人爱好或身世背景，也有可能来自品牌策划公司的建议。不论何种主题，都需要寻找能反映这一主题的所有形态元素和视觉特征。

既包括文字、颜色、图形、线条，也包括真实的照片、虚拟的漫画角色等。任何具体的要素聚集起来，便能构成丰满的文化体验，甚至可以讲述一个立体的视觉故事。

🍕 主题特征感官营造

　　要想把一个主题做得深入而系统，让所有的视觉感官语言——包括平面视觉要素、店铺空间的装饰排列，以至产品包装的材料结构——都指向一个目标特征，就能体现出一种专业的幽默感和独有的氛围魅力！

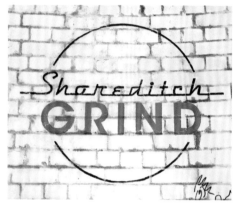 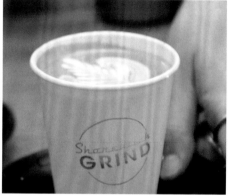

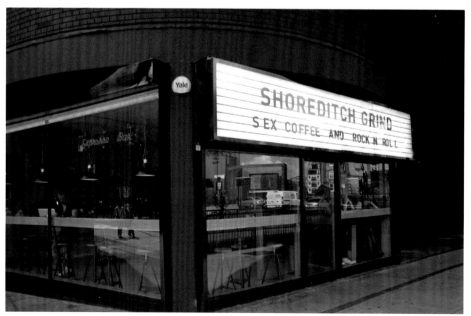

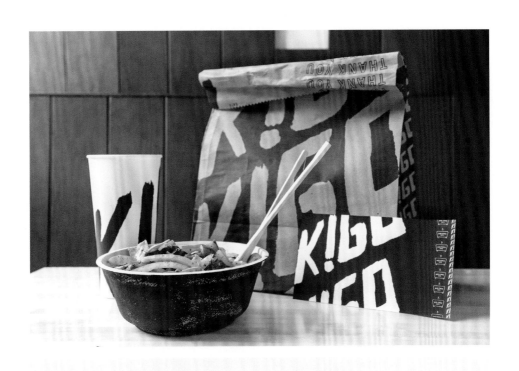

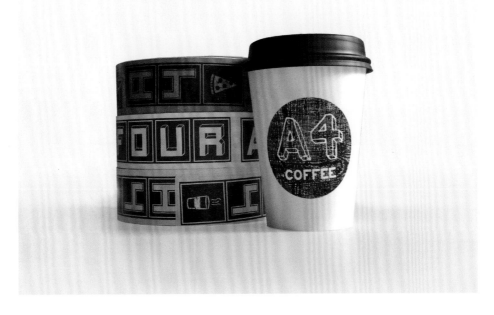

KIGO 厨房

创意总监: 克拉拉·穆里根（Clara Mulligan），斯蒂夫·库伦（Steve Cullen）‖
设计师: 克拉拉·穆里根, 斯蒂夫·库伦, 乔丹·兰德尔（Jordan Rundle）‖ **品牌:** KIGO 厨房

　　食物品尝就是一场冒险: 味蕾会把你带到未曾涉足的秘境——带我们离开走过千万次的老路, 让我们变得充满能量和激情。KIGO 厨房的概念来自厨师在泛太平洋一条小巷中的味蕾冒险, 那里有世界上最健康的街头食品, 因为热量的摄入得到了控制。该品牌设计热烈、大胆, 富有层次感, 模仿的正是干净利索、出品一致的小巷厨师。大胆泼墨的风格彰显了手工制作的烧烤炉, 直截了当的信息传递表现了厨房流水线上的工作方式。借用美式风格的简洁明快, 结合泛亚美食一条街异域风情的灵魂, 设计师为食客带来了一次奇特而动感的美食体验。

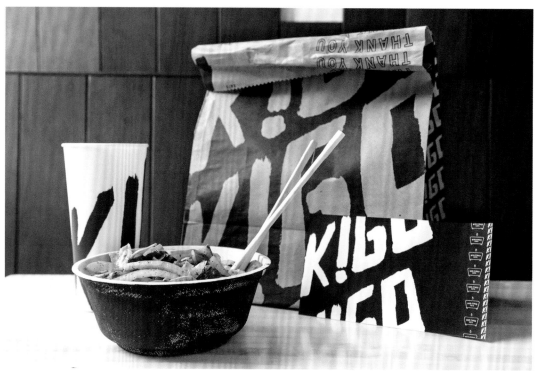

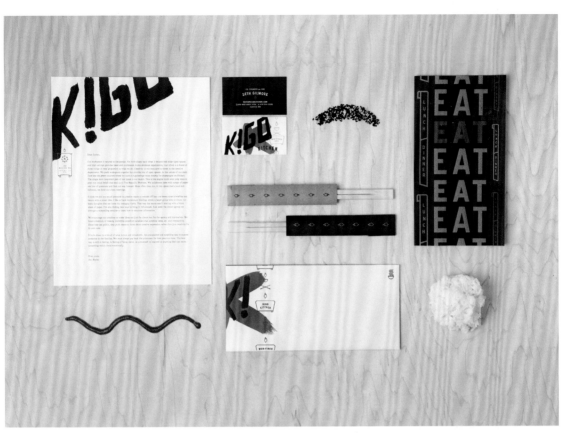

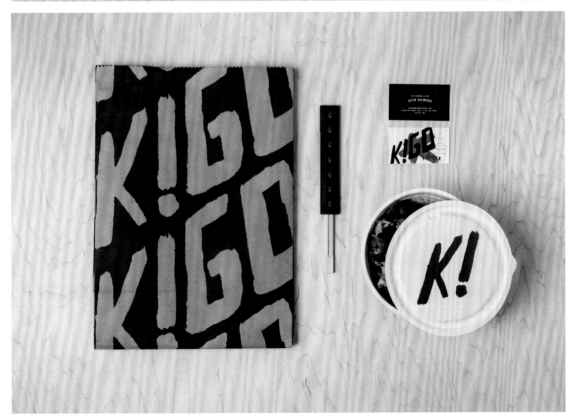

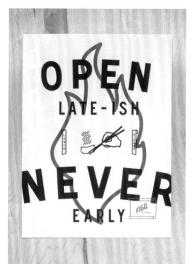

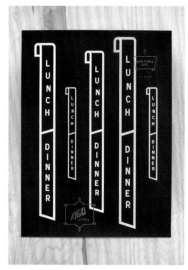

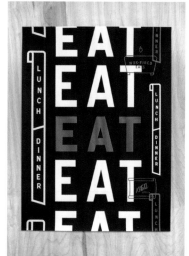

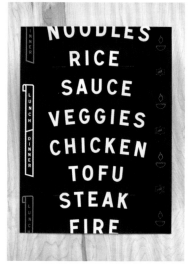

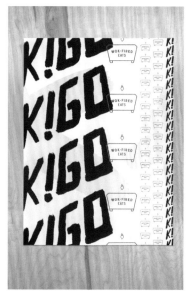

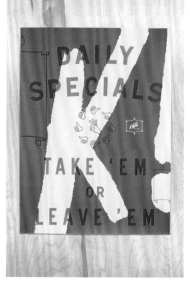

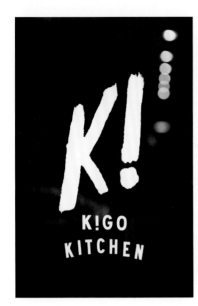

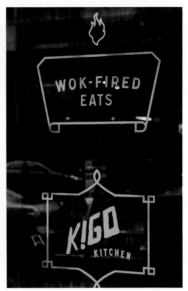

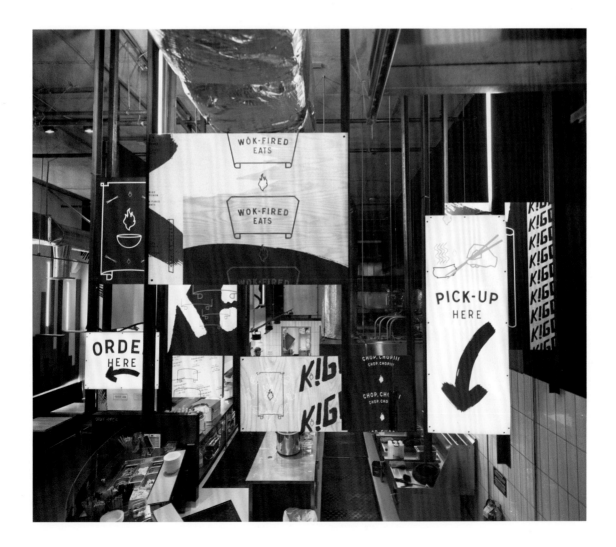

第四区餐厅

设计公司: 科恩设计 (Korn Design) ‖ **创意总监:** 丹尼斯·科恩 (Denise Korn) ‖
艺术指导 / 设计师: 耶书仑 (Jeshurun) ‖ **品牌:** 第四区餐厅 (Area Four)

　　第四区餐厅是一个热情好客的餐厅,他们因坚持"永远不会走捷径"而闻名——这家比萨饼面团要足足发酵 30 小时。店主还坚持使用当地原材料,并以可持续的方式采购,使用自制的奶酪,肉类自己宰杀,糕点自家烘焙,特浓咖啡完美精制。第四区餐厅新的品牌设计传达了同样的精神和手工制作的方法,这种精神和方法定义了他们的美食和人生哲学。嘻哈风、粗犷风、朋克风在新的菜单、包装、品牌项目和标志设计里随处可见,始终贯穿于这家集咖啡店、面包店、比萨店和餐车为一体的餐厅。

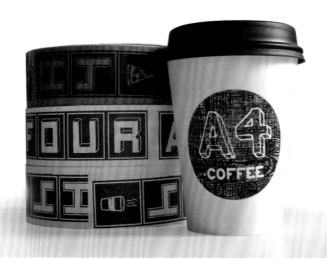

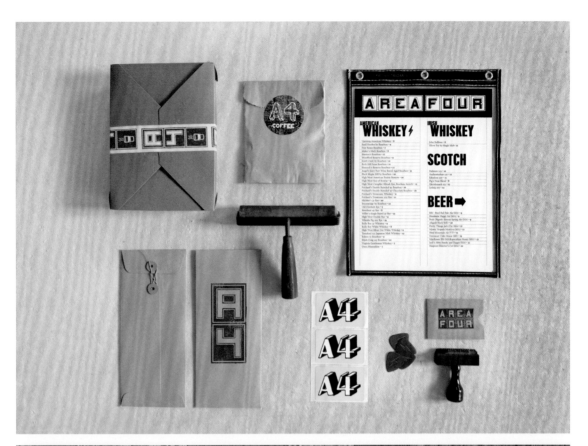

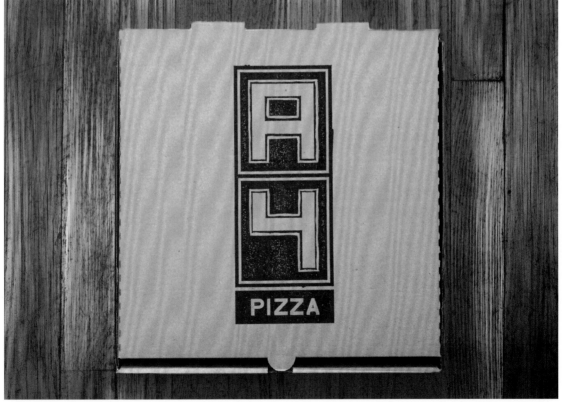

幸福糖果店

艺术指导／设计师：伊琳娜·斯洛科娃（Irina Shirokova）‖ **品牌：**幸福糖果店（Schastye Restaurant）

　　幸福糖果店是位于莫斯科和圣彼得堡的糕点及糖果连锁店，"Schaste"的意思是幸福。在幸福糖果店，无论食品、包装，还是室内设计和员工态度都体现了这一品牌特色。幸福糖果店提供琳琅满目的商品供客人选择。每份产品、每份甜点都可以独立装在精致珍贵的包装中打包带走。幸福糖果店还提供特色服务——幸福邮递，老式萨克斯管，幸福洋溢的音乐和服饰——在幸福小店里似乎什么都能买到。

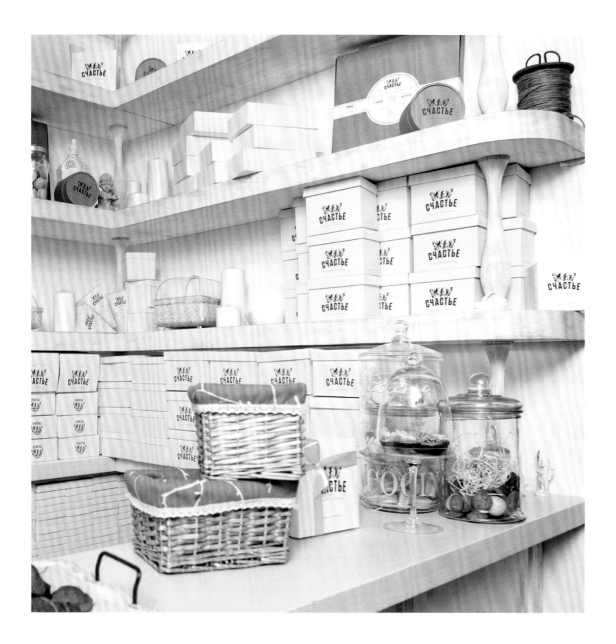

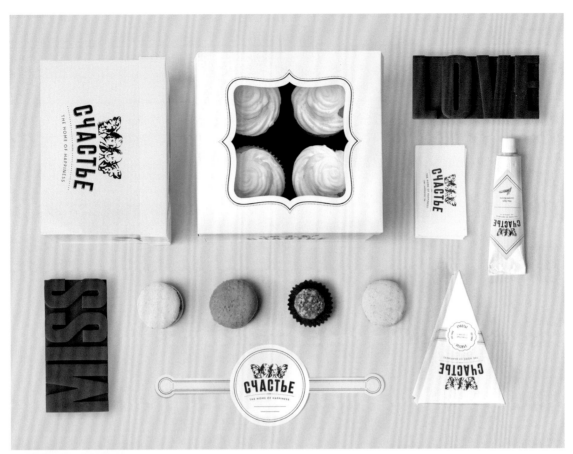

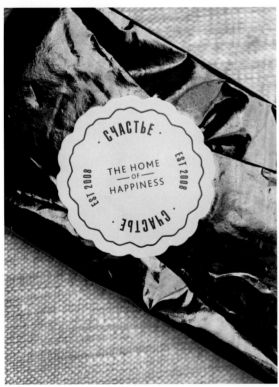

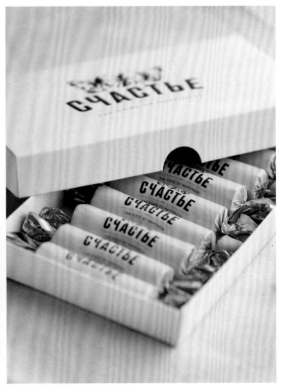

杰米·奥利弗意式餐厅

设计公司: 植物设计工作室 ‖ **品牌:** 杰米·奥利弗意式餐厅 (Jamie Oliver)

　　杰米·奥利弗在意大利和英国已经开设了两家店,但这次在盖特威克机场设立的分店,并不能生硬地融合这两家店的特色。因此,植物设计工作室使用快乐飞行、快乐旅行的概念,为杰米·奥利弗创建了一个全新的形象,不但和新店位置吻合,而且寓意新的企业一飞冲天!

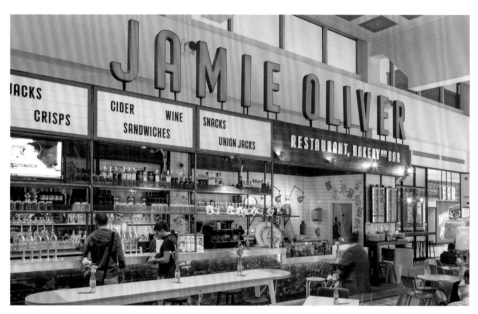

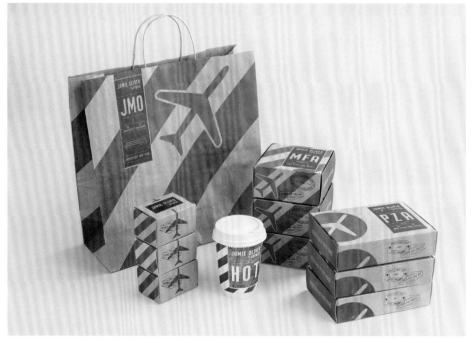

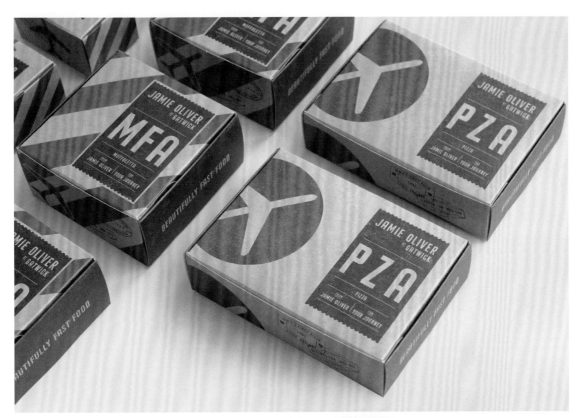

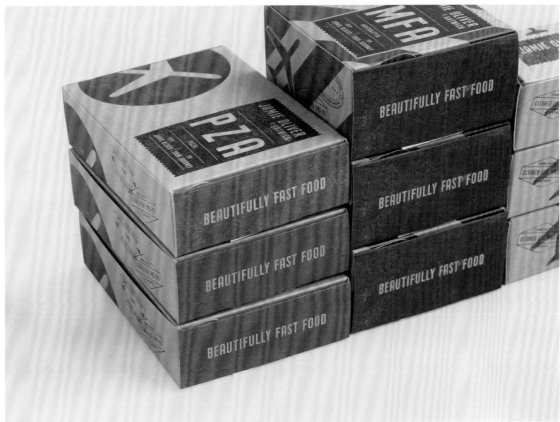

SUI 寿司

设计师: 达纳·诺夫 (Dana Nof) ‖ **品牌:** SUI 寿司 (SUI)

这是对一间寿司店及其外卖包装的全新品牌设计，所有的设计元素均受到科学实验室的启发。达纳·诺夫的想法在于，寿司的品尝方式蕴含着干净和精确的精神，与实验室研究人员工作的方式相似。人们巧妙地用两根纤细的筷子夹住寿司并保持平衡，每个人都有自己添加酱汁、生姜和芥末的方式，一切必须完美——不能多，也不能少。

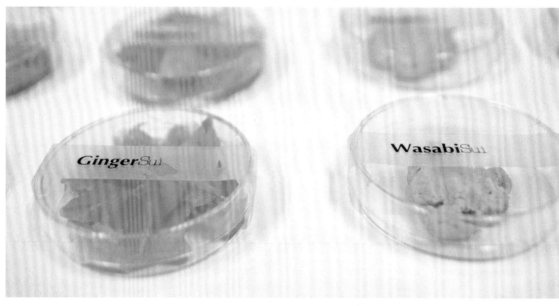

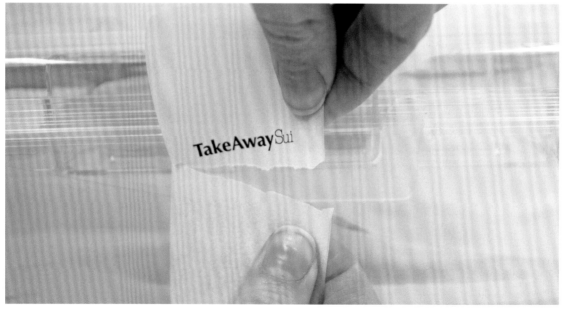

肖迪奇的研磨咖啡馆

设计 / 插图: 肖恩·加拉格 (Sean Gallagher) ‖ **品牌:** 肖迪奇的研磨咖啡馆 (Shoreditch Grind Café)

位于伦敦肖迪奇繁忙的环岛边独特的椭圆建筑内,是一所融合了精品咖啡厅和录音棚的独特咖啡厅。它的主题新颖而大胆,营造出原汁原味的风格。

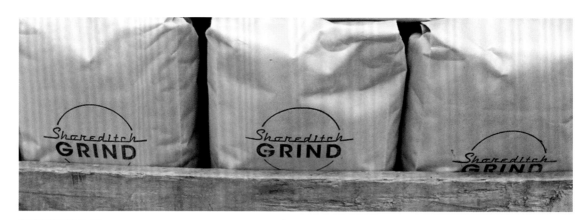

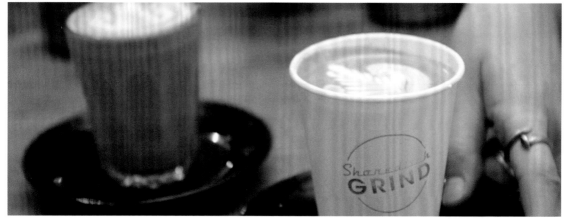

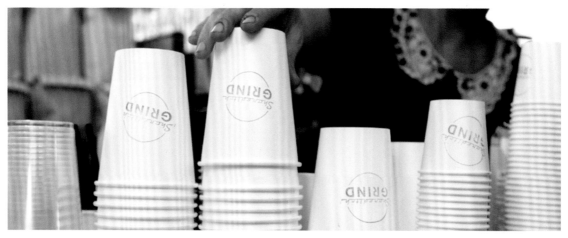

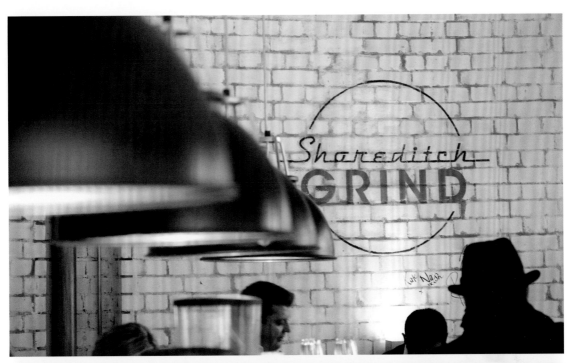

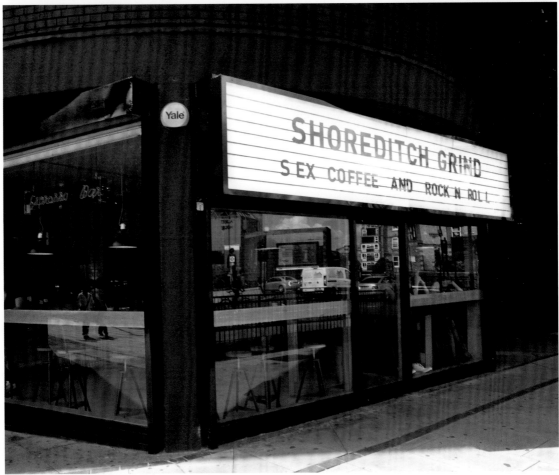

巧克力薄煎饼饼屋

设计公司: 创意零售包装公司 (Creative Retail Packaging, Inc.) ‖
品牌: 巧克力薄煎饼饼屋 (Hot Cakes Molten Chocolate Cakery)

　　巧克力薄煎饼饼屋位于西雅图，销售有机工艺制作的经典美式休闲甜点和创意糖果。它由奥特姆·马丁 (Autumn Martin) 创立于 2008 年，餐厅名取自其拳头产品——熔岩巧克力蛋糕。创意零售包装公司通过产品包装、营销材料以及店面设计，帮其创设了一个有凝聚力的品牌形象。设计师受报童邮差包的启发，使用一条纸带为每一条产品线创造独特的图案和丰富的配色，以便和其他产品区分开来。这种设计和谐地表达出一种朴实但精致的审美。

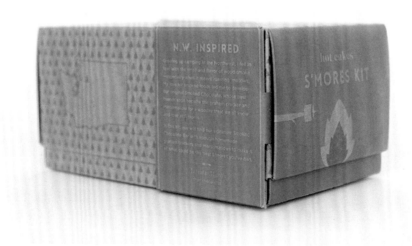

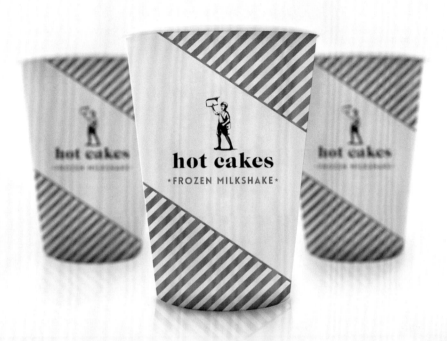

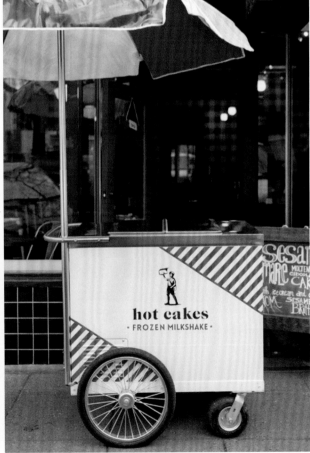

魔幻咖啡店

设计师: 费尔南达·戈多伊 (Fernanda Godoy) ‖ **品牌:** 魔幻咖啡店 (La Magia)

　　该设计是为一家名为魔幻咖啡店的品牌形象所做的提案，该项目的概念是药剂师的迷人香氛。

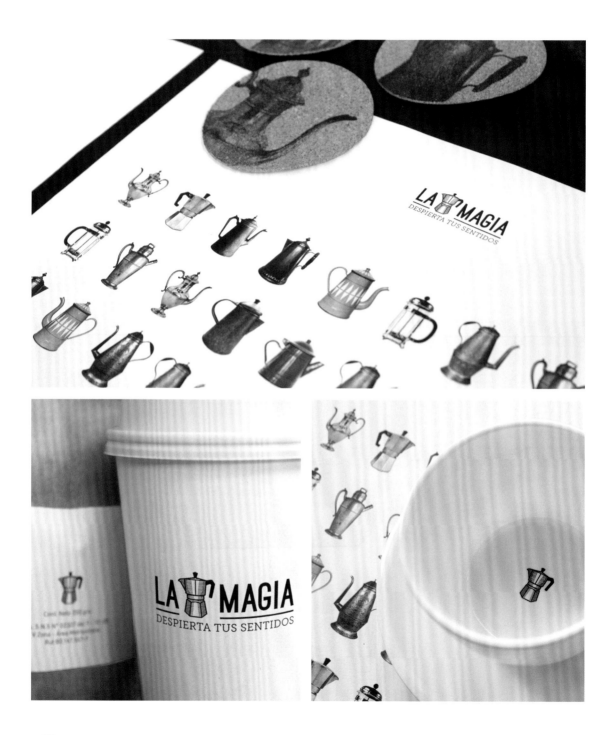

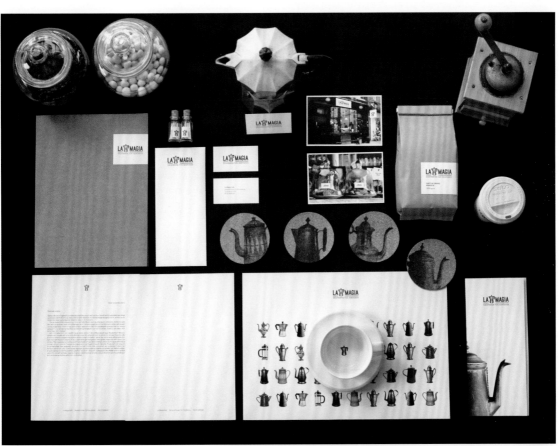

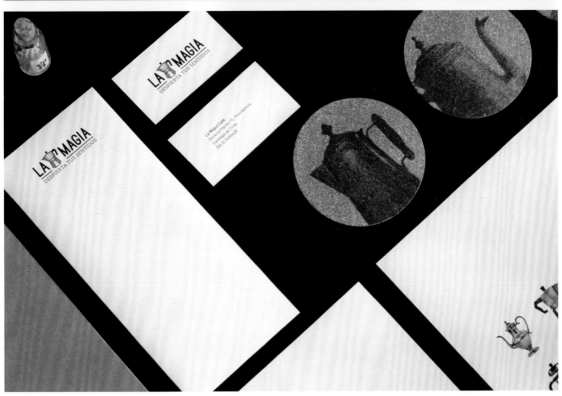

蓝桃酒吧

艺术指导 / 设计师: 康士坦丁娜·雅娜柯普洛 (Konstantina Yiannakopoulou) ‖
插图: 伊冯·伊奥斯费里 (Yvonne Iosifelli) ‖ **品牌:** 蓝桃酒吧 (Blue Peach)

　　蓝桃酒吧是一间咖啡音乐酒吧，是雅典人为数不多最常去的古老酒吧。它虽然小，但是照明温馨、舒适、室内装饰有木制元素，且大多是店主自己做的。这些都是新品牌形象的灵感，插图和标志设计的灵感主要来自 20 世纪 60 年代，但设计师以一种现代的手法延续了这间酒吧的复古风格。该商店的外卖包装不但保证了小店鲜明的个性，并且确保了该品牌在店外吸引消费者的关注。

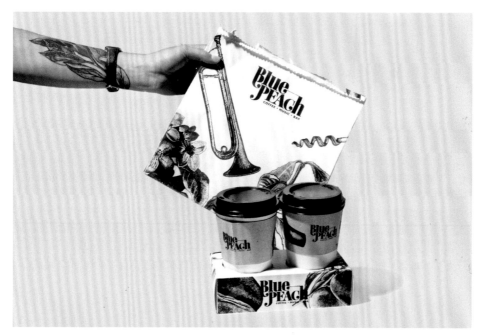

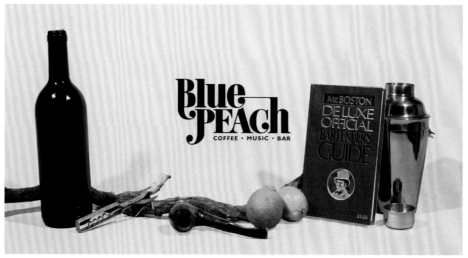

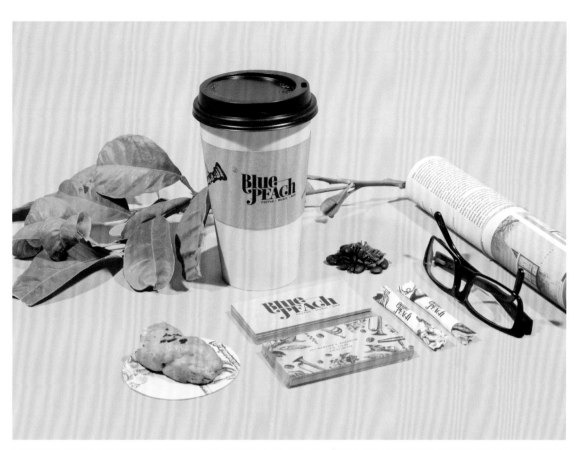

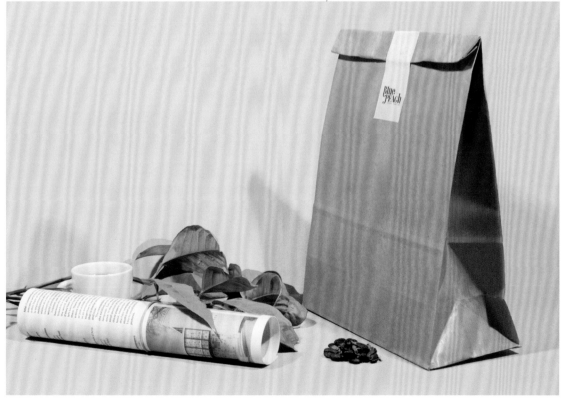

达瓦扬熟食店

设计公司: 创意星球工作室 (Planet Creative) ‖ **艺术指导 / 设计师:** 托马斯·安德森 (Thomas Andersson) ,
托比亚斯·奥托曼 (Tobias Ottomar) ‖ **品牌:** 达瓦扬熟食店 (Davaj Delikatessen)

达瓦扬熟食店从概念上意在向纽约小奥德萨的熟食店致敬。这里提供三明治和东欧风味的饮料,
达瓦扬熟食店和瑞典千篇一律的面包店和咖啡厅里生锈老朽的装饰正好相反。也许正因为它是唯一一
家能把面包圈跟伏特加搭配在一起吃的地方。

创意星球工作室首先在不同材料上设计了一个"工厂"的标志,并将其应用在所有的印刷品、标
牌和熟食产品上。这个标志将作为主标志的补充。之后,他们还为三明治创造了标志,根据不同口味
创作了不同风格的图标,表现各种食物背后独特的历史和发源地。

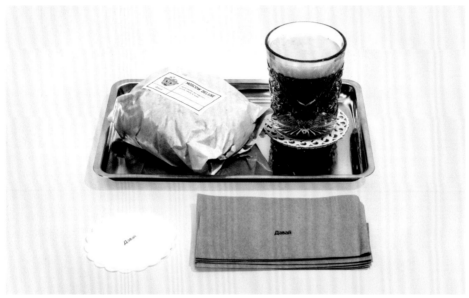

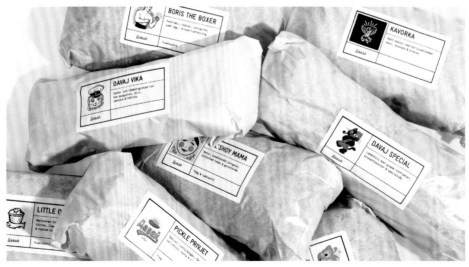

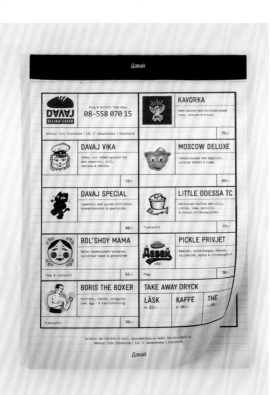

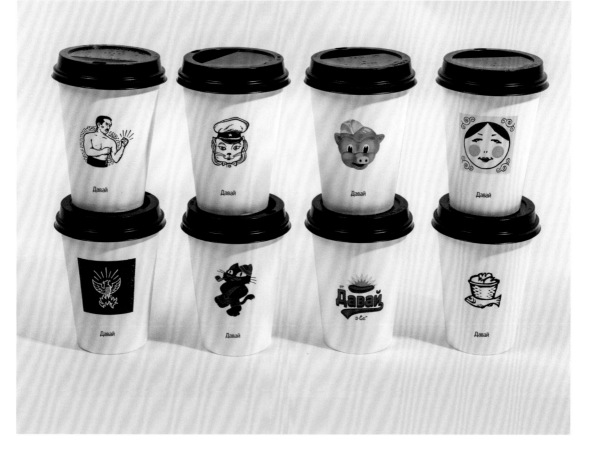

霍恩的餐厅

设计公司: 创意星球工作室 ‖ **艺术指导 / 设计师:** 托马斯·安德森, 托比亚斯·奥托曼 ‖
品牌: 霍恩的餐厅 (Hornhuset)

　　霍恩的餐厅的品牌风格就像地中海边上某处一个繁华的小广场。 三楼的熔炉专门为那些想要享受美味私房菜或者希望买到可口外卖的食客准备。霍恩的餐厅把一切地中海的美好元素融合在一起,这正是设计师想通过品牌形象来表达的。在统一的版式上注入新鲜大胆的色彩与俏皮的字体,这些元素都让人联想起夏日的灼热阳光。

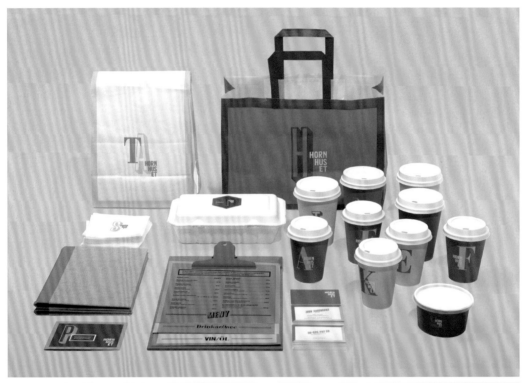

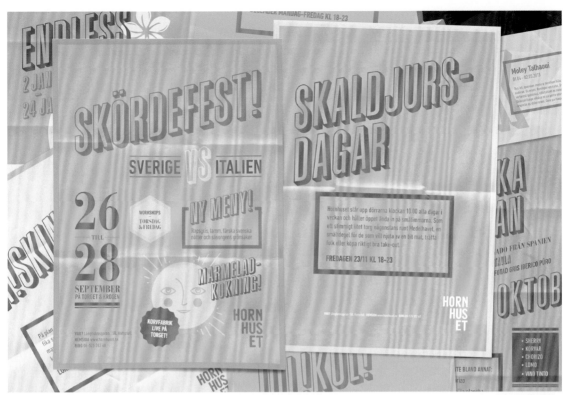

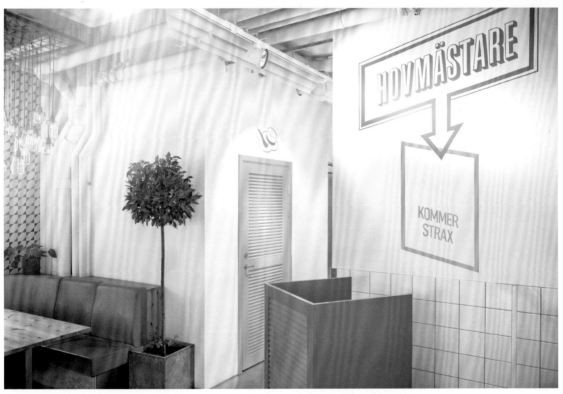

食物学

设计公司: 别处设计工作室 (Somewhere Else) ‖ **品牌:** 食物学 (Foodology)

从品牌命名出发,设计公司在形象设计方面把食物学作为食品机构对待,借用学术界不同的图形元素,表现了食物学的独特之处。为了保证品牌形象能灵活适应不同情况并在未来得到广泛应用,设计公司又开发了一套涵盖方方面面的插图和平面设计,使品牌更具活力,并向客户展示了多变、全面的个性。

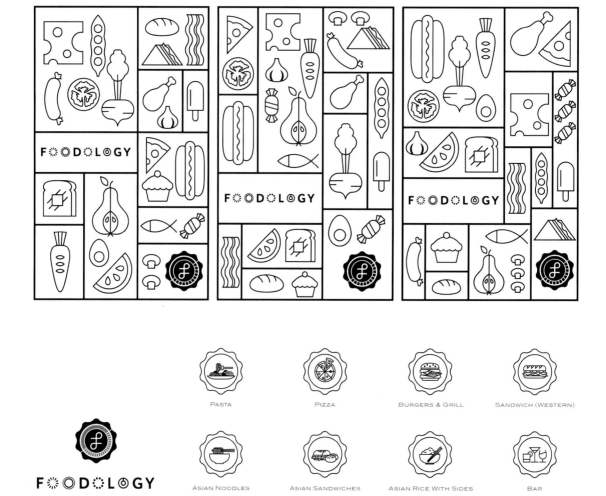

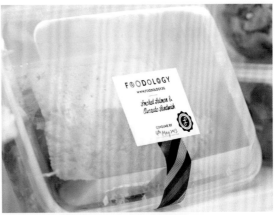

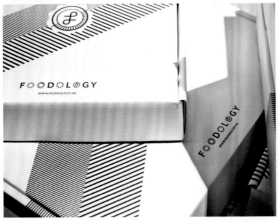
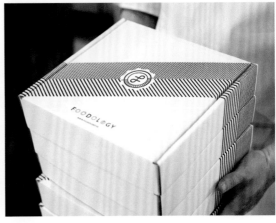

GRILL

JOSPER CHAR-GRILLS & MORE

BEER BATTERED FISH & CHIPS	12.8
SPICED CHICKEN CHOP	13.8
BANGERS & MASH	15.8
NORWEGIAN KING SALMON	16.8
SIGNATURE STEAK SANDWICH	22.8
AUSTRALIAN GRASS FED RIBEYE (280G)	28.8

ADD $3
to complete your meal with a Canned Drink and a Choice of Straight Cut Chips, Soup of the Day or Salad of the Day

ADD $1.5
for Straight Cut Chips only

SIDES

STRAIGHT CUT CHIPS	3

BEVERAGES

DASANI	1.1
CANNED DRINKS	1.8
BOTTLED JUICE Orange, Tropical	1.8
SNAPPLE	1.8
SAN PELLEGRINO SPARKLING WATER	1.8
FIJI WATER	1.8

FOODOLOGY BURGER Beef, Tomato, Onion, Pickles	10.8
...OM GRILL BURGER ...Swiss Cheese	12.8
...BURGER ...Shimeji, Bonito Flakes, Tomato	15.8
...BURGER Wagyu Patty, Avocado Guacamole, Tomato, Crispy Bacon, Lettuce	14.8
HAWAIIAN LUAU BURGER Wagyu Patty, Spam, Monterey Jack, Grilled Pineapple Relish, Jalapeno, Chilli Mayonnaise	15.8
MOROCCAN SPICED CHICKEN BURGER Grilled Chicken Thigh, Tomato, Lettuce, Spicy Yoghurt Sauce	9.8
GRILLED PORTOBELLO BURGER (V) Grilled Portobello, Feta, Sundried Tomato, Baby Spinach	13.8

POUR ME ANOTHER

HOUSE POUR SPIR AT JUST $6.80NE ALL DAY

FOODOLOGY

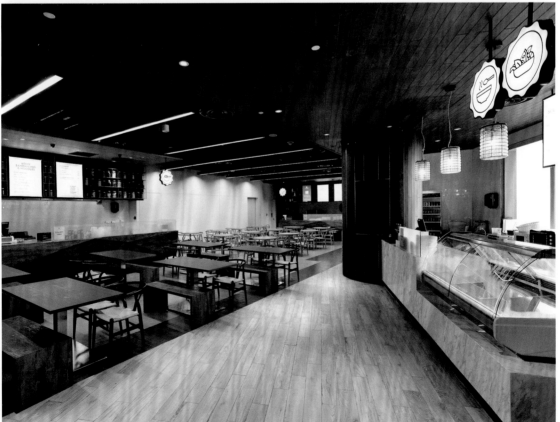

萨诺玛咖啡馆

设计公司: 古德斯·克罗斯设计公司(Kuudes Kerros) ‖ **艺术指导 / 设计师:** 托尼·伊拉普罗(Tony Erapuro) ‖
摄影: 帕沃·莱赫托宁(Paavo Lehtonen) ‖ **品牌:** 萨诺玛咖啡馆(Sanoma Café)

芬兰多渠道媒体公司的领头羊萨诺玛媒体公司（Sanoma Media），凭借一家在首层新开的咖啡馆让
一整座公司大楼生机勃勃。这间咖啡馆的视觉形象反映了媒体日新月异的本质，整个品牌形象由各种图
形元素构成，即像素和对话框，二者代表了当代无处不在的互动与沟通。这一崭新的视觉形象还以不同
形式应用到纸杯与餐巾纸上。通过无数的对话框，将顾客、路人、学生、都市辣妈和芬兰信息传媒公司
的需求全部凝结为一体。

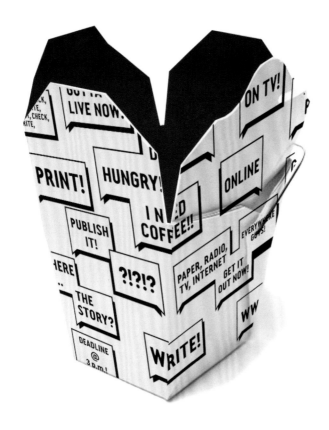

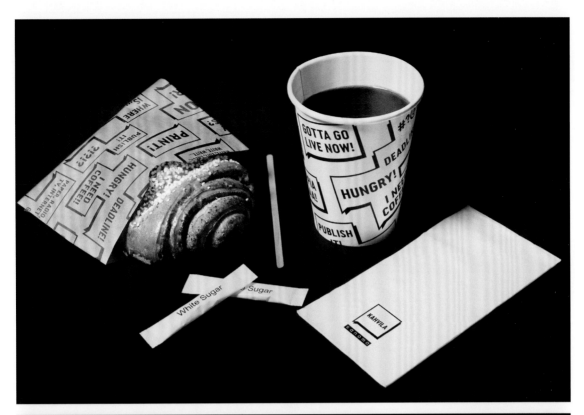

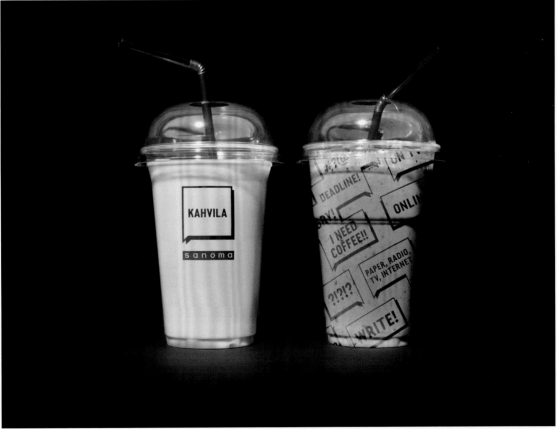

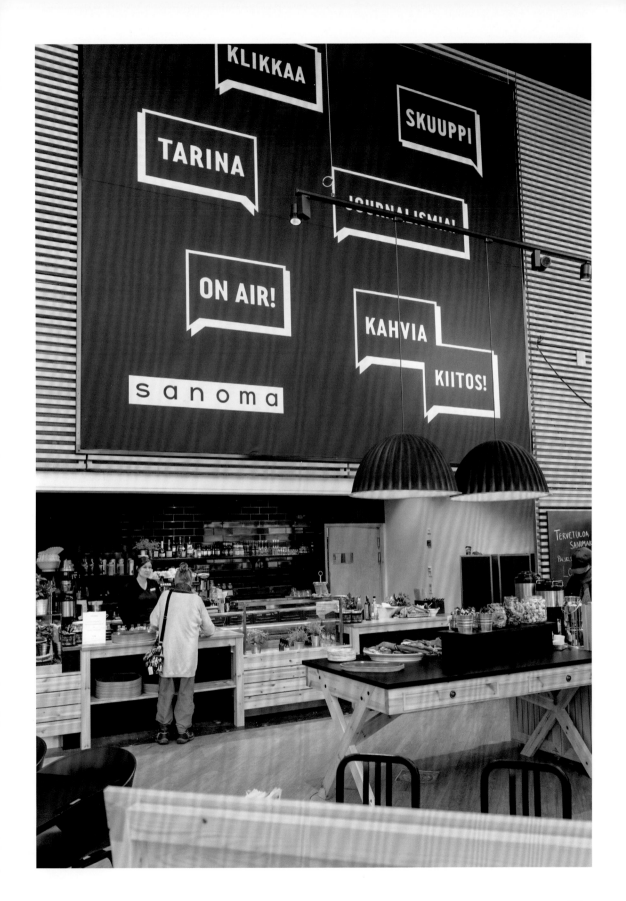

经营理念

可视的观念

经营理念不仅是存在于店主头脑中的想法，

还可以通过设计转化为品牌形象的核心元素。以感官形式轻松

地传达给消费者，获得认同，成为吸引消费者的要素。

表现方式，依然是通过文字、色彩、图形，

并延伸到产品包装、空间陈设等每一个消费者接触点。

◎ 理念口号

理念口号既可以作为视觉要素出现在产品包装上，配合品牌标志图形，倡导一种观念与方式，也可以作为品牌名称直接传达店主的经营理念。如果在为店铺命名时就加入店主的想法，正如"度周末""天天幸运咖啡"，那么当消费者看到品牌名称时，就会了解到自己能享受到的独特服务及氛围了。

文字表述可以是朴实无华、具有引导性的，也可以是轻松幽默，甚至是诙谐的、恶搞的。文字形态的设计追随内容即可，不论选择何种字体，可读性与识别性都要放在首要位置。

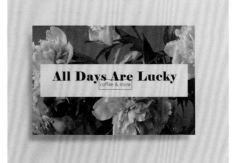

◎ 理念图形

有时，经营理念难以用文字清晰表达，特定的概念内涵仅用文字述说可能略显苍白。同时，文字语言也会受到区域的限制。这时，图形的呈现方式会令一切说教看起来更加直观，给人以身临其境的代入感。

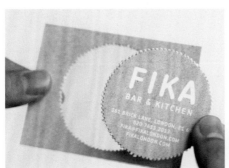

◈ 理念色彩

色彩永远是第一识别要素。色彩不仅与食物带给人的食欲产生正面联想，更能影响人的情绪与判断。当颜色与图形结合时，能够扩大这种颜色的影响力。同色系显示出一致、稳重的力量；对比色系能增加人的空间视觉感，从而带来刺激与不稳定性。

接近半数的品牌外卖包装呈现棕色，或者棕黑交叉的配色。这是因为环保的观念深入人心、通行世界。而环保纸通常是或深或浅的棕色调。以下是部分颜色所代表的观念特质。

紫色：冷静、崇高、尊贵、保守、小众

黄色：自信、大胆、前卫、锐利、青涩

橙色：乐趣、富饶、进取、享受、骄傲

黑色：力量感、优雅、神秘、时尚、酷炫、独立、引领

灰色：安静、古典、朴素、理性、专业

绿色：健康、自然、有机、安全

红色：热情、亲近、家庭、开放、幸福

蓝色：纯洁、安静、柔和、年轻、内敛

棕色：环保、再生、经济、责任、朴实、信任、温馨、复古

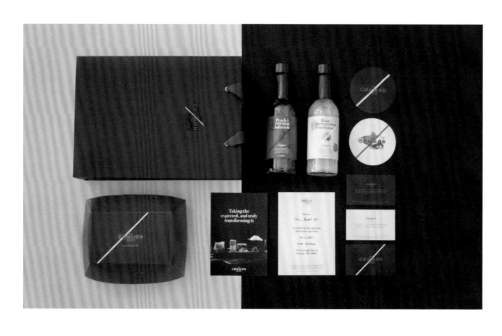

🍕 理念故事

　　最生动的，永远是讲故事的方式。创造角色、图文结合，把经营理念用讲故事的方式表现出来，正如后面案例中的 FIKA，代表的是一种生动幽默的生活方式。

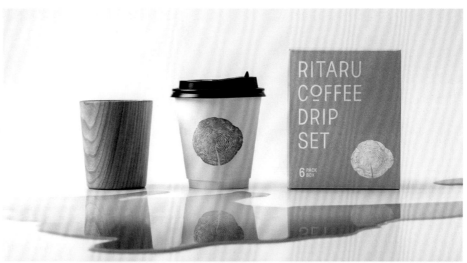

茶歇

设计公司: 匿名设计师工作室（Designers Anonymous）‖ **品牌:** 茶歇（FIKA）

　　"FIKA"是瑞典语里的"茶歇"。匿名设计师工作室以"休息一下"作为设计主题，认为与该品牌古怪的个性和现代都市定位特别搭配。他们的品牌解决方案意在提示人们，从单调无趣的日常生活中暂停一下。通过一堆周围以及中间打孔的照片和插图，这一概念得到了绝妙的呈现。穿孔留下来的部分，有些组成了拼贴画，有些单独陈列，表达了多种信息。穿孔边缘表现的细节彼此联系，全都跟茶歇和"休息一下"的主题形成了呼应。

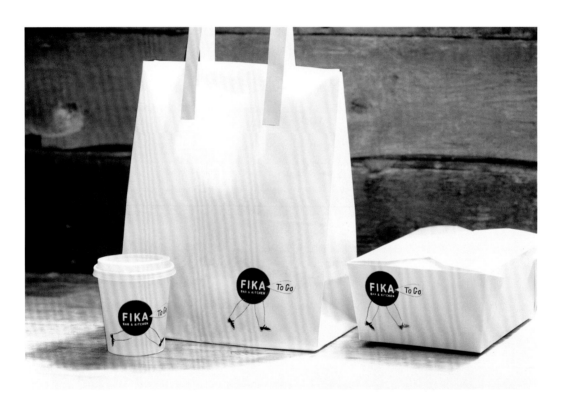

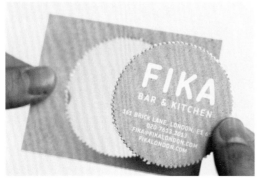

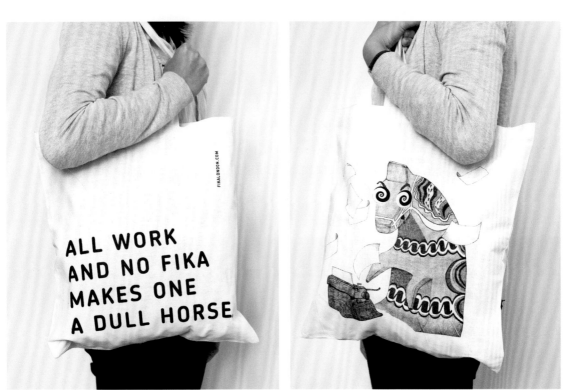

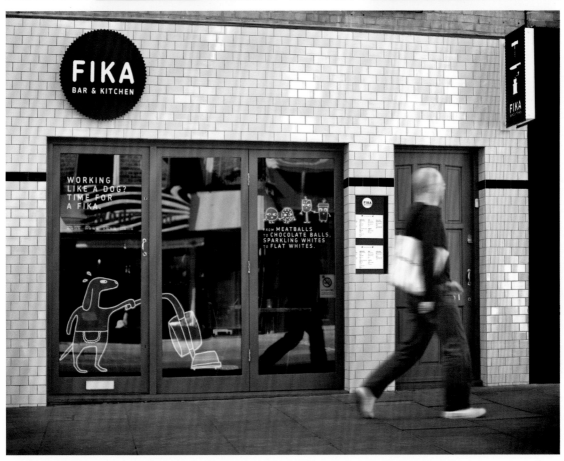

阿森熟食店

设计公司: Bond 创意公司 (Bond Creative) ‖ **设计师:** 阿莱克西·豪塔马基 (Aleksi Hautamäki)、
塔克卡·科伊维斯托 (Tuukka Koivisto)、詹恩·诺凯托 (Janne Norokytö) ‖
摄影: 帕沃·莱赫托宁 (Paavo Lehtonen) ‖ **品牌:** 阿森熟食店 (Aschan Deli)

　　阿森熟食店正是能让现代都市人解决一顿早餐、午餐，来点点心或喝杯咖啡的地方。品牌设计的
目的是打造一个新鲜、现代、便利的饮食概念。标牌、视觉表达和内饰中使用的形象构成了品牌形象
的核心。室内使用明亮色彩，更显生机和活力。

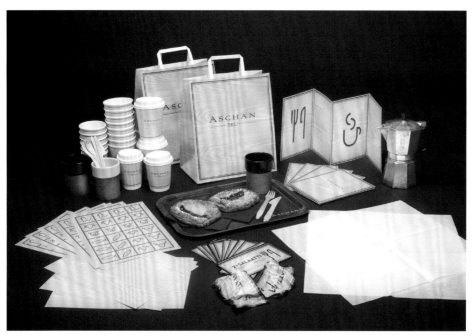

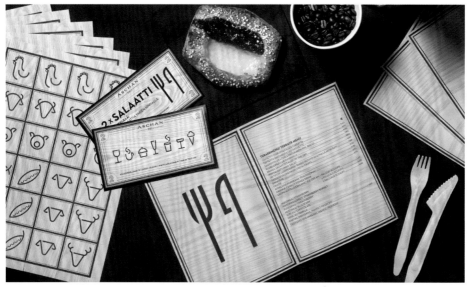

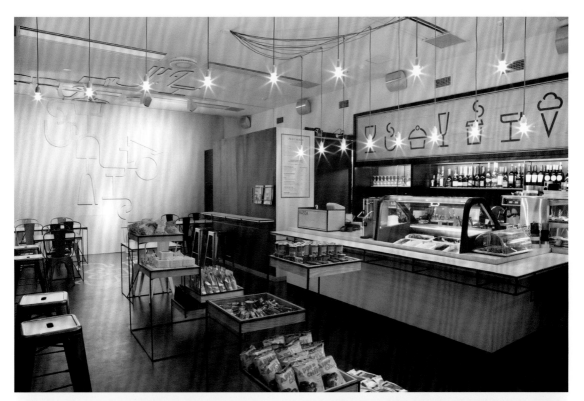

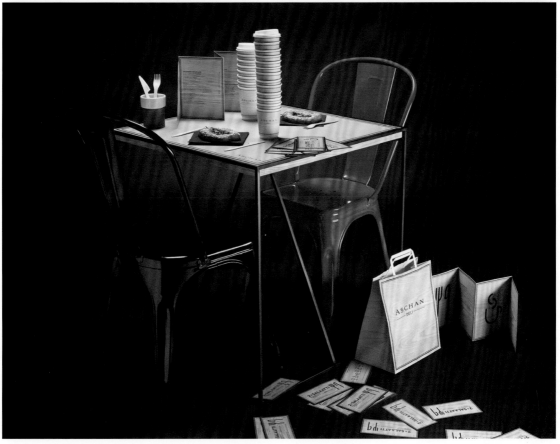

阿莱德航空公司餐饮服务

设计师: 豪尔赫·阿特里斯庞特斯 (Jorge Atrespuntos) ‖ **品牌:** 阿莱德航空公司餐饮服务 (Álade Airlines Cáterin)

　　阿莱德航空公司餐饮服务是设计师的自发项目,设计师假设自己为一家提供乘机前及飞行过程中的飞机餐饮服务的公司而进行设计。该公司为每个乘客提供个性化服务,并根据不同需求提供特殊的飞行体验。

　　阿莱德航空公司餐饮服务的设计风格受地中海式饮食的启发,竭诚提供高质量的餐饮服务。为了模仿 17 世纪的贵族餐桌,设计师还使用了蚀刻版画和镂版画作为装饰。

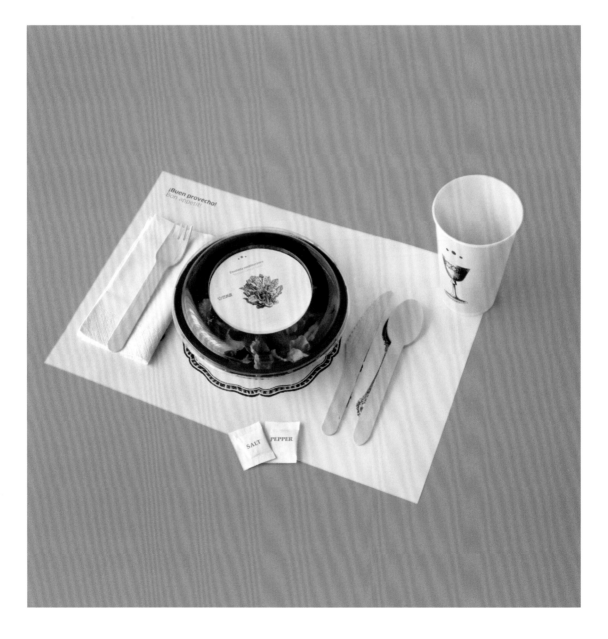

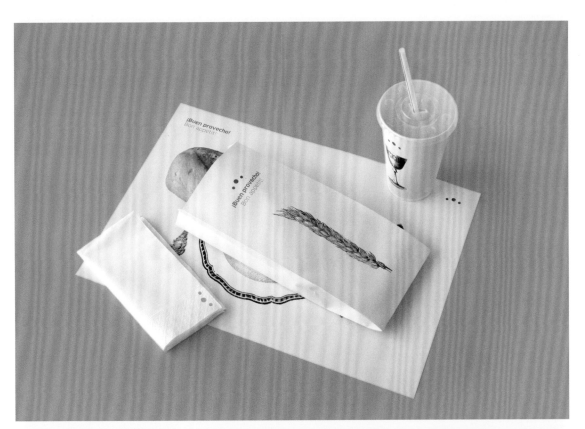

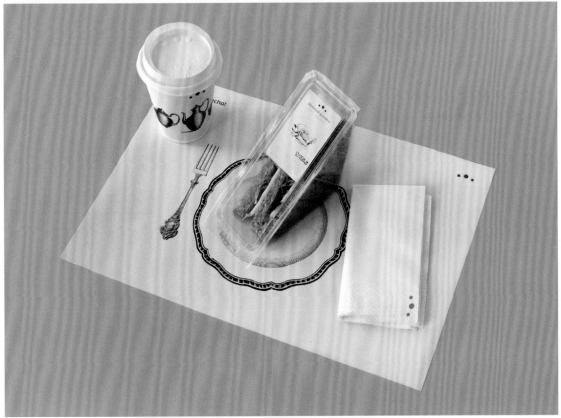

常识餐厅

设计 / 插图 / 工艺: 谢尔曼·嘉 (Sherman Chia JW) ‖ **品牌:** 常识餐厅 (The Common Sense)

　　常识餐厅使用常见、普通的材料进行二次创造，重塑出全新的感官体验。常识餐厅位于墨尔本，品牌定位为现代高端小吃酒吧和餐厅。该系列餐厅均在传统元素中加入独家现代配方。在这里用餐，享用的不仅是食物，更是独特的体验。

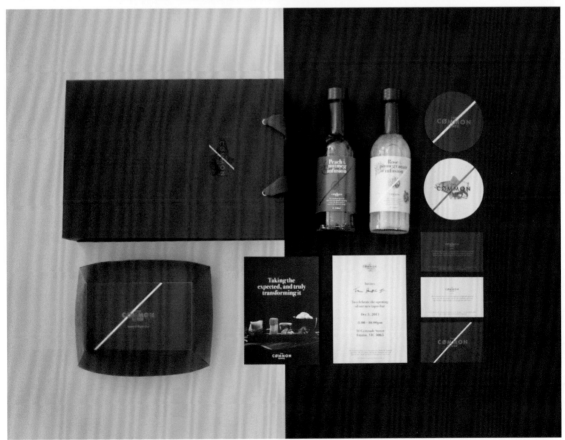

幸运每一天咖啡馆

设计师: 玛丽安娜·沙伦科娃 (Maryana Sharenkova)，克里斯蒂娜·沙温斯卡亚 (Kristina Savinskaya) ‖
品牌: 幸运每一天咖啡馆 (All Days Are Lucky Café)

　　幸运每一天咖啡馆是俄罗斯圣彼得堡一家不拘一格的小咖啡馆。带着"咖啡及更多"的理念，咖啡馆也供应自制意大利面、基本的早餐和甜点。咖啡馆没有 Wi-Fi，借此鼓励面对面的交流，而不是线上沟通或工作。

　　咖啡馆的两个名字大家都在用：长一点的名字是"每天都是幸运天"，短一点的叫"天天幸运"。优雅精致的咖啡馆标志上有一只独角兽，意味着谨慎的企业形象，而碎花则带来了清新的感觉。

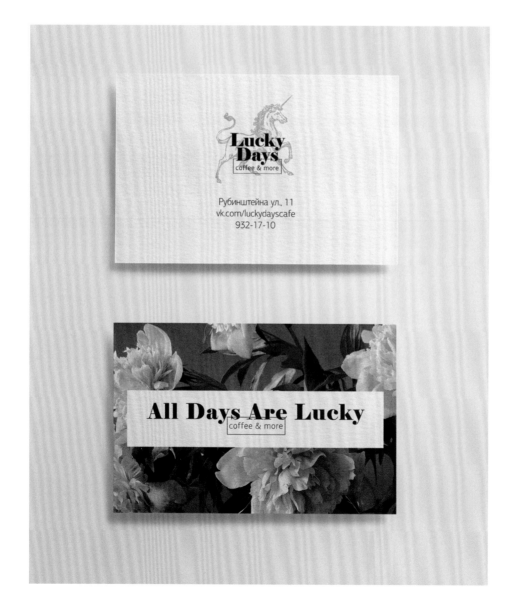

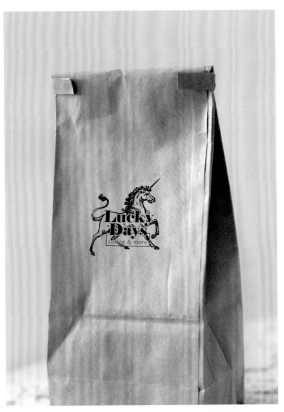
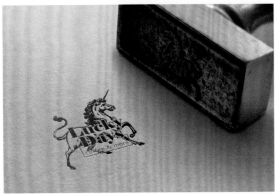
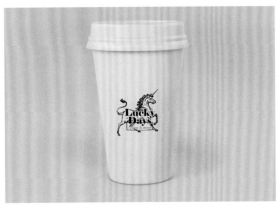

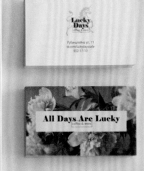

食物盒

设计公司: 凯瑞设计工作室（Kejjo）‖ **创意总监 / 美术指导:** 米夏尔·西彻（Michal Sycz）‖
设计师: 托马斯·科维西恩（Tomasz Kwiecien）‖ **品牌:** 食物盒（FooderBox）

　　顾客可以在线订购他们的新鲜产品，他们会利用厨师精心设计的配方在 30 分钟甚至更短的时间内做出完美的一餐。他们家有几种服务点餐的方式——每月订购或一次性购买。选择交货日期，就能享受他们的菜品。

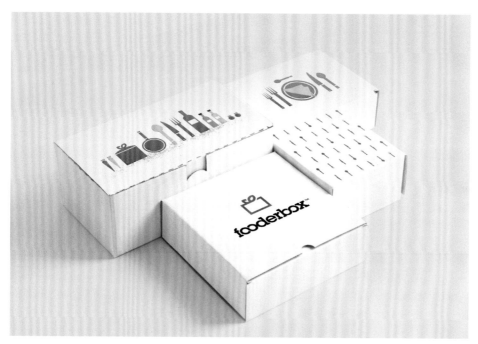

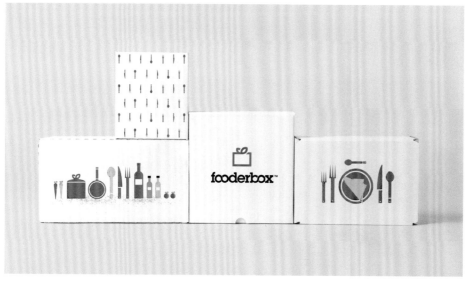

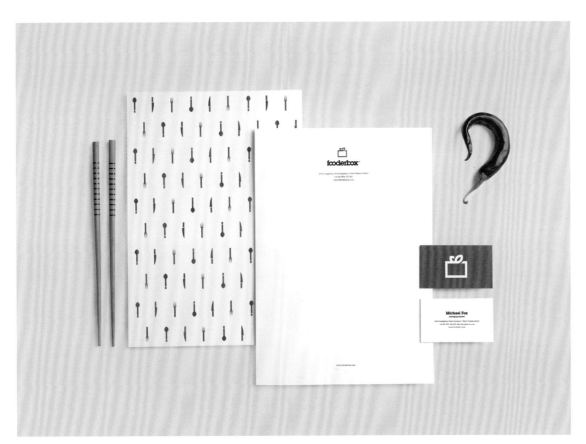

We deliver
You cook

公共熟食店

设计公司: 拉托尔蒂洛里亚设计工作室 (La Tortillería) ‖ 品牌: 公共熟食店 (Public Delishop)

这个项目受英国热闹酒吧的启发，拉托尔蒂洛里亚设计工作室把这家餐厅命名为"公共"（Public），一家让旅行者的生活更轻松的熟食店。无论顾客是因航班延误而慢慢吃喝，还是抓紧时间吃一份快餐，公共熟食店希望打造一个时尚、放松且能为顾客提供不同吃食的地方。同时，设计师想让这个餐厅与众不同，鼓励人们支持环保、保护生态环境。于是，他们决定拿"公共"一词进行想象与延伸，使用与之相关的短语，印在易于回收和再利用的包装袋、餐巾纸、纸杯等地方。过去几年，机场的餐饮水平已经得到很大改善，这正是由公共熟食店这样的餐厅实现的。

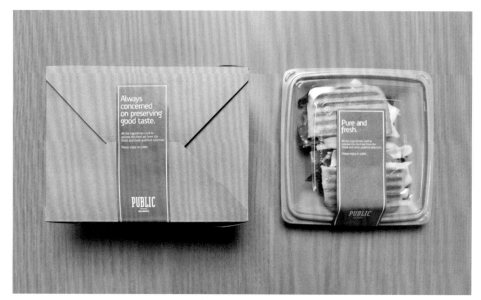

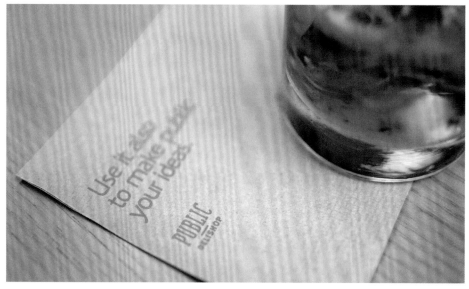

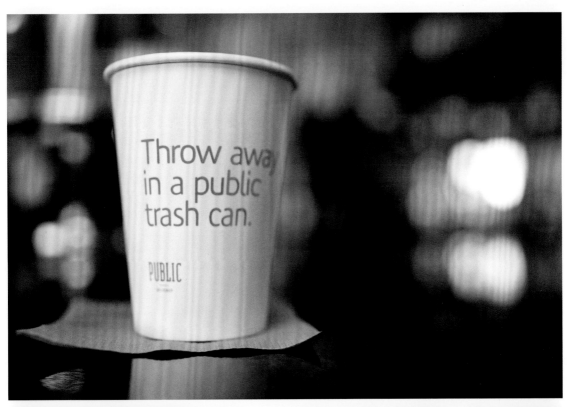

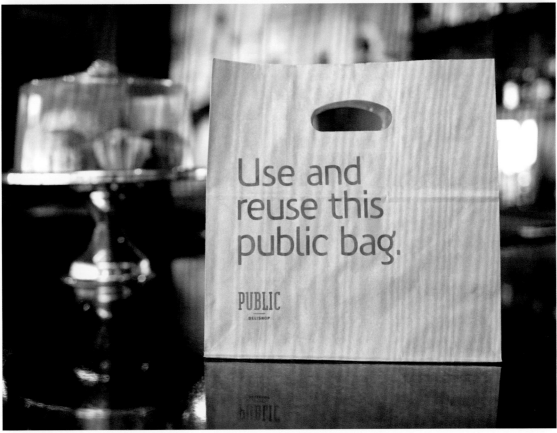

贫困线食堂（ISTD2013年简报）

平面设计 / 艺术指导: 勒内·赫尔曼（Rene Herman）‖ **品牌:** 贫困线食堂（The Breadline Eatery）

目前有1345万人生活在极度贫困线（也称为"breadline"）以下，也就是说人均消费在1.25美元以下。菜单上的一切消费均未超过1.25美元，但消费者需要为一顿饭支付两倍价钱，多付的部分将为生活在贫困线下的人们提供必要的食物。通过享用简餐，消费者能够意识到穷人的困境，同时为他们的生活提供帮助。

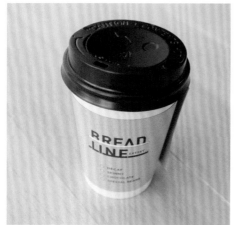
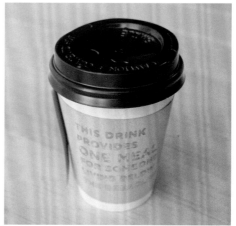

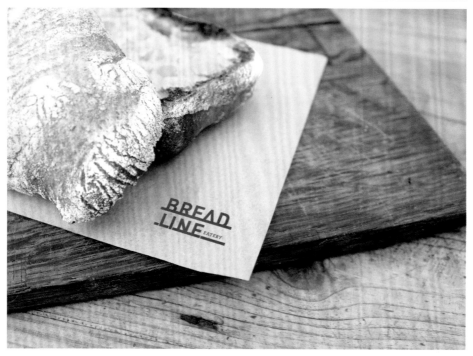

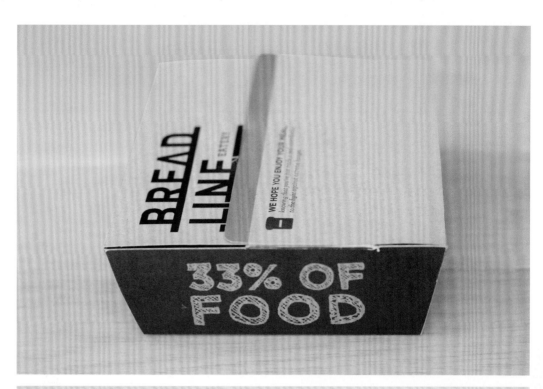

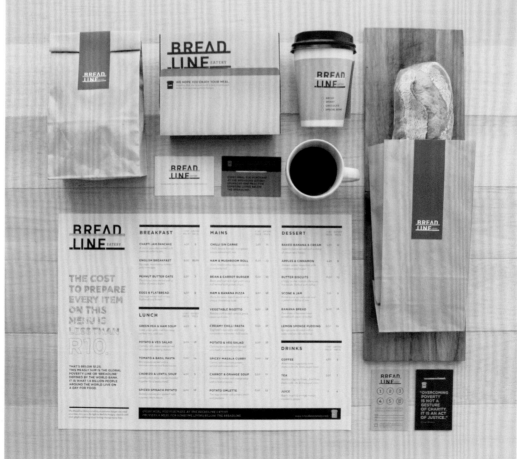

吃一口就走咖啡家常馆

设计公司: 口音设计组合（Accent Collective）　‖ **设计师:** 丹尼斯·张（Dennis Chang）、珍·李（Jean Lee）‖
插图: 里奇插画（Reach）‖ **品牌:** 吃一口就走咖啡家常馆（1 Bite 2 Go Café & Deli）

吃一口就走咖啡家常馆专做美式餐食，提供各种经典的三明治，能满足一个人对熟食的渴求。口音设计组合参与了从命名、视觉形象设计到室内装修的品牌塑造全过程。命名为"吃一口就走咖啡家常馆"，是为了宣传健康、充满活力、充实的生活方式，鼓励人们吃得好并在生活中积极主动。客人可以在店内享受美味，作为外卖带走也行。这里的三明治分量充足，味道令人垂涎，让人忍不住多吃一口。

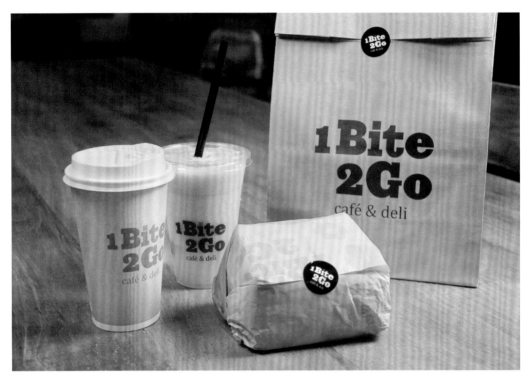

Ritaru 咖啡厅

设计公司: COMMUNE 设计工作室 ‖ **摄影:** 古濑桂 (Kei Furuse) ‖ **品牌:** Ritaru 咖啡厅 (Ritaru Coffee)

　　Ritaru 咖啡是日本札幌的一家烘焙咖啡馆。他们花费大量时间烤制咖啡豆、烹煮咖啡、精心选择杯子，并定时提供咖啡让客人在 Ritaru 好好休息。COMMUNE 设计工作室使用树的年轮来表达"时间"的概念。

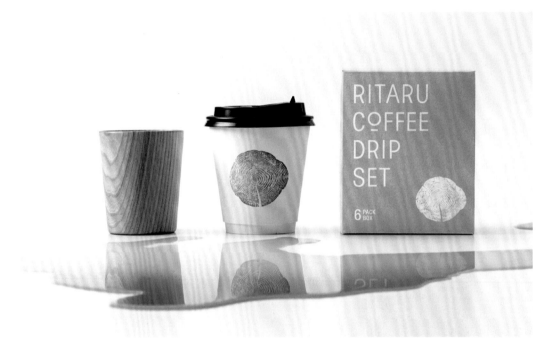

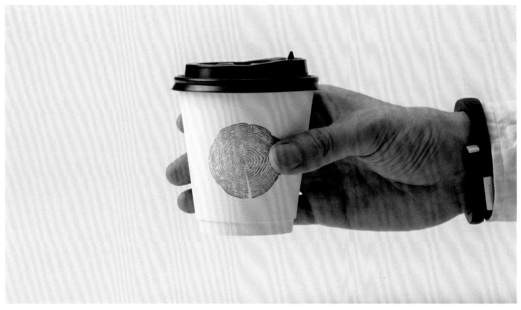

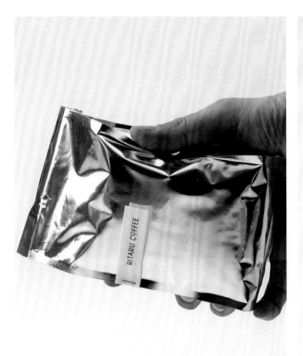

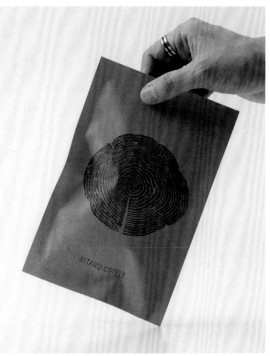

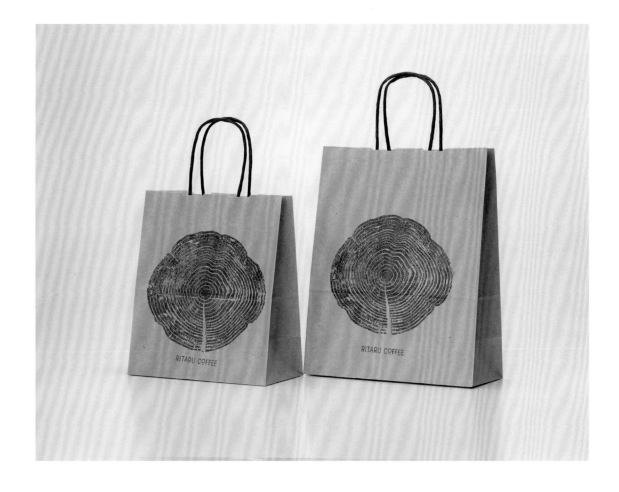

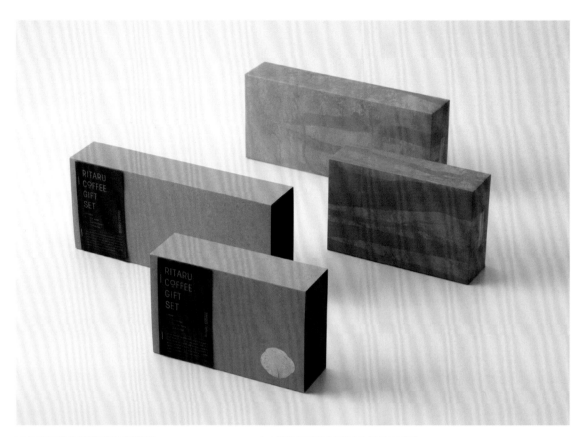

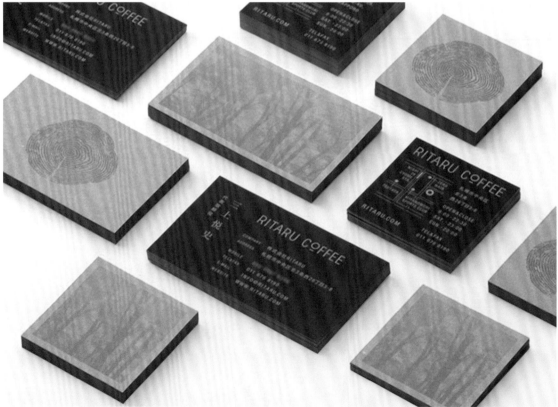

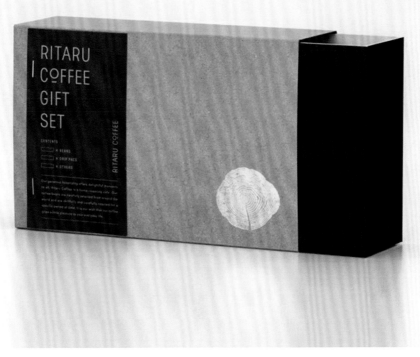

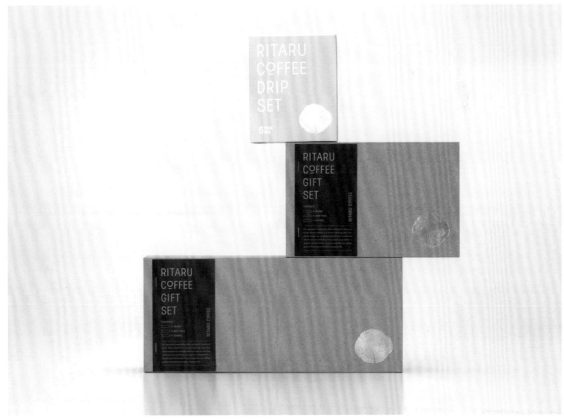

三星俱乐部餐厅

设计公司: 极致设计公司 (Extrême Corporate) ‖ **创意总监:** 罗曼·罗杰 (Romain Roger) ‖
艺术指导: 罗曼·罗杰，佛罗伦丁·伯纳德 (Florentin Bernard)，赛巴斯提安·科普罗夫斯基 (Sébastien Kopiowski) ‖
设计师: 凯瑟琳·古拉尔 (Catherine Kural) ‖ **品牌:** 三星俱乐部餐厅 (Samsung Club des Chefs)

　　简约、现代、优雅是三星这家新俱乐部的座右铭。　他们不但展示世界各地米其林星级厨师的知识和对食物独到的理解，还带来了最新鲜的灵感和想法，帮助大家找回烹饪新鲜、健康食物的乐趣。设计师们选择这样一个名字，实际上是为了体现法国美食的声望和法国丰富的饮食文化。　当技术创新遇上优秀的设计，新的美味佳肴便诞生了。这个俱乐部的视觉形象希望专注于最不可或缺的成分：厨师的技术和敬业精神。

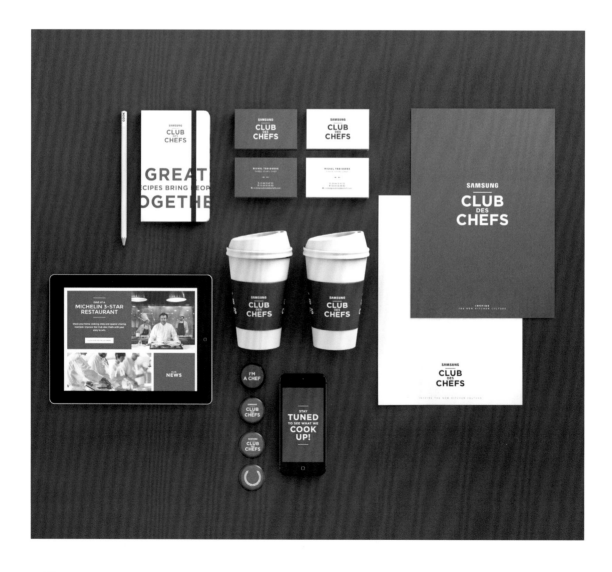

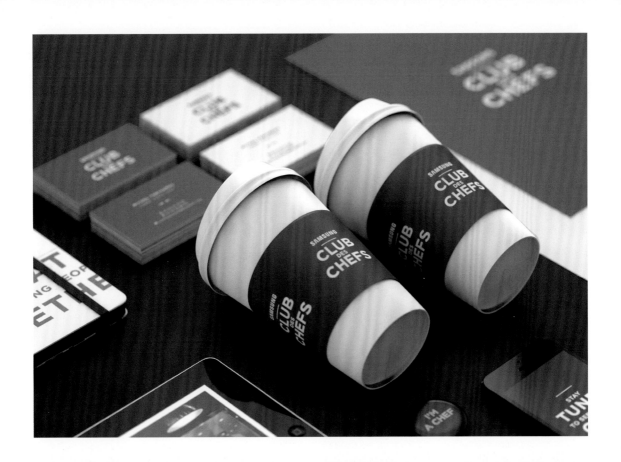

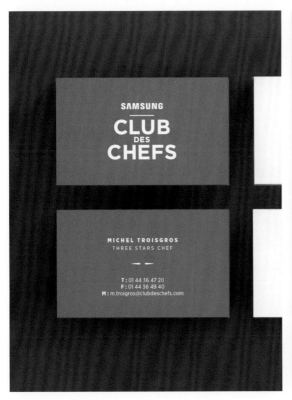

羊群咖啡厅

设计公司: Kilo 设计工作室 ‖ **创意指导:** 班吉·周（Benjy Choo）‖ **设计师:** 耶维奇·谭（Jervic Tan），
路嘉怡（Lu Jiayi），安吉拉·唐（Angela Thng）‖ **品牌:** 羊群咖啡厅（Flock Café）

　　羊群咖啡厅是一所家庭经营的咖啡馆，招牌产品包括现点现做的全天候早餐和手工咖啡。品牌以"一起来喝咖啡"作为概念，并以一组独特的图案分别表示咖啡店的不同分区。Kilo 设计工作室把这种方法应用于制服和各类周边设计，比如徽章、手工编织的围裙和杯套等。最值得注意的是名片：名片由三种不同的设计构成，拼起来能组成更大的图形。

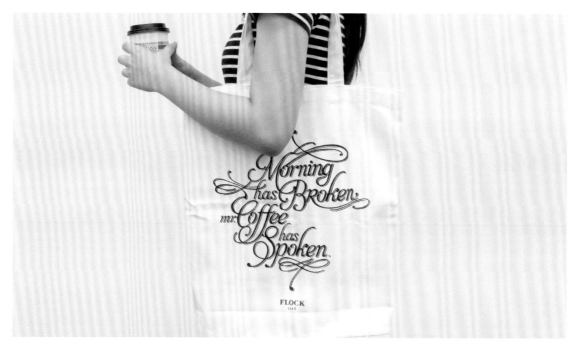

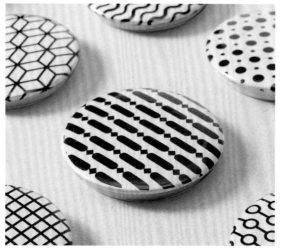

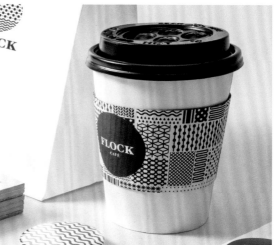

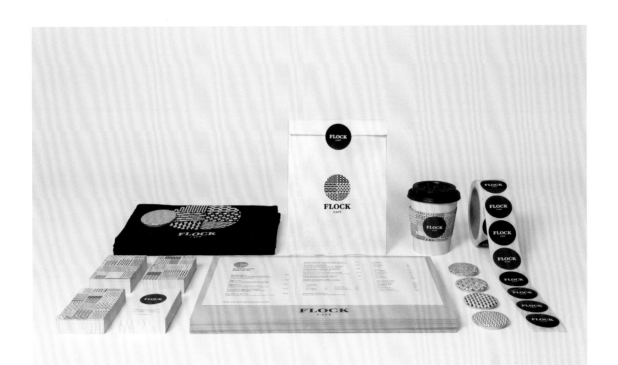

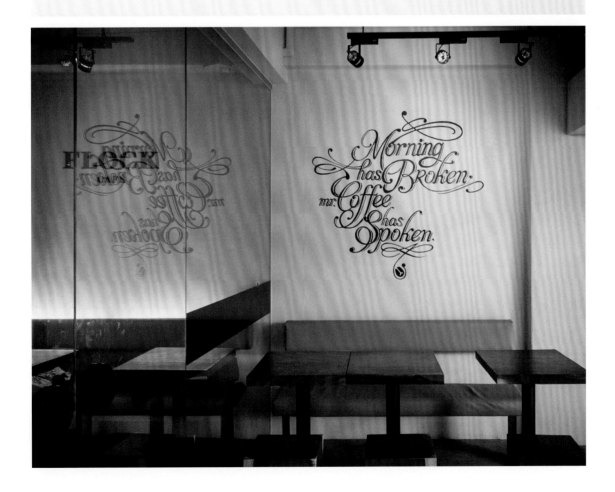

可乐饼小店

设计公司: 茄子设计工厂（Eggplant Factory）‖ **品牌:** 炸肉饼小店（Korodon）

　　可乐饼小店是一家专做外带可乐饼和炸猪排的小食店。通常情况下，可乐饼外卖时都用方方正正的蜡纸包裹着，装进纸袋里。茄子设计工厂想把可乐饼定位为"送得出手"的食物，所以可乐饼小店使用锥形蜡纸来包装可乐饼，然后装进瑞士卷蛋糕盒子，作为礼物送给别人也合适。

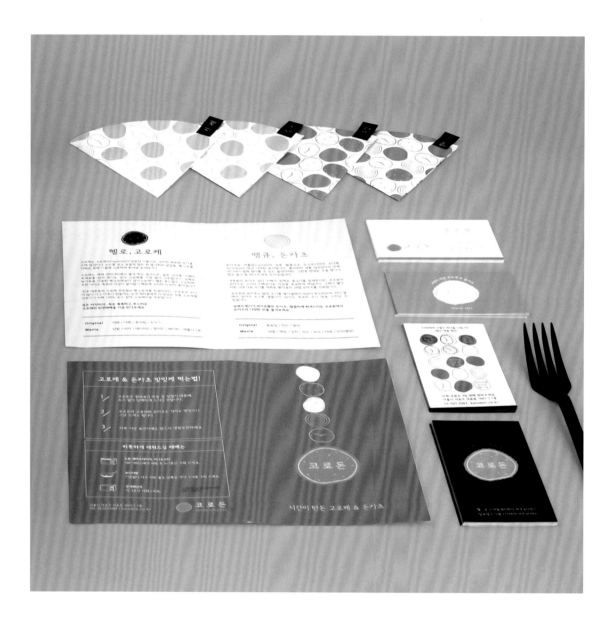

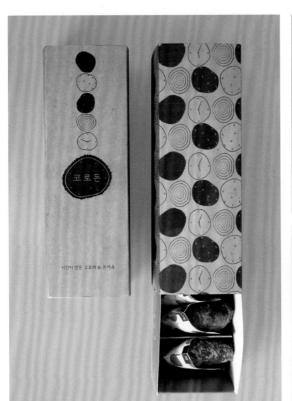

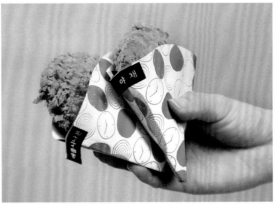

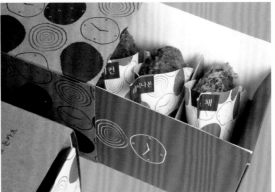

圣克鲁斯烧烤快餐厅

设计公司: Anagrama 设计公司 ‖ **摄影:** 卡洛加、胡马 (Juma) ‖ **品牌:** 圣克鲁斯烧烤快餐厅 (Santa Cruz)

　　圣克鲁斯是墨西哥圣卡塔琳娜州的一家烧烤快餐厅。在圣克鲁斯的菜单中,有像胸肉和嫩肋骨这样轻烹慢煮、鲜嫩得恰到好处的食物,也有传统的汉堡包和炸玉米饼这些随时可以打包带走的食物。手写字体和形象设计是为了表现圣克鲁斯认真、传统、用心的食品制作过程。该品牌简单而直接,但始终饱含诚意和真心,从来没有试图遮掩手工制作本质上的粗糙。该品牌的本质决定了未来要走专营的路线,在众多综合快餐连锁餐厅中,圣克鲁斯诚实和手工制作食物的经营理念注定会与众不同。

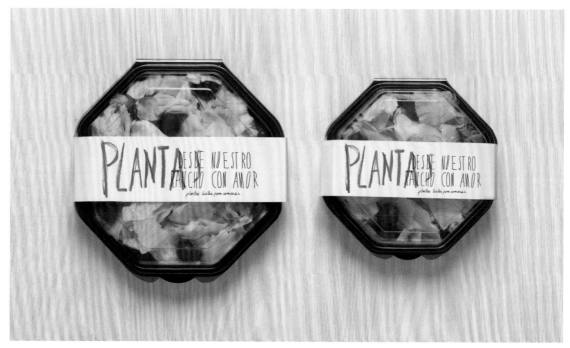

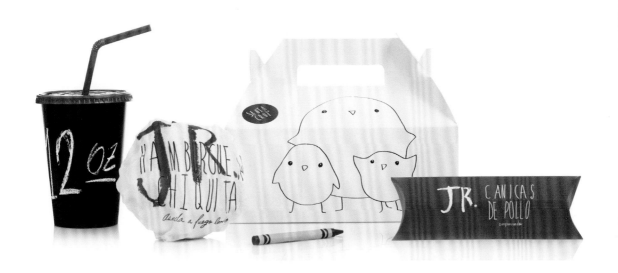

店铺名称

好听看得见

经验告诉我们，一个独特的名字，

不仅能帮助我们关注并记住一个人，

更能帮助我们记住一家店铺、一个产品。

对于品牌来说，好的命名等于好的开始。

一个让人无法忽略的店铺名称，

可以成为品牌形象及传播设计的核心。

所有的视觉元素灵感由此而来，

让大家的视觉焦点集中在店铺名字上，

一切设计法则从名字出发，这就够了。

◈ 名称语义视觉关联

如果店铺名称本身是包含特殊意义的词汇，那么就可以借题发挥。围绕店铺名称或其中的关键词、关键字做创意图形或文字，可以让品牌形象的传播效果加倍。人们不仅记住了你的店名，更感受到了这一词语背后，从美食包装延伸到店铺形象的整体内涵体验。

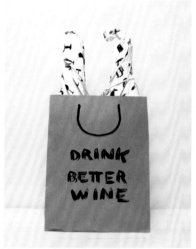
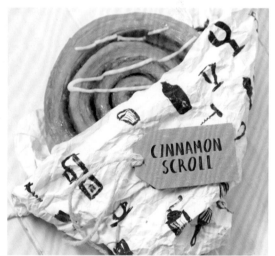
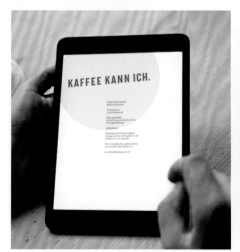
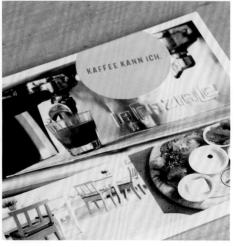

名称字体形象设计

一方面，世界各地的食品、餐饮品牌都有以店主姓氏或以人名命名的传统。然而，同样的名称背后可能是个性迥异的经营者、完全不同的经营内容和理念，这时就需要用设计将他们之间的差异呈现出来，用图形视觉语言显著区隔。

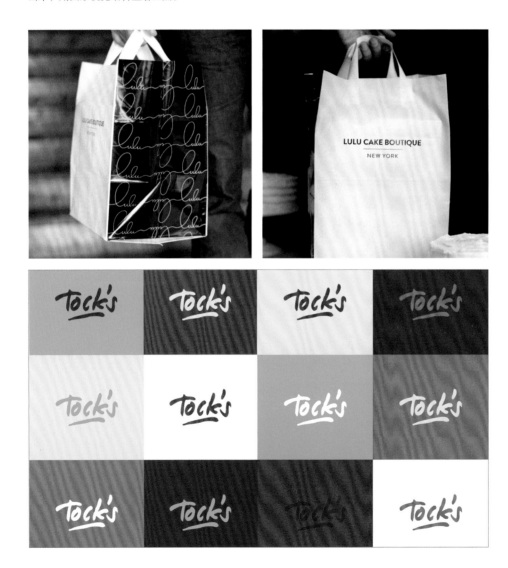

另一方面，部分店主偏好时尚简约的形象风格，并不希望有名称以外多余的元素出现。同时，品牌形象设计的减法原则也支持这种做法，即视觉要素越少，对于消费者而言的记忆识别要素就越单纯，易于形成深刻的品牌印象。因此，这种情况下关注店铺名称字体设计，就可以解决品牌形象的核心问题。

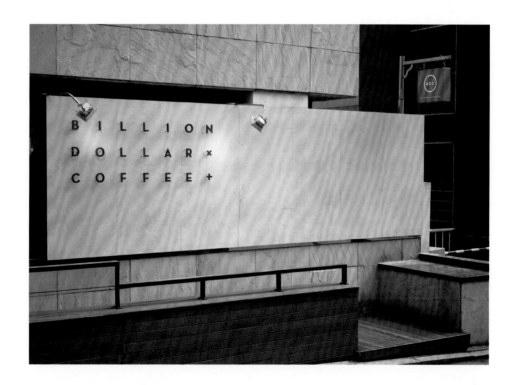

"我能做咖啡"咖啡店

设计公司: 辛西娅·维松传达设计工作室 (Cynthia Waeyusoh Communication)‖ **设计师:** 辛西娅·维松‖
摄影: 弗洛里安·拜森 (Florian Bison)‖ **品牌:** "我能做咖啡" 咖啡店 (Kaffee Kannich)

　　这是为德国品牌 "Kaffee Kannich" （我能做咖啡）做的企业设计。该咖啡店只使用当地种植品质最为上乘的原料。优质产品会用这种圆形品牌标签做标记和认证。

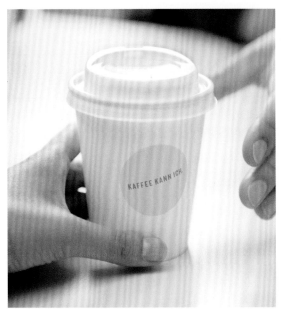

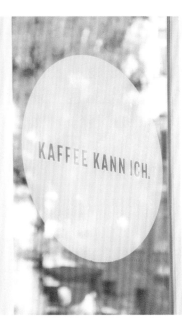
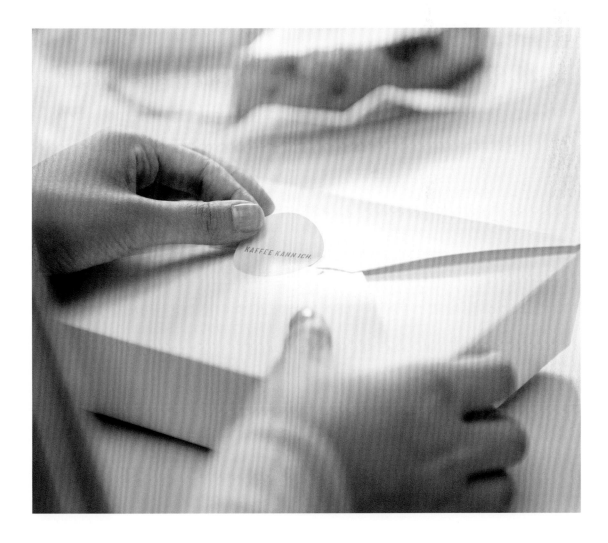

更好的葡萄酒餐吧

设计师: 夏洛特·弗斯戴克 ‖ **品牌:** 更好的葡萄酒餐吧 (Drink Better Wine)

　　更好的葡萄酒餐吧是一间咖啡厅、餐吧和酒吧，位于澳大利亚悉尼。设计目标是用朴实、复古、温暖和温馨的风格重新设计标志、文具礼品、包装以及菜单。夏洛特·弗斯戴克和她的合作伙伴始终坚持这一风格，使用大胆而有趣的黑白两色图案，开发了手绘酒瓶还有其他的炊具。他们使用棕色纸为品牌营造出自然、朴实的感觉，利用老式排版为所有设计增添了复古气息。外卖品牌设计对吸引新客户到店至关重要，所以他们设计了外带酒瓶的包装，包括酒瓶袋和标签——这套包装同样用于外卖焙烤食品。

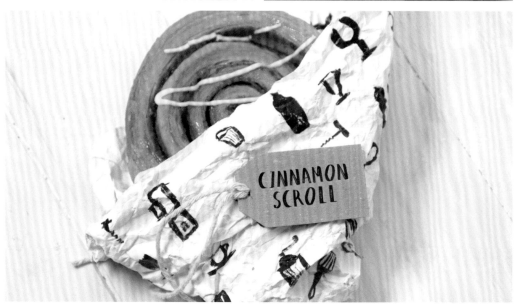

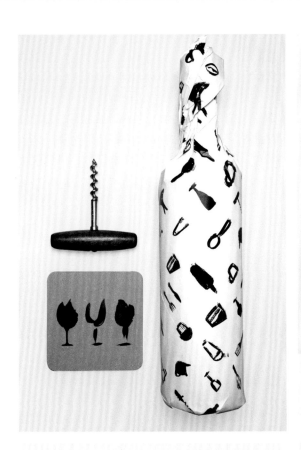

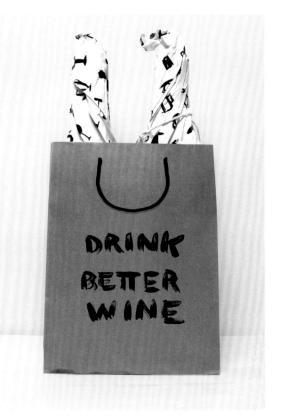

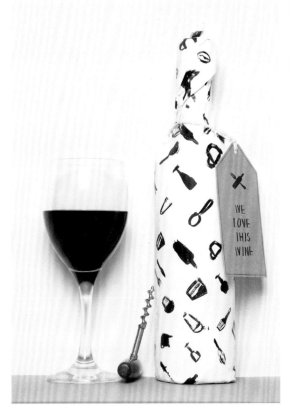

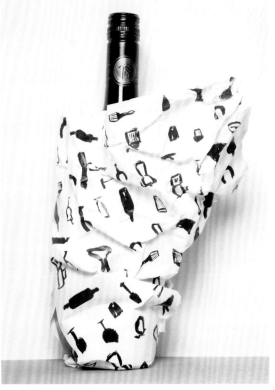

淘客吃

设计公司: 平面聚合设计工作室 (Polygraphe) ‖ **设计师:** 大卫·凯索 (David Kessous)，
塞巴斯蒂安·比森 (Sébastien Bisson) ‖ **品牌:** 淘客吃 (Tock's)

经过深思熟虑、多重讨论并几次造访中国之后，加拿大淘客吃的创始人理查德·托克（Richard Tock），决定在上海开设第一家真正的烟熏肉餐厅。平面聚合设计工作室的任务是建立一套完整的品牌形象，从名称、标识、餐厅的室内装饰、制服、桌垫、菜单、眼镜、外卖袋子到导视系统。他们的策略是以特别家常、热情、随和的方式向中国推介蒙特利尔烟熏肉这一传统食物。为了致敬烟熏肉熟食传统和其创始人，并赋予品牌独特的个性和个人风格，设计师决定用手写字体表现每一种图形元素以及字体细节。结果超出预期，餐厅品牌形象十分成功，现已形成连锁。

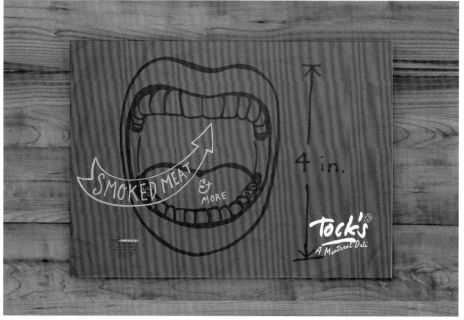

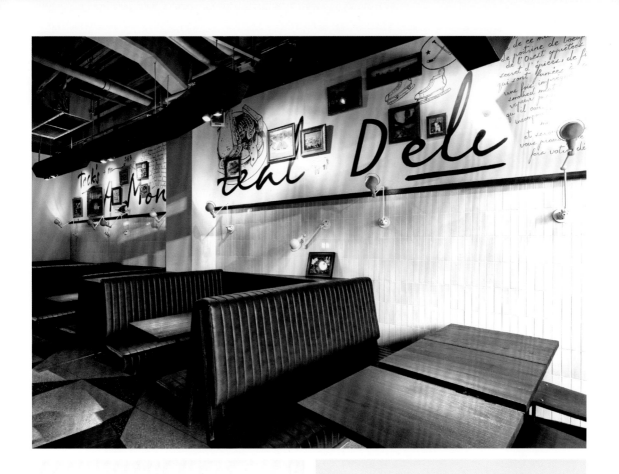

德勒&吉萨罗

设计师: 约翰·韦格曼 (John Wegman) ‖ **品牌设计助理:** 大卫·韦格曼 ‖ **品牌:** 德勒&吉萨罗 (Dreux & Ghisallo)

　　这是为移动咖啡自动售货机三轮车进行的品牌设计、文具礼品设计和包装设计。该品牌设计围绕咖啡的守护神"圣德勒"（Saint Dreux）和自行车博物馆麦当娜·吉萨罗（Madonna Ghisallo）设计而成。在德勒与吉萨罗的交叉处会发现标志里特制的"&"符号。

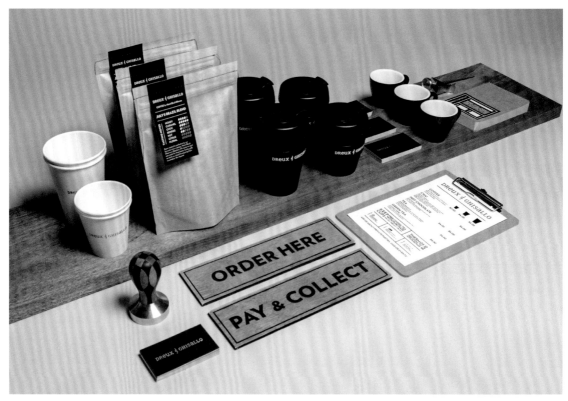

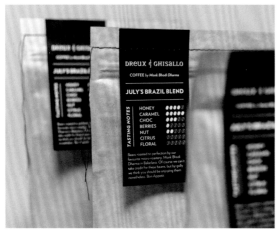

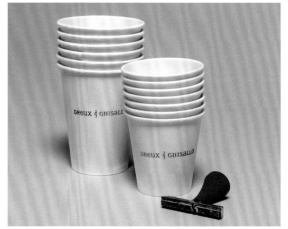

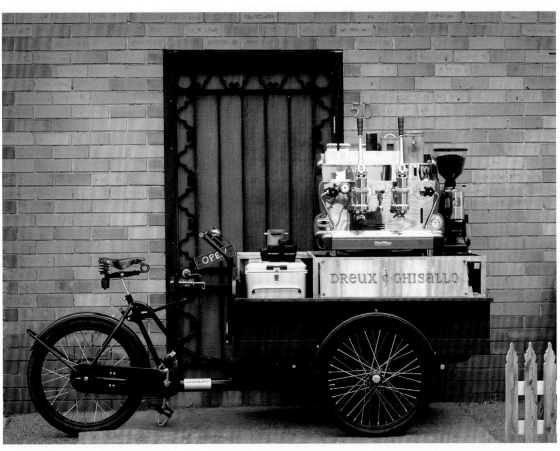

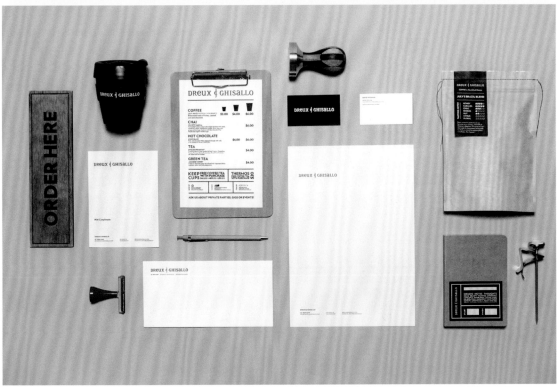

酸奶店

设计师: 路易斯·斯嘉夫特（Louise Skafte）‖ **品牌:** 酸奶店（The Yogurt Shop）

　　酸奶店位于丹麦哥本哈根，路易斯·斯嘉夫特的设计意在综合简约的配色、干净的字体设计和简单的形状创造品牌形象。设计完成后，店铺设计带着淡淡的女性气质，北欧风情尽在其间。酸奶店里的每种原材料都是从丹麦供应商提供的高品质有机原料里手工挑选的。这点在品牌形象的方方面面都有所体现，处处都在提升味蕾体验、丰富顾客与品牌之间的联系。酸奶店明显的北欧设计风格也同样重要，这样该品牌就能在斯堪的纳维亚地区得以轻松推广。

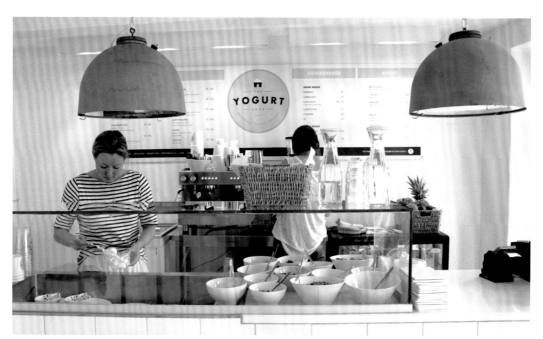

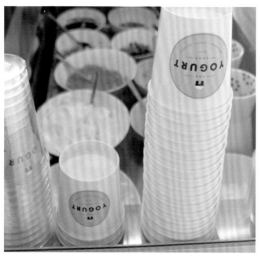

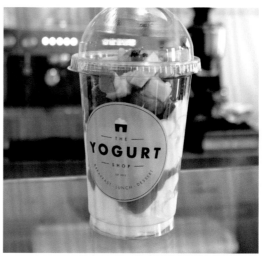

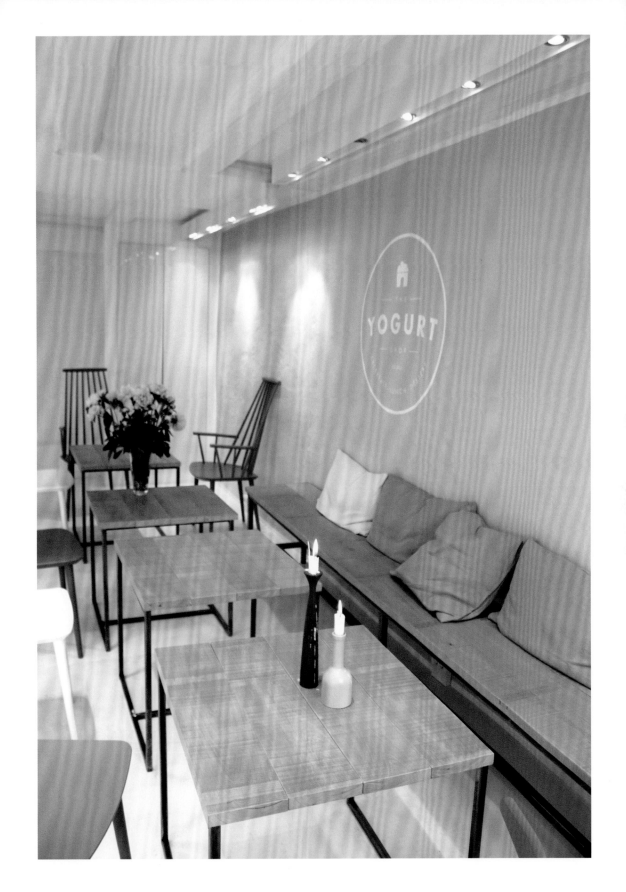

秘密地点

设计公司: SabotagePKG ‖ **摄影:** 21 工作室（Studio21）‖ **品牌:** 秘密地点（Secret Location）

　　SabotagePKG 为秘密地点在加拿大温哥华的概念店做了一套完整的包装设计。SabotagePKG 紧紧抓住温哥华概念店独特的品牌精髓，并在零售服务和食品生产中应用于客户体验的各个方面。考虑到商店的现有品牌和原创性、质量和匠人精神，SabotagePKG 在独一无二的店内体验之外，还设计了一些人见人爱、个性十足的提包，以及概念店品酒室里的定制酒架和精致小巧的咖啡杯等。

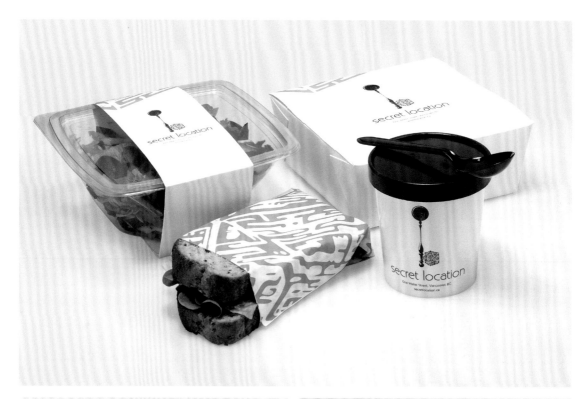

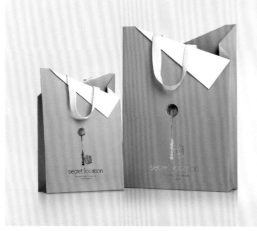

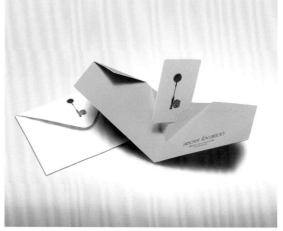

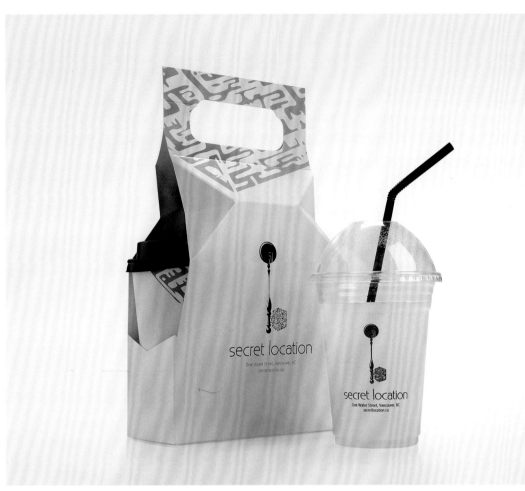

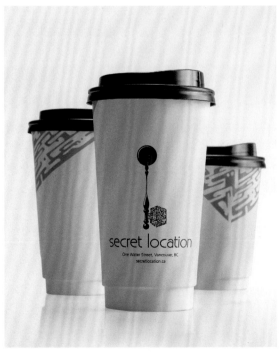

周末咖啡店

设计公司: RoAndCo 设计公司 ‖ **品牌:** 周末咖啡店（Weekend）

　　周末咖啡店位于得克萨斯州达拉斯市中心的焦耳酒店。由时尚前卫的饰品商店 TenOverSix 的幕后团队牵头，该咖啡馆已经成为度假者轻松享受咖啡时光的日常之选。受 20 世纪 80 年代讽刺卡通电影《假期历险记》的启发，RoAndCo 设计公司为周末咖啡店设计了一个标志，用最小的字号和最精致的字体，传达了品牌大胆、开朗的精神，调和了青春的俏皮。

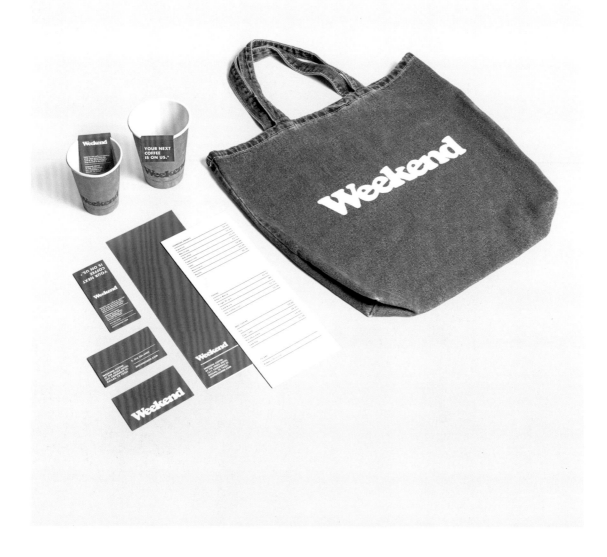

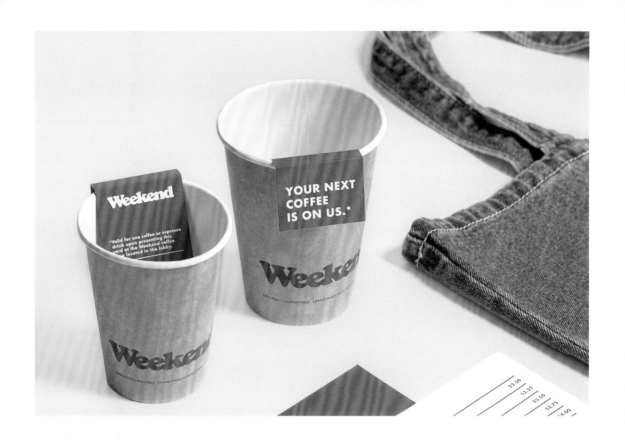

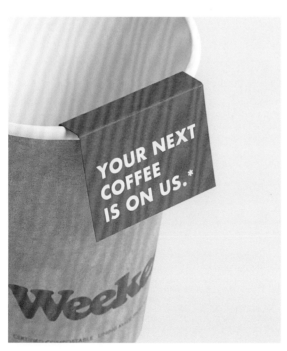

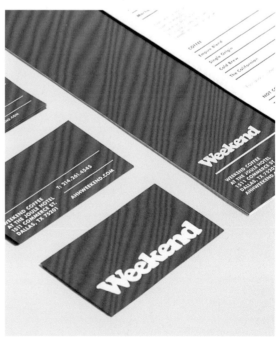

十亿美元咖啡

设计师: 林斗熙 (Doohee Lim) ‖ **品牌:** 十亿美元咖啡 (Billion Dollar Coffee)

　　林斗熙的座右铭是"简单",他试图呈现字母的结构之美。 他为十亿美元咖啡打造了标志系统、图标设计、包装设计,以及其他印刷物、商业艺术品、广告等领域的设计。此外,他也参与了室内设计,如选择墙壁的材料、菜单设计和商店标牌设计等。

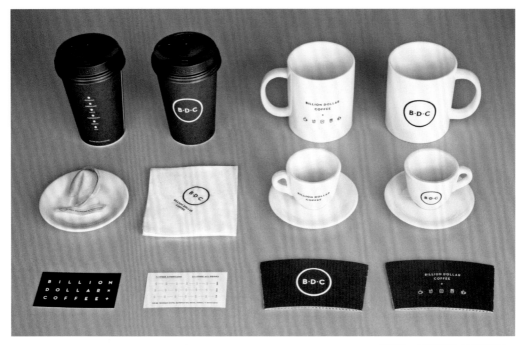

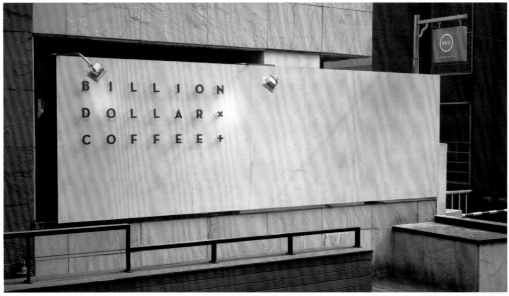

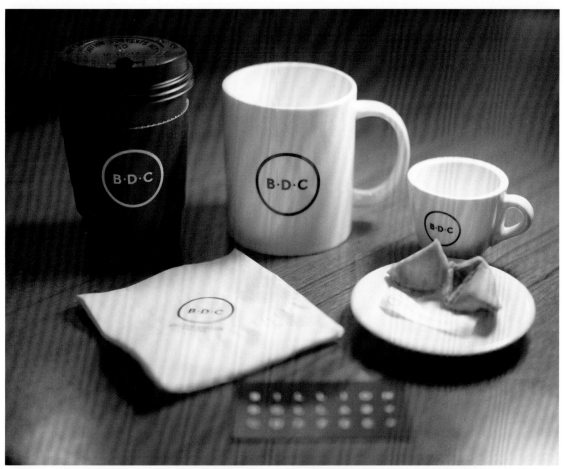

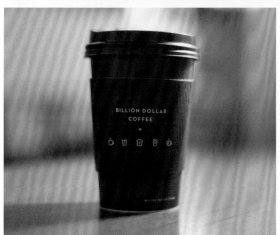

惊喜不断面包咖啡店

设计师: 黄恰 (Kup Huynh) ‖ **品牌:** 惊喜不断面包咖啡店 (Wonderlust)

　　惊喜不断是一家当代面包店和咖啡店，位于越南岘港市，他们自制烘焙食品，如蛋糕、馅饼、油炸圈饼。厨房每天新鲜出炉的蛋糕，佐以优质的咖啡和饮料，再跟快乐的人一起享用，一定能满足客人对甜食与美味的欲望。小店取名"Wonderlust"，意思是完美新鲜的口感和专业的服务，这构成了他们全部的企望。设计师从六边形的七条线出发描绘形成了字母"W"，象征了完美的平衡。

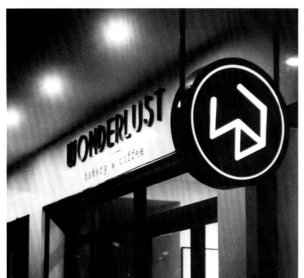

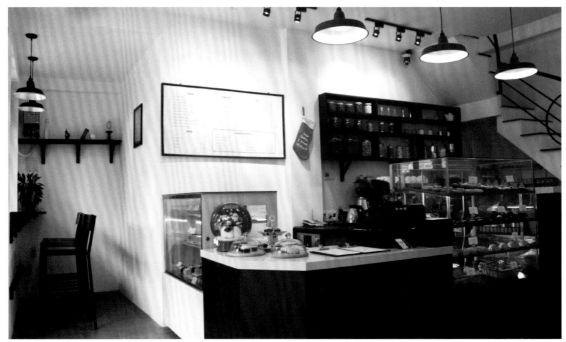

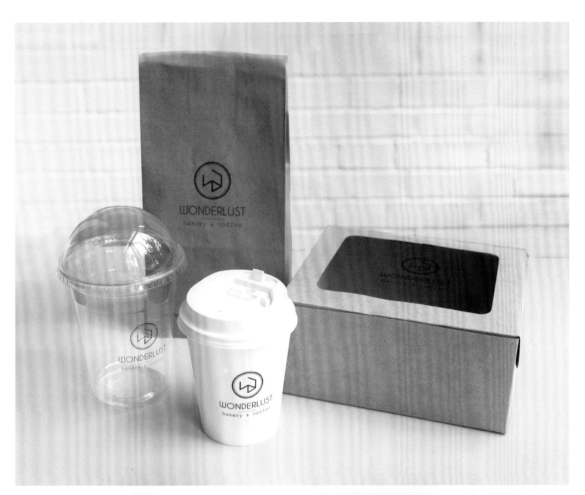

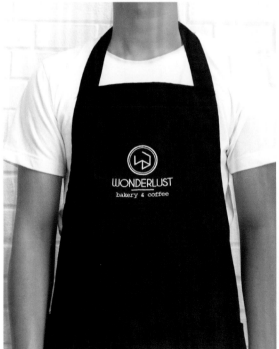

拯救简咖啡馆

设计 / 插图: 肖恩·加拉格 ‖ **品牌:** 拯救简咖啡馆 (Salvation Jane Café)

　　拯救简咖啡馆是拉坦纳咖啡馆的分店,因而承袭了原咖啡馆的主题和形象。现在它于伦敦肖尔迪奇重新开店,所以必须进行更新以吸引新的顾客。

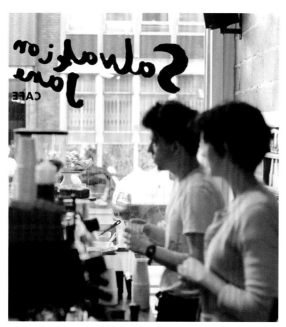
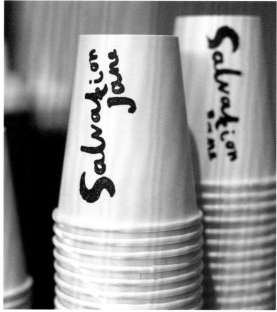

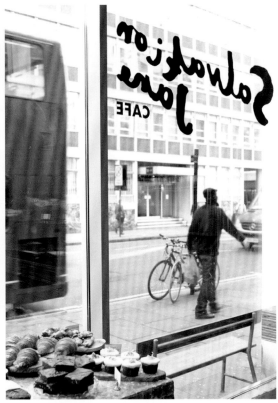

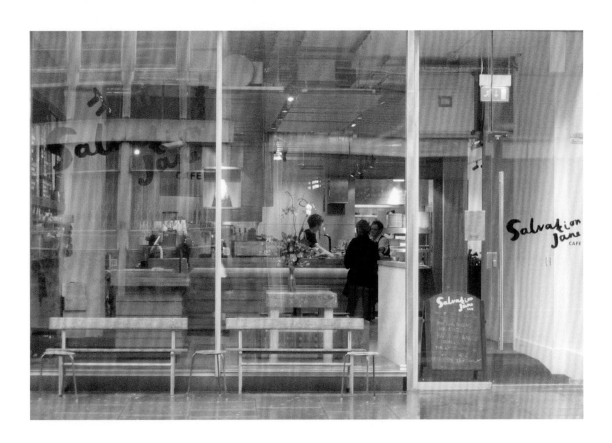

缤纷面包房

设计公司: 口音设计组合 ‖ **设计师:** 丹尼斯·张、珍·李 ‖ **品牌:** 缤纷面包房 (le bouquet Bread & Bakery)

　　缤纷面包房是一家正宗法式面包店。 口音设计组合采用黄色和烤褐色的简单配色，象征新鲜出炉的面包。用老式法国海报和家居用品装饰简洁的包装，打造出一个清新而易于亲近的品牌形象。

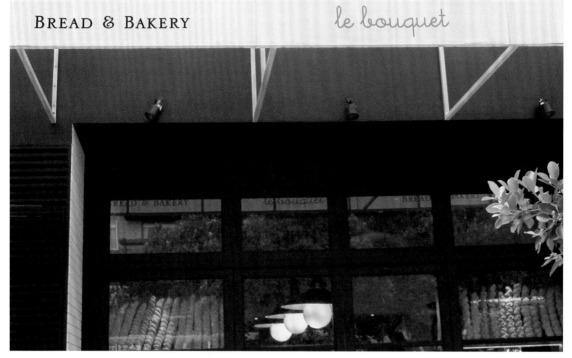

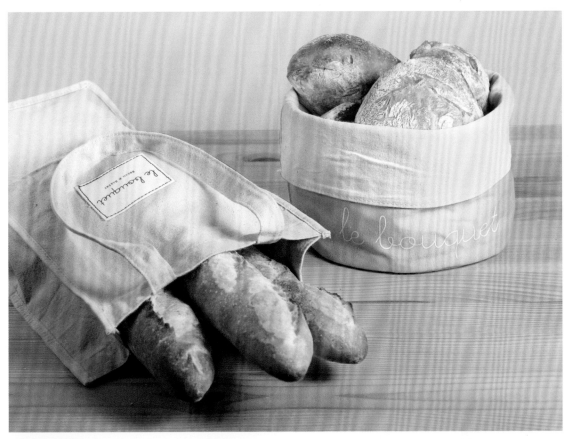

露露精品蛋糕店

设计公司: 佩克设计公司 (Peck & Co.) ‖ **创意总监 / 设计师:** 本吉·佩克 (Benji Peck) ‖
品牌: 露露精品蛋糕店 (Lulu Cake Boutique)

　　露露精品蛋糕店位于纽约，出品的蛋糕堪称蛋糕中的艺术品。蛋糕的味道和艺术性无与伦比。该品牌设计同样体现了注重细节、精致的美感和经典美学的态度，同时以独特的方式展现了食品店的特性。

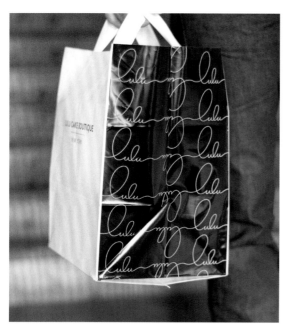
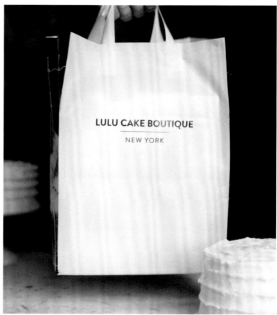
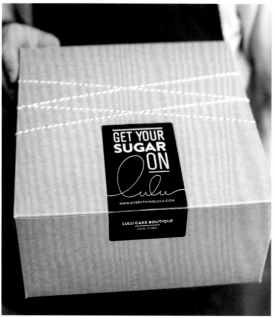
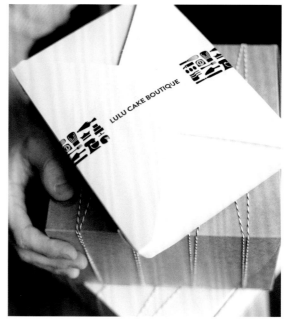

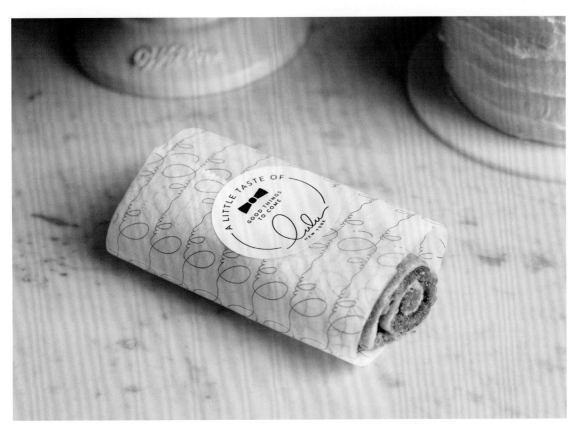

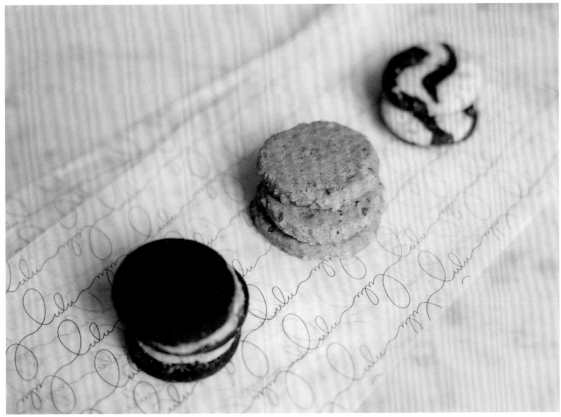

小小涩会面包店

设计公司: 奥肯设计机构（All can Design）‖ **设计师:** 陈利利（Lily Chan）‖ **品牌:** 小小涩会面包店

　　小小涩会面包店是一家位于城市转角的面包店。品牌刚刚成立之时，奥肯设计机构希望传达简单、朴实和随心所欲的感受，同时带一点个性与气质。例如，符号整体上遵循传统的封印形式，加上简单的封口数字；外卖食品袋不需要打印，只需要在使用前封装起来；店铺装修使用了大量的老木头；刻有品牌符号的金属门把手会自然氧化；后台厨房和前厅由透明玻璃隔开，客人可以清晰地看到面包和蛋糕的制作过程。

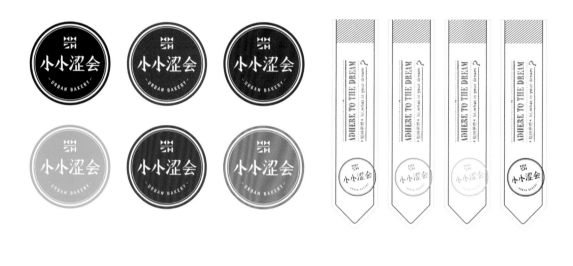

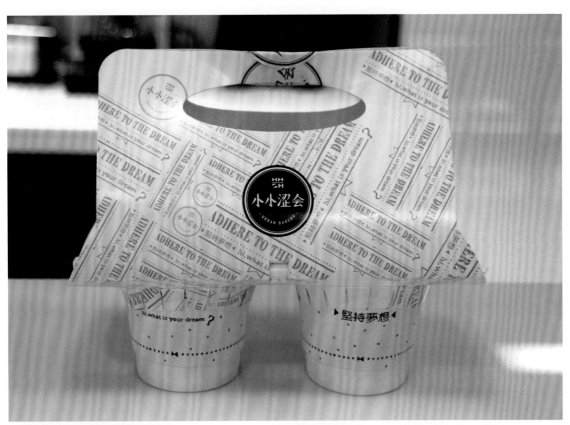

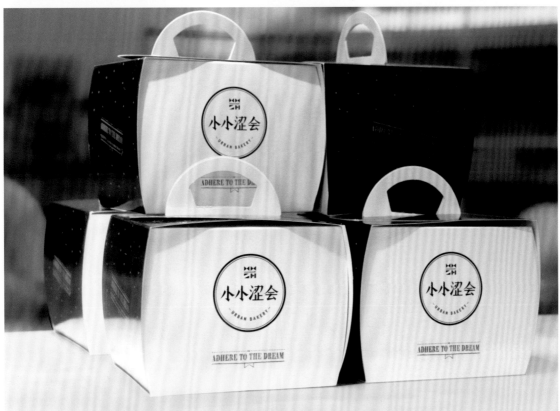

塔克 & 贝维食品店

设计公司: 四周设计工作室 (Wall-to-Wall Studios) ‖ **设计师:** 斯科特·纳乌 (Scott Naauao) ‖
品牌: 塔克 & 贝维食品店 (Tucker & Bevvy)

　　这一个品牌形象是为塔克 & 贝维食品店设计的方案。这家店位于威基基海滩对面，与海滩只有一街之隔，而店名正是由澳大利亚俚语"食品和饮料"而得名。本店重点围绕"提供海滩食品"的想法，为食客提供新鲜果汁、冰沙、三明治和色拉。斯科特·纳乌因偶然在网上看到南北颠倒的等比例尺地图而受到启发，产生了翻转南北半球的想法，于是他故意颠倒元素，把夏威夷和澳大利亚放在一起，设计了一个食物"从地球另一端来"的品牌形象。

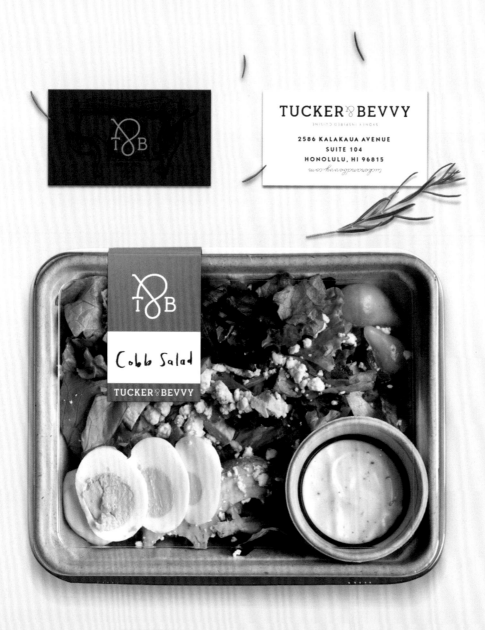

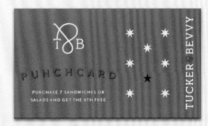
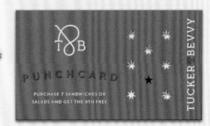

布里洛酒馆

设计公司: 创意星球工作室 ‖ **艺术指导 / 设计师:** 托马斯·安德森，托比亚斯·奥托曼 ‖
品牌: 布里洛酒馆 (Taverna Brillo)

　　布里洛酒馆是一家意式餐厅，该餐馆的用餐区周围有多家酒吧区环绕，在未来的发展中还会增加市场、面包店、温室和冰激凌咖啡厅等。

　　创意星球工作室使用了瑞典设计师莫妮卡·艾斯克达尔（Monica Eskedahl）设计的字体，并应用在视觉形象、菜单、外卖产品和网站设计中。

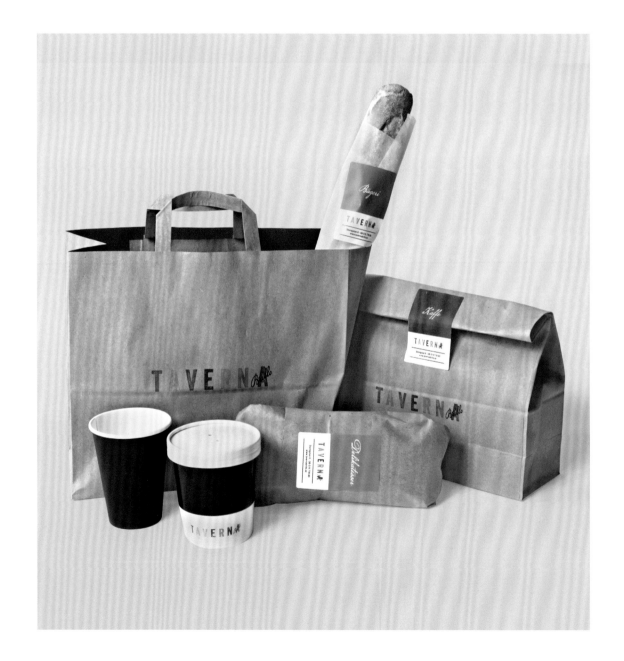

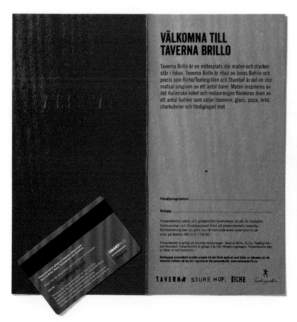

莫丽卡食品

设计师: 玛格丽特·马西列洛 (Margherita Masciariello) ‖ **品牌:** 莫丽卡食品 (Mollica)

　　莫丽卡食品是一个"慢食"品牌，也是一项可持续食品包装项目研究。此举是为了支持发展可持续程度更高的当地粮食循环。包装设计意在为人们提供多功能和智能化指导，引导人们吃得更加健康，更加有责任感。这一设计旨在通过使用蔬菜的插图、再生材料、可持续印刷和天然色系来传达环保的品牌理念。莫丽卡 (Mollica) 的意思是"一小片"，意在引导食客通过这一小口来重新发现、享受正宗的美味。

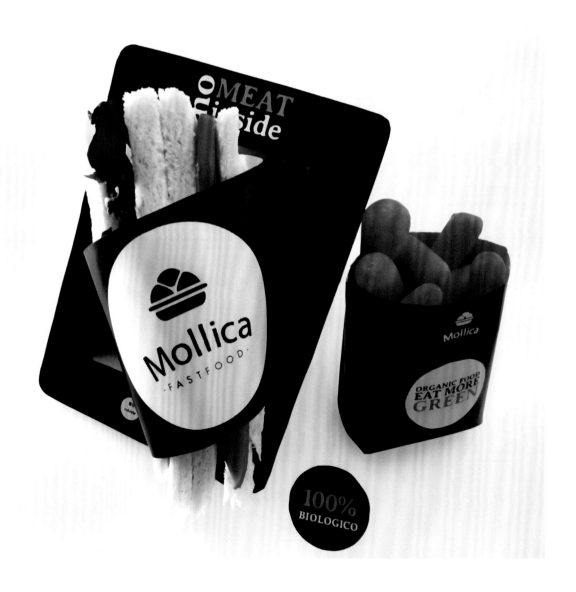

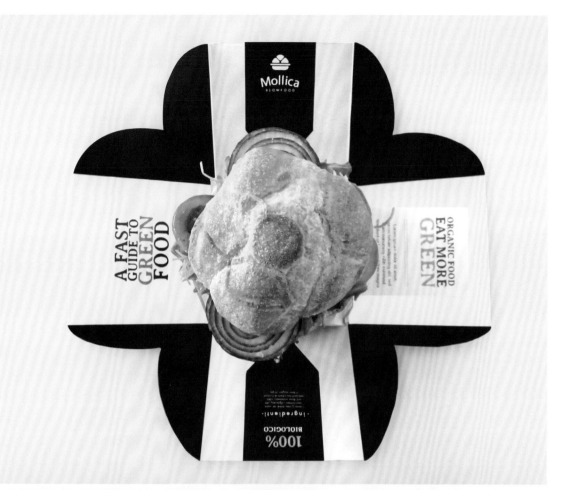

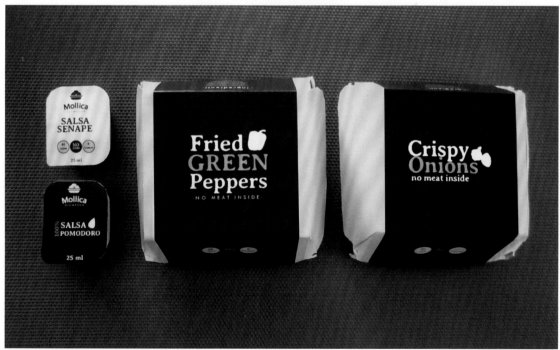

几何纹样

造就折中风格

几何形态是人类在距今两三千年前观察星空、

测量大地等活动过程中，

逐渐抽象出来的具有视觉特征的科学体系，

包括点、线、圆、三角形、正方形等。

在古代中国、古希腊、古巴比伦都有确切的记载。

它们是科学与自然艺术融合的产物，

代表着理性、才能、公平与明智。

这就不难解释，为何时至今日世界各地的人们

依然喜欢几何图形及其纹样组合，

以及它们所带来的抽象、平衡、精准、秩序与节奏韵律的神秘美感。

在外卖品牌简洁清晰、识别性强的形象特征要求下，

大部分缺乏实际内涵意义的几何纹样，

为品牌带来了强烈的装饰性、符号性特征。

在今天，几何纹样更多地传递出轻松、活力、舒适、友好

的主题内涵，以及年轻、现代、多元折中的文化特质。

🍕 识别性符号

　　由抽象几何图形代表特定内涵，或形成独特的纹样排列方式，由此建立品牌形象的识别性特征。

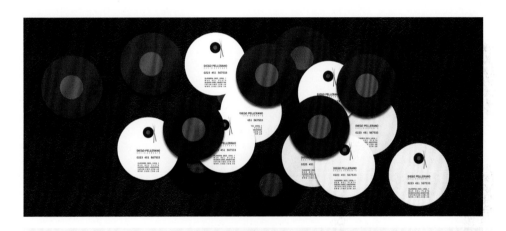

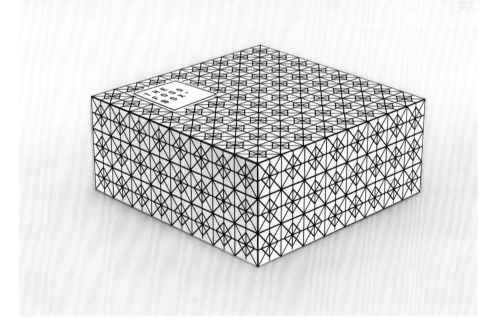

纯装饰纹样

不具有特定含义的抽象装饰纹样。

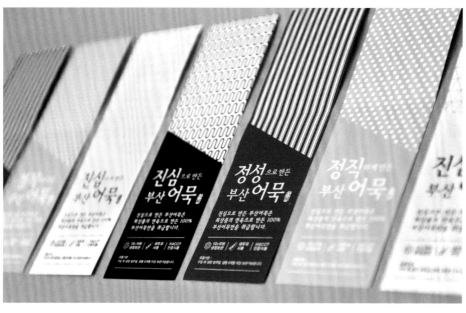

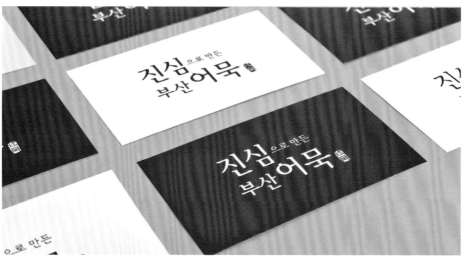

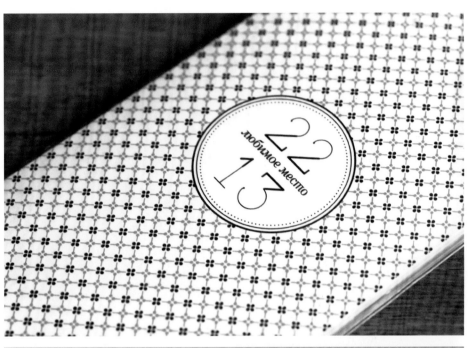

鲍彻汉堡小食店

设计公司：菲尔马特设计工作室（Firmalt）‖ **设计师**：曼诺埃尔·拉古诺（Manuel Llaguno）‖
品牌：鲍彻汉堡小食店（Bouch）

　　鲍彻汉堡小食店致力于提供完美的汉堡赏味体验。小食店精心制作的汉堡，每一个都口味独特，每一口都是彻头彻尾的享受。这里的汉堡从源头制作——面包坯、酱料和香料都是自家生产，颇有质量保证。这种理念源自肉类专供店，它们的产品都经过仔细挑选，保证为顾客提供质量上乘、每日新鲜的货品。店家品牌就代表了产品品质，这点至关重要。该包装设计始终秉持易于运输、便于使用、成本效益好三个原则设计。

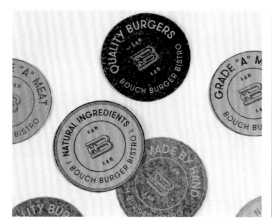
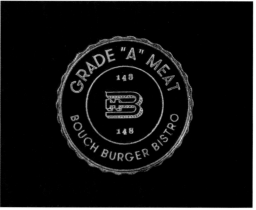
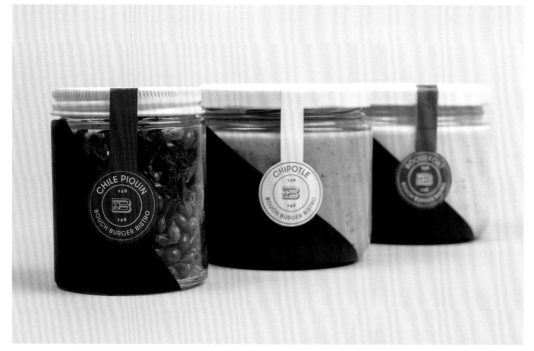

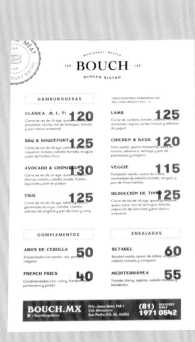

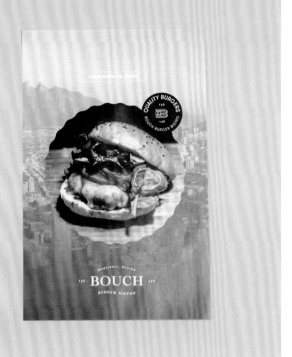

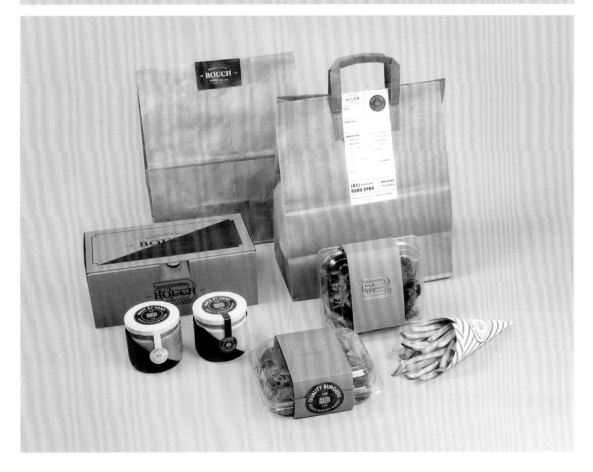

加洛厨房

设计公司: Anagrama 设计公司 ‖ **品牌:** 加洛厨房 (Galo Kitchen)

　　加洛厨房是一家专门彰显法式美国风格的餐厅，提供舒适的饮食体验。它的重头戏在于早餐，但也有午餐和晚餐菜单，一整天氛围都温馨自在。此外，加洛厨房里有自己的面包店，手工制作的面包和糕点新鲜精致、美味无比，持续供应。

　　加洛是法国的一个区，使用这个词作为名字，也是为了表明这里精心制作的食物富有法国风味。该品牌设计由黑白两色斜纹构成，突出品牌友好而舒适的休闲风格；不假雕饰的草书字体同样传达了这一信息。飞艇图标致敬加洛自己的面包店——受飞艇的整体形状启发，齐柏林飞艇三明治是把一条法国面包纵向切成两半，塞满各种各样的肉、奶酪、蔬菜、调味品和酱料制作而成的三明治。

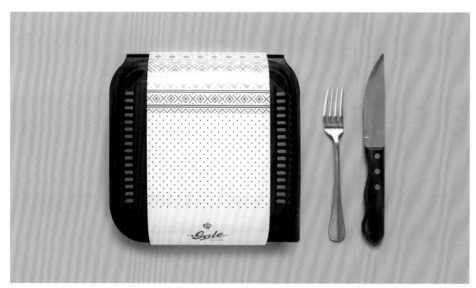

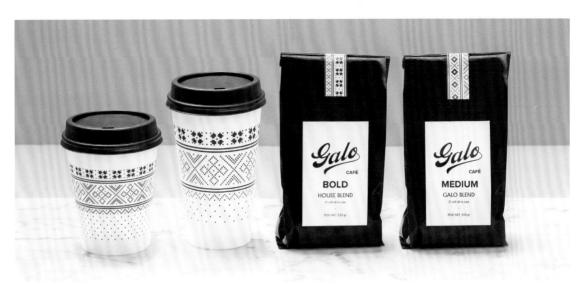

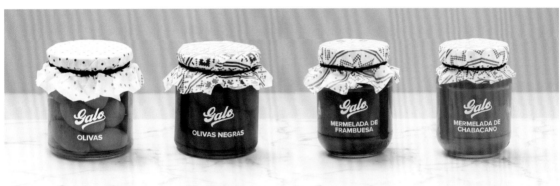

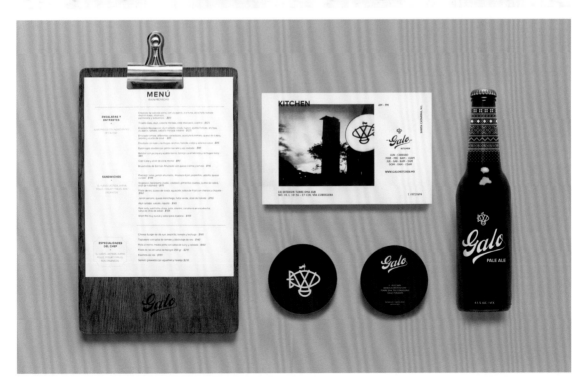

鱼与鱼饼

设计公司: 茄子设计工厂(Eggphant Factory) ‖ **品牌:** 鱼与鱼饼(Fish n Cake)

　　鱼与鱼饼是一家鱼饼店,位于韩国首尔。 鱼饼是韩国一种常见的街头小吃,往往和 Topokki(用软糕和甜辣酱制成的韩国小吃)一起卖。 然而鱼与鱼饼不仅想把鱼饼作为一餐的配菜,而且希望将其作为一种优质的礼品来卖。在鱼与鱼饼店里,顾客可以把鱼饼作为配菜购买,同时也有礼盒套装可供选择。茄子设计工厂设计了各种包装,同时保留了其现有的品牌标识。

보기 좋은 어묵이 먹기도 좋다.

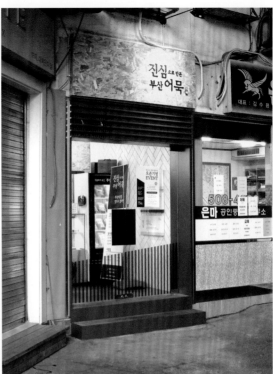

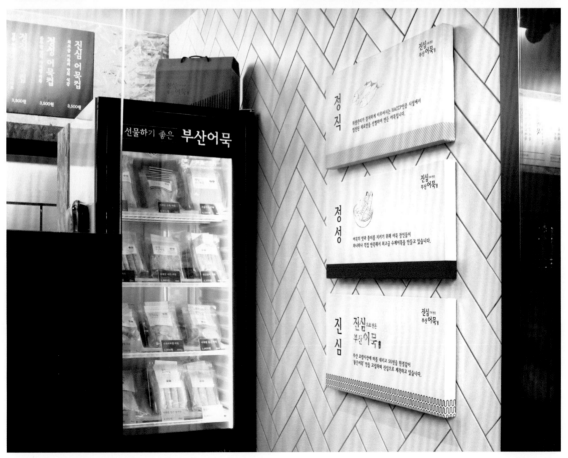

多斯烘焙

设计公司: Stir and Enjoy 设计工作室 ‖ **设计师:** 萨拉·尼尔森 (Sarah Nelsen) ‖
品牌: 多斯烘焙 (Dolce Baking Co.)

　　烘焙有限公司已经创建了五个年头，而且小有名气，但老板觉得她的品牌与烘焙食品和她对公司的期待并不匹配。设计师重新定义了烘焙公司真正的特征，并明确如何进一步提升。因此，店名微调成多斯烘焙，变得更加友善、好听，也更为人所熟悉；设计了新的标志，配色和整个设计体现了公司的新理念。标牌使用面包店经典的装饰字体。他们还利用橡皮图章、各色图案和充满活力、风格协调的系列贴纸为现有包装材料注入新的生命力。

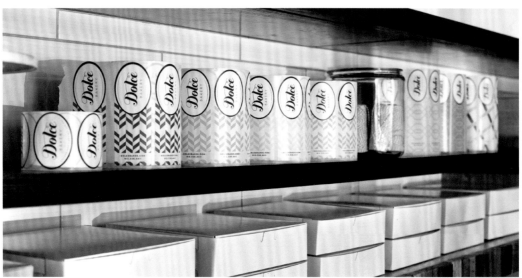

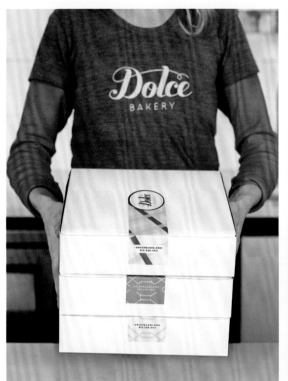

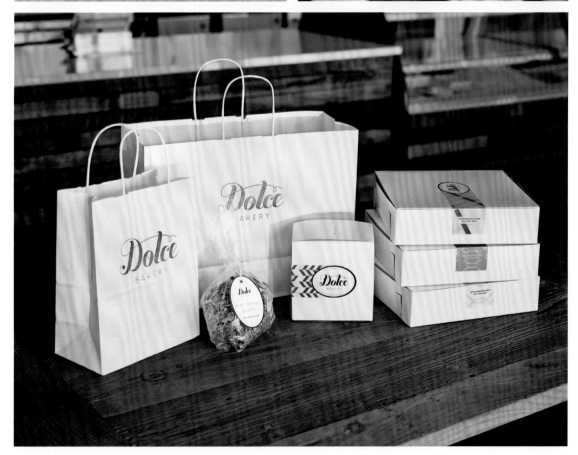

22.13

设计公司: 全球视点设计工作室 (Globalpoint Agency)‖ **艺术指导:** 塞雷布里尼科夫·罗丁 (Serebrennikov Rodion)‖
设计师: 塞雷布里尼科夫·罗丁、戴安娜·塞吉恩科 (Diana Sergienko)‖ **品牌:** 22.13

　　22.13是一家位于圣彼得堡中心地带的双层餐吧。店主用国际化的美食、令人喜悦的糖果和自带
的图书馆，创造了一个独特的折中主义风格餐厅。

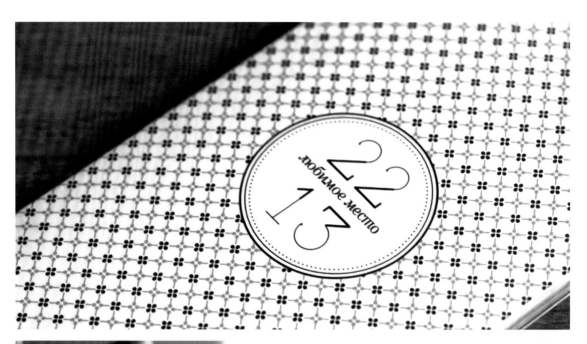

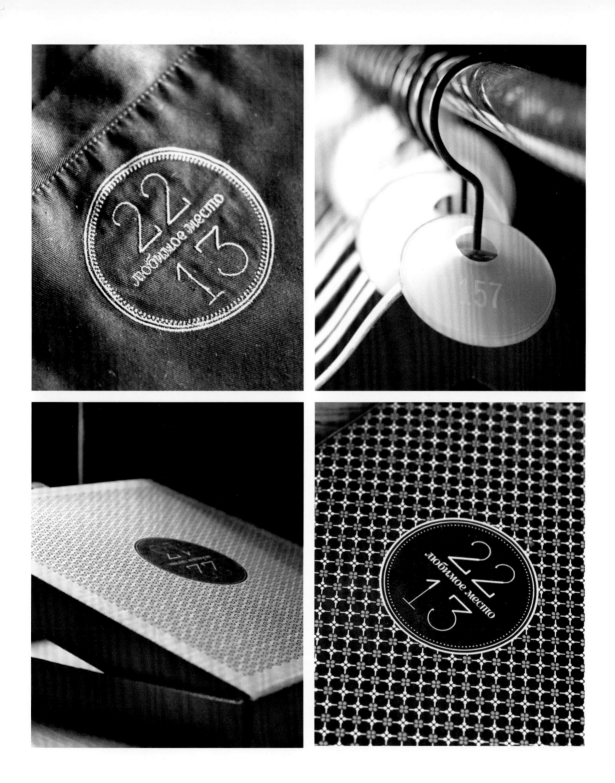

即墨

设计公司: 明智创意集团（Smart！Grupo Creativo）‖ **品牌:** 即墨（Jimo）

即墨专做亚洲食品外卖，成套设计使用简单图像优化色彩效果，既易于实现又容易复制，有效保持了色彩的真实性，创造了品牌个性，增加了品牌价值，对公司发展来说至关重要。

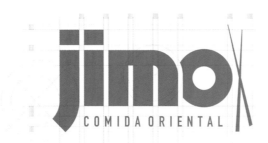

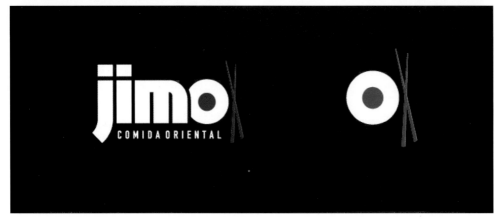

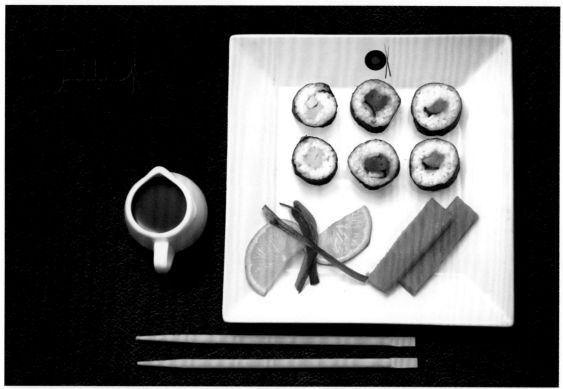

食品盒

设计师: 罗德·卡斯特罗 (Rod Castro) ‖ **摄影:** 豪尔赫·马洛 (Jorge Malo) 、丹尼尔阿罗尼斯 (Daniel Arroniz) ‖
品牌: 食品盒 (The Food Box)

　　食品盒是一家白手起家的餐厅，却做出了蒙特雷高品质、味道好吃的汉堡。它最初只做快餐配送服务，现在因为汉堡做得很成功，需求量也大，所以既是精品汉堡餐厅也负责配送。该品牌设计的概念是打造一个简约、现代的视觉形象，仅靠图案设计来表达品牌大胆和独特的烹饪过程。

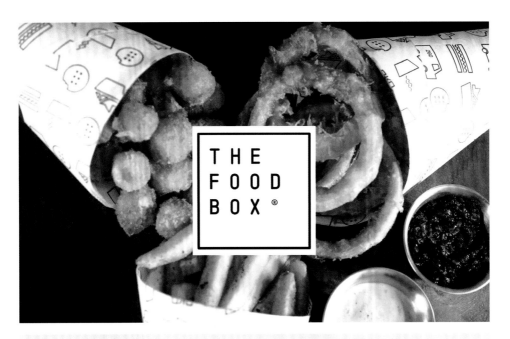

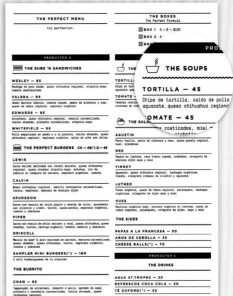

我的意式冰激凌

设计公司: 斯夸出品设计工作室 (Squad Ink)‖ **设计师:** 马修·斯夸德里托 (Matthew Squadrito),
特里·斯夸德里托 (Terry Squadrito)‖ **品牌:** 我的意式冰淇淋 (Gelato Mio)

我的意式冰激凌是一家位于澳大利亚昆士兰州的艺术冰激凌店。传统意式冰激凌工艺像隐藏起来的宝石,只采用最好的当地食材、使用传统工艺制作。从一开始,斯夸出品设计工作室就希望这个概念好玩有趣、老少咸宜。轻复古风格的图案和精挑细选的字体呼应了产品的匠心,也受到比较成熟的顾客的喜欢。顽皮的冰激凌气球插图作为品牌的吉祥物,把孩子们的幻想描绘得栩栩如生。

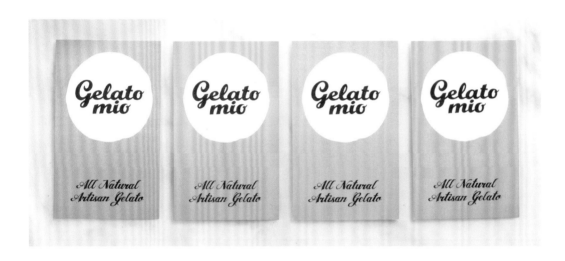

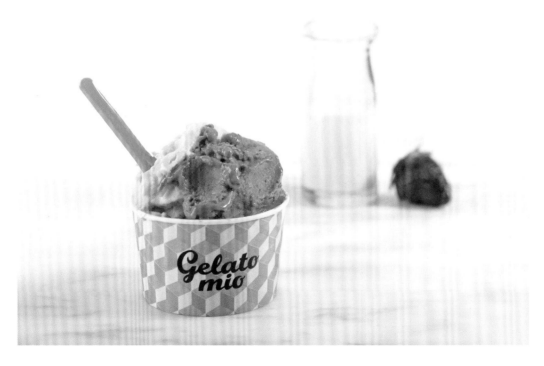

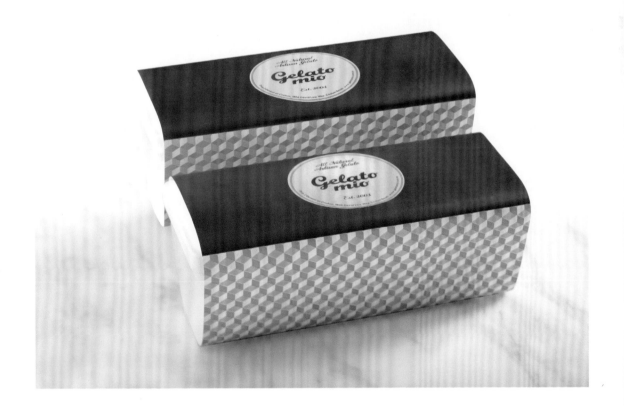

口音设计组合

口音设计组合（Accent Collective）是一家独立创意公司。该团队具有丰富的创意，认真负责，穷尽各种方式探索、寻求实现品牌的全部潜力，发现客户的独特需求。设计师在品牌、形象、印刷、包装、网站、摄影和艺术指导等多方面都具有丰富经验。

奥肯设计机构

奥肯设计机构（All can Design）是一家充满活力的专业品牌设计公司，位于风水极佳的人间天堂——中国杭州。奥肯设计机构的设计成员性格刚柔并济，糅合了西湖的优雅和钱塘江的奔放。团队成员都是年轻人。他们认为，最好的设计源于对生活的深刻理解。

安娜·卢西亚·蒙特斯

安娜·卢西亚·蒙特斯（Ana Lucía Montes）毕业于墨西哥蒙特雷大学平面设计专业。在巴塞罗那西班牙高等设计学校(ESDi)，她对欧洲设计趋势展开了为期一个学期的研究，也在此成为西班牙高等设计学校吉祥物重新设计大赛的获胜者。目前，她是一家设计机构的成员，为墨西哥各大公司提供服务。

Anagrama 设计公司

Anagrama是一家国际品牌公司，在墨西哥首府墨西哥城和蒙特雷均设有办事处，服务来自世界许多国家不同行业的公司。他们不但在品牌设计方面具有多年的经验，而且也是从事产品、空间、软件和多媒体项目的设计和开发方面的专家。设计团队创造了精品设计之间才具备的完美平衡，注重创意作品，重视细节，并根据实际数据分析，生成最适合应用的解决方案，为公司提供商业咨询。设计团队的服务囊括了品牌管理的方方面面，从战略咨询到公司品牌对象微调，甚至为公司设计标识和周边产品，连说明书设计都极为迷人。自创建以来，设计团队决定打破传统的创意机构方案，集合创意专家和商业专家组建跨行业小组。良好的管理、准确的品牌定位就是该公司雄厚资产的代表，也是公司总价值所在。Anagrama不仅在销售方面十分得力，而且有力地推动了顾客忠诚度的培养。

安吉莉卡·拜尼

安吉莉卡·拜尼（Angelica Baini）是一位跨界设计师，1990年出生于意大利佛罗伦萨的小镇卡斯蒂廖恩。她毕业于佛罗里达州迈阿密新世界艺术学校，是平面设计以及数字媒体双专业的学生。

Bond 创意公司

Bond创意公司（Bond Creative）是一家专注于品牌和设计的创意机构。

布朗·福克斯设计工作室

布朗·福克斯设计工作室（Brown Fox Studio）由尤素福·阿斯金（Yusuf Asikin）和菲姬·谈（Fergie Tan）成立于2011年，是一家独立设计工作室，位于印度尼西亚雅加达。他们的工作范围包括出版、品牌、包装和多媒体设计，有本地客户也有外国客户。他们的创作团队相信从视觉思维和创造性的方法出发，才能抓住机遇、形成创意解决方案。他们还与当地和国外的艺术家、插图画家、摄影师和撰稿人合作，乐于接受创意领域新的挑战。

夏洛特·弗斯戴克

平面设计师夏洛特·弗斯戴克（Charlotte Fosdike）的作品充满激情和热情，负责的每个项目都具有强烈的个人风格。她来自澳大利亚，现长居伦敦北部，项目遍布世界各地。她的设计引人注目、令人难忘，表达了她独特的职业风范。

夏洛特·弗斯戴克非常专业，想法丰富，执行力强，作品富于艺术感，字体设计精美，对于品牌创建保有激情。她的创作不仅充满想法，个性十足，形象经典，而且赏心悦目，颇具美感。

克拉拉·穆里根

克拉拉·穆里根（Clara Mulligan）从小就在平面设计领域崭露头角，六岁就成为手绘T恤流行品牌（Trends）

的CEO。后来她从罗德岛设计学院平面设计专业以优异的成绩毕业，拿到平面设计硕士学位。克拉拉·穆里根的创造力和活力四射的风格在西雅图从事设计和艺术指导的工作时得到充分展现，其客户包括Zune、耐克、微软、K2、Rossignol公司和美国艺电公司等。后来她成立了自己的平面设计公司造物设计工作室（Creature），她专注于指导及管理设计部门，带领公司从事形象设计和交互设计。其间她设计并执导了一系列设计和广告项目，为重塑西雅图最佳咖啡品牌的项目做出了重要贡献。

COMMUNE 设计工作室

COMMUNE设计工作室是一家平面设计工作室，在札幌、东京和斯德哥尔摩设有分公司。它主要活跃在平面设计和品牌设计方面，包括CI、VI、包装、网站、广告、产品等设计。

创意零售包装公司

创意零售包装公司（Creative Retail Packaging, Inc.）是一家在定制包装的设计和采购方面拥有超过30年经验的创意机构。该公司设计总部设在华盛顿西雅图，专门从事品牌开发、平面设计和网页设计。销售和采购办事处设在西雅图、休斯敦和芝加哥。创意零售包装公司为了实现包装配送服务，还经营了横跨美国三个区域的配送中心。

辛西娅·维松

辛西娅·维松（Cynthia Waeyusoh）来自德国汉堡，是一位屡获殊荣的平面设计师。她的工作激情在于使平面的品牌设计实现数字化，在挥洒创意的同时，她也保持了一贯的简约。

达纳·诺夫

达纳·诺夫（Dana Nof）是一位平面设计师，以色列霍隆理工大学视觉传达设计专业毕业。

匿名设计师工作室

匿名设计师工作室（Designers Anonymous）这个团队背后，是来自各行各业、个人目标和受众客户均不同的设计师。他们有着共同的目标——为了以最引人注目、内容翔实、最有效的方式传达他们的品牌。他们帮助客户达到目标、接触受众，并因为出色的想法而屡获殊荣，在印刷、包装、数字化、动画和视频设计中的表现都恰如其分。

林斗熙

林斗熙（Doohee Lim），是一位韩国平面设计师和插画家。他目前做商业设计以及个人项目。

DUCXE 设计工作室

DUCXE设计工作室由哈维尔·奥甘多（Xabier Ogando）和比阿特丽斯·佩索托（Beatriz Peixoto）建立，是一家专做品牌设计和包装设计的工作室。他们始终用优秀的设计切实满足客户需求。他们对设计的热情使每一个项目独特而出众。

茄子设计工厂

茄子设计工厂（Eggplant Factory）位于韩国首尔，是一家充满激情的品牌孵化器公司。他们主要针对小企业主制定品牌策略、品牌形象设计、室内设计和市场营销。

EL ESTUDIO™

EL ESTUDIO™是一家热衷于设计的工作室，由毛罗·桑切斯（Mauro Sánchez）和弗兰·蒙罗伊（Fran Monroy）在2012年共同创办。他们与客户端的协作体验保证了优秀的设计作品、干练的表达和整体品牌形象。无论是数字设计或纸质设计，他们的设计历久不衰。此外，他们还充分考虑了环境保护，有助于实现经济和社会的可持续发展。

恩纳夫·托默

恩纳夫·托默（Enav Tomer）是一名以色列特拉维夫的平面设计师。

极致设计公司

辗转多家名声蜚扬的平面公司，积累了15年经验之后，罗曼·罗杰（Romain Roger）来到极致设计公司（Extrême Corporate）担任创意总监，带领艺术团队工作。他渴望提出创新的理念、挑战常规；受这股渴望的驱使，他为许多品牌设计了新的形象和字体，充实了品牌内容，作品遍布世界各地。"创业家"的核心远在设计机构之外，极致设计公司作为跨界商业合伙，会提供推动业务发展的解决方案。

农垦设计集团

农垦设计集团（Farmgroup）是一家创意和设计咨询机构，办公地点设在曼谷，领域横跨平面设计、品牌推广、动态图形、互动、零售设计、活动、展览策划和设备设计。他们的目标是提供创新解决方案，设计与众不同、经久不衰的工艺品。

费尔南达·戈多伊

费尔南达·戈多伊（Fernanda Godoy）是一位智利自由设计师，热爱平面设计，特别是品牌、包装、编辑、字体和插图设计。2013年从天主教主教大学设计学院毕业，专业为数码字体设计，目前在智利圣地亚哥。她的项目均通过恰当匹配颜色、字体和图形表达设计理念。

菲尔马特设计工作室

菲尔马特设计工作室（Firmalt）是一家跨界设计工作室，提供独具创意的解决方案，帮助客户品牌开发及定位。他们设计的视觉概念强烈，清晰地传达了想法，为品牌实现了增值，并在竞争中脱颖而出。

外交政策设计集团

外交政策设计集团（Foreign Policy Design Group）的团队成员创意十足，尤其擅长借助故事包装品牌，他们利用传统的地面频道和数字媒体渠道实现创新和制定策略，帮助客户实现品牌目标、实现进一步发展。该集团由创意总监余雅琳（Yah-Leng Yu）和陈为晟（Arthur Chin）执导，该团队承接的项目类型广泛，从创意/艺术指导和设计、品牌推广、品牌策略、数字战略，到为奢华时尚生活品牌、快速消费品品牌及文化艺术机构做战略研究、策划市场营销活动。此外，团队本身也是智库顾问。

来自平面设计工作室

来自平面设计工作室（From Graphic）是一家东京的平面设计公司，2009年由丸山瑶子创立。从"颜色""形状"和"材料"的无穷组合中找出完美的那一个，正是来自平面设计工作室的工作。

加贝里斯设计工作室

加贝里斯设计工作室（Garbergs）是一家设计理念机构，在品牌发展方面经验丰富，创意是他们工作的原动力。他们创意十足、策略多样，有强烈的好奇心和匠心，为客户创造了经久不衰的品牌。加贝里斯设计工作室利用专业知识服务客户：从制定品牌战略、设计视觉形象，到包装设计、概念设计、命名、画册设计等。

全球视点设计工作室

全球视点设计工作室（Globalpoint Agency）是俄罗斯圣彼得堡一家以本土视野出发进行营销和广告设计的独立工作室，在市场综合体（integrated Marcom）的框架下提供广泛服务。

伊琳娜·斯洛科娃

伊琳娜·斯洛科娃（Irina Shirokova）是俄罗斯圣彼得堡的平面设计师。她热爱字体设计、刻字、包装设计和插图设计。

约翰·韦格曼

约翰·韦格曼（John Wegman）来自澳大利亚墨尔本，是一位独立平面设计师。不同媒介上都有他的作品，客户众多。约翰也是北纬50度创意广告工作室（Fifty North）的创始人之一。

豪尔赫·阿特里斯庞特斯

豪尔赫·阿特里斯庞特斯（Jorge Atrespuntos）毕业于索里亚艺术与设计学院，是一位年轻的平面设计师。在2010年中，他决定推出个人项目阿特里斯庞特斯（Atrespuntos），在此名义之下他为创业者和跨界公司开发各类项目。他认为平面设计是重要的表达工具。他直面每个设计难题，把它们视作独特的经验，通过明确地表达准确地传递信息和想法。他的大部分作品都简洁利落。他在一家巴塞罗那的比斯平面设计工作室（Bisgràfic）做设计师。

凯瑞设计工作室

凯瑞设计工作室（Kejjo）成立于2010年，和国内外客户密切合作已有超过八年的经验。凯瑞设计工作室的目标是创建原创、与众不同、内在联系紧密的设计解决方案，传达客户的关键信息。

肯特里昂斯设计公司

肯特里昂斯设计公司（KentLyons）成立于2003年，目的是实现品牌与人之间的交流。他们创作各种美观实用的视觉传达作品、产品和品牌——这些设计充分融入了人们的情感，利用直觉不着痕迹地实现表达。这一跨界团队非常有才华，由设计师、开发人员、作家、摄影师、插画家、艺术总监和广告设计师等组成。

Kilo 设计工作室

Kilo设计工作室是一家结合设计和技术来打造数字空间体验的工作室，成立于2005年，深信网页设计中无缝连接的艺术和技术是创作过程的一部分。多年来，Kilo设计工作室一直与广告公司、设计工作室和互联网初创公司合作，为他们创作独特的数字化项目。该团队的专业领域还包括动态图形、视频和交互设计。

新加坡动力设计公司

新加坡动力设计公司（Kinetic Singapore）是一家新加坡的创意机构。

康士坦丁娜·雅娜柯普洛

康士坦丁娜·雅娜柯普洛（Konstantina Yianna-kopoulou）是一名雅典的平面设计师。她反复探索视觉世界，奉功能性和简单性为圭臬，致力设计出富有现代感、实现定制且具有代表性并能经久不衰的解决方案。她是The Birthdays™设计工作室的联合创始人。

科恩设计

科恩设计（Korn Design）位于波士顿和纽约市，是一家屡获殊荣的品牌设计和战略公司。凭借想象力和智慧，科恩设计帮助企业打造视觉效果强烈的品牌体验。科恩的设计作品一贯充满想象力、智能、精益求精且切实有效。他们认为客户的成功就是自己的成功，并以此为动机，为酒店业、餐饮业、奢侈品行业及文创领域等提供专业咨询。他们的客户包括一流开发商、企业家、厨师和机构领导人。

黄恰

黄恰（Kup Huynh）是一位自由平面设计师，在越南和新加坡工作。他专注于品牌推广、平面设计和摄影。

古德斯·克罗斯设计公司

古德斯·克罗斯设计公司（Kuudes Kerros）是芬兰赫尔辛基的一家设计机构。

拉托尔蒂洛里亚设计工作室

拉托尔蒂洛里亚设计工作室（La Tortillería）诞生于一个古老的玉米饼厂房并因此得名。这家创意公司能力很强，尤其善于利用奇思妙想包装文字和图像。他们创意无限，混合使用创造、品牌打造、设计、出版和广告创意等多种方法表现创意，凸显功能性，赋予每个项目独特的个性。无论项目从零开始，还是轮廓初现，他们都能创造性地解决问题，做出高水准的作品。

洛桑托设计工作室

洛桑托设计工作室（Lo Siento）对于整体形象项目有特殊的兴趣。洛桑托设计工作室的主要特点是利用物理特性和材料本身形成图形解决方案，因此在这个平面设计和工业设计结合的领域就需要不停地寻找工匠合作，其中纸是非常重要的媒介，利用纸可以表达富于人情味的想法。

路易斯·斯嘉夫特

路易斯·斯嘉夫特（Louise Skafte）是一位来自丹麦哥本哈根的艺术总监。对食物的热爱构成了她设计的灵感，通过简约的风格、有机形状和有限的配色便可轻易识别她的斯堪的纳维亚传统风格，颇具代表性。

马格达莱纳·科斯扎克

马格达莱纳·科斯扎克（Magdalena Ksiezak）是一名澳大利亚墨尔本的平面创意设计师。

麦瑜静

麦瑜静（Mak Yu Jing）是一名来自新加坡的平面设计师，从事跨界设计。她从新加坡淡马锡理工学院设计学院视觉传达专业毕业，喜爱设计，喜爱每一个项目背后的创意和思维过程。除了设计，她还热爱美食、复写纸的气味、音乐、旅游、胶片摄影和观看纪录片等。

玛格丽特·马西列洛

玛格丽特·马西列洛（Margherita Masciariello）出生于意大利那不勒斯，是一位跨界自由职业设计师。她本来在大学学习物理，之后转学设计，从那不勒斯ILAS设计学院毕业，特长在于编辑设计和数字化出版等方面。她热爱服装、广告和品牌设计，常常受到摄影、数码艺术和科技创新的启发，喜欢简明的创意包装设计。

马蒂·怀斯和朋友们

马蒂·怀斯和朋友们（Marty Weiss and Friends）是一家成立于纽约的设计和品牌公司。他们深信不论商业如何变化，创意的价值从不会改变。他们专门负责客户方的化妆品牌收购以及品牌推广。这方面的客户有很多，比如阿玛尼旗下的A/X（Armani Exchange）、纽约大中央车站、水道工程（Waterworks）和伯斯基伏特加。

玛丽安娜·沙伦科娃
克里斯蒂娜·沙温斯卡亚

玛丽安娜·沙伦科娃（Maryana Sharenkova），从圣彼得堡印刷艺术大学毕业；克里斯蒂娜·沙温斯卡亚（Kristina Savinskaya）在莫斯科国立大学学习艺术与工业。

奥斯卡·巴斯蒂达斯

奥斯卡·巴斯蒂达斯（Oscar Bastidas / AKA Mor8）是委内瑞拉的一位艺术总监，与众多国际品牌有10年以上的合作经验，如丰田、布坎南、麦当劳、Budget等，在品牌设计和广告项目中担当主创。此外，他一直参与插图创作，也为其他客户策划展览等。

Para Todo Hay Fans ®

Para Todo Hay Fans ® 由费德里科·阿斯托加（Federico V. Astorga）在2010年创办，在墨西哥哈利斯科州的瓜达拉哈拉设有办公室，是一家通过互联网创造、传播并推广客户品牌、提供解决方案的在线营销机构。他们的服务包括网页开发、多媒体服务、品牌推广、在线营销、社交媒体和广告设计。他们的作品世界闻名、随处可见。该公司先后与意大利、加拿大、美国、捷克、俄罗斯、澳大利亚、英

国、埃及、希腊、瑞士、阿根廷和哥伦比亚等国家的客户合作过。

佩克设计公司

佩克设计公司（Peck & Co.）是一家位于美国田纳西州纳什维尔的创意店，主要承接品牌形象、标志设计、包装设计等项目。

菲尔·罗布森

菲尔·罗布森（Phil Robson）是一位获奖无数的英国平面设计师、艺术家和导演。他的风格大胆，以图形为主，他的设计作品和艺术作品都具有这个特点。菲尔·罗布森在设计方面指导性的工作获得了Promax国际认可，最终入围澳大利亚奖，因最佳播出品牌及最佳形象设计而被授予两项金奖。此后在各类国际设计刊物方面均崭露头角，作品广泛发表在全球的设计刊物上。

创意星球工作室

创意星球工作室（Planet Creative）成立于2004年，位于瑞典首都斯德哥尔摩。这是一个注重企业文化和视觉识别的品牌代理。从创意到执行，整个品牌建设链上的工作他们都负责。

平面聚合设计工作室

平面聚合设计工作室（Polygraphe）是一家平面设计和品牌形象工作室，位于蒙特利尔。

Punk You Brands 品牌设计公司

Punk You Brands品牌设计公司成立于2009年，是一家位于西伯利亚的俄罗斯品牌代理，擅长品牌发展、沟通策略和创意概念。它是国际广告和设计理念艺术节FAKESTIVAL的发起机构。根据俄罗斯设计公司协会的统计数据，该公司自2011年以来都在俄罗斯平面设计机构中排名前十名。

勒内·赫尔曼

勒内·赫尔曼（Rene Herman）热爱文字设计，设计作品充满智慧。她热爱概念思维和概念设计，因为这正是让世界产生变化、繁荣人类文明的方式。她喜欢大量喝茶，口味颇为健康。

RoAndCo 设计公司

RoAndCo设计公司是一家跨界创意机构，成立于2006年，在创意总监罗昂·亚当斯（Roanne Adams）的带领下屡获殊荣，引领着一系列思想和生活方式前卫而时尚的客户。作为品牌专家，罗昂和她的团队工作快速直观地精确定位最重要、最核心的部分，讲述博人眼球的公司品牌故事。

罗德·卡斯特罗

罗德·卡斯特罗（Rod Castro）是一位创意设计师和导演，他毕业于蒙特雷大学艺术和设计中心学院，主要为品牌发展和品牌创新提供解决方案。

SabotagePKG

SabotagePKG是在伦敦EC2的一家跨界设计机构。该机构专门从事品牌设计、包装设计，制定快速消费品趋势，为奢侈品品牌部门服务。

斯堪的纳维亚设计集团

斯堪的纳维亚设计集团（Scandinavian Design Group）是斯堪的纳维亚领先的设计和创意机构，拥有超过25年的设计经验。他们与本地及国际品牌合作，内容包括形象开发、包装设计、零售设计、数字化和互动设计以及创意发展。他们的客户中有挪威国家石油公司（Statoil）和EVRY这样斯堪的纳维亚半岛最大的公司，也有如霍维斯路德（Hovelsrud）、KORK、ROM&Tonik这些初创企业和小众品牌。

斯科特·纳乌

斯科特·纳乌（Scott Naauao）是一名高级设计师、艺术总监、动画和摄影师，在品牌建设、创建广告活动、网站设计、印刷宣传材料和生产动态图形广告和电影等方面有着七年的工作经验。

肖恩·加拉格

肖恩·加拉格（Sean Gallagher）是专门从事酒店设计的设计师和艺术家，曾居住在伦敦，创建并经营一家名为设定（Set）的设计公司，旨在为酒店提供完整的设计或综合营销业务。

他现在长居澳大利亚悉尼，负责多种设计和艺术工作。

SeeMe 设计公司

SeeMe设计公司位于美国佐治亚州亚特兰大，专门从事品牌战略发展。无论想法过时或者新潮，他们都会用自己的创意理念和方法实现，与中小企业、大企业、非营利组织、不同的城市和社区广泛开展合作，远近闻名。他们的使命是帮助每一位充满热情的企业主，帮助每一家企业茁壮成长，每一个设计委托都被用心对待。他们了解业务、团队和环境，每次设计时，他们都会考虑要达成设计目的所需要了解的顾客的心理需求和市场现状。

谢尔曼·嘉

谢尔曼·嘉（Sherman Chia JW）是一位平面设计师，一直以热爱挑战设计目的、重新定义传统而闻名。他的工作重点在包装设计和品牌设计，工作时每接到一个新的任务概要，他都会用特别开放的心态尽可能广泛地开拓，然后才拿一根主线把想法一一串起来回到主题。对他来说，作为一名创意工作人员，"如果不全力以赴去寻找又怎么可能发现月亮"。他从各种事物中获得灵感，建筑、印刷、音乐自不必说，美食博客，甚至逛街也为他带来灵感。他觉得我们总会在最不可能的地方迸发出最好的想法。

明智创意集团

明智创意集团（Smart! Grupo Creativo）是一家集平面设计、传播和信息技术专业人士为一体的跨界小组。秉持承诺、诠释、咨询和行动力的原则，他们为企业形象提供传播战略、增加品牌价值服务，确保该品牌达到全面发展。

他们负责品牌发展过程中各个阶段的工作，如视觉识别设计、编辑设计、包装设计、网页设计、企业形象传达以及艺术指导。

别处设计工作室

别处设计工作室（Somewhere Else）总是把普通寻常的事物变得不同，不遗余力地坚持创造超越基础表达需求的作品。他们是梦想家，是冷门选手，是总能编出新故事、新神话的人。通过自己的方法和流程，别处设计工作室为企业提供精华解决方案。他们的客户群体广泛、素质较高，所以这些激励着他们不断努力创造独特的作品，充分表达他们的理念、贴合需求并充满智慧的闪光点。

斯夸出品设计工作室

斯夸出品设计工作室（Squad Ink）是一家位于悉尼的战略品牌设计机构，由一对兄弟马修·斯夸德里托（Matthew Squadrito）和特里·斯夸德里托（Terry Squadrito）领导，该公司提供全方位服务，重点是品牌形象设计。他们的作品通过数字、纸质打印、体验和包装介质展开，直观、内涵丰富而充满活力。

Stir and Enjoy 设计工作室

Stir and Enjoy设计工作室帮助食品饮料行业的客户抓住行业机遇，利用美丽的品牌设计和引人入胜的品牌体验应对层出不穷的商业挑战。从命名到整体的概念设计，从表现力到现行业务管理、推广和发展，Stir and Enjoy工作室确保消费者的每个诉求都能得到满足，以十足的个性将其打造成经久不衰、难以抗拒的品牌。

The Birthdays ™ 设计工作室

The Birthdays ™ 设计工作室由康士坦丁娜·雅娜柯普洛（Konstantina Yiannakopoulou）和乔治·斯特劳萨斯（George Strouzas）联合创办，其创立目的就是为了让现实生活和设计平分秋色。他们认为设计是一门形式组合的科学，通过理念、论证、进一步明确并在形式上化作格式和符号进行传播。有效地使用平面语言进行表述，特殊性和唯一性始终是工作室的设计目标。

植物设计工作室

植物设计工作室（The Plant）于2003年在东伦敦诞生。这是一家精品设计机构，拥有来自世界各地的天才设计师、战略家、作家和项目经理。他们都是品牌创建领域的专家，喜欢把挑战变为美丽的作品。

第八奇迹设计公司

第八奇迹设计公司（WonderEight）是一家位于贝鲁特的设计机构，常常和喜欢挑战自己的客户、希望自己大胆而与众不同的国内外公司合作。

第八奇迹设计公司于1999年由纳萨拉·布迪（Nasrala Boudy）和纳萨拉·瓦里德（Nasrala Walid）创立，后来吸纳了卡里姆·阿布里兹（Karim Abourizk）的加盟，让第八奇迹设计公司集合了一群熟稔设计的创意设计师、Web开发人员和市场营销战略家。他们创意丰富，享受极高的自主权，常与当地设计和艺术社区互动。

致谢 *Acknowledgements*

我们在此感谢沈婷老师，在繁忙的工作之余为本书编写了设计法则，对本书所收录的案例做了翔实的解读和分析。也要感谢各个设计公司、各位设计师以及摄影师慷慨投稿，允许本书收录及分享他们的作品。我们同样对所有为本书做出卓越贡献而名字未被列出的人致以谢意。